民族装饰资料集 ①

资装
料饰
集

石硕 著

清华大学出版社
北京

中华民族的装饰艺术是祖先创造的艺术瑰宝，体现了我国劳动人民高超的审美水平和设计智慧，是我们独特的文化资源和宝贵的艺术财富，能够成为我们艺术创作的重要学习材料和灵感源泉。

在历史的长河中，56个民族互相学习，融会交流，共同创造了中华民族伟大的装饰艺术遗产，值得我们倍加珍惜并且发扬光大。这部民族装饰资料集，精选了各民族典型的装饰图案，并且从装饰溯源、装饰载体、形式特征、组合搭配等方面进行了整理，文字简洁，图片精美，能够看出作者花费的心血和对民族装饰艺术的热爱。书的最后还建立了索引和附录，非常方便查阅和应用，可以说是一部非常好的工具书，能够成为广大艺术工作者学习的优秀资料。

整理我们国家优秀的装饰艺术遗产，是一项长期和重要的工作。热忱地希望越来越多的年轻一辈投身到这项有意义的工作中来，让这一伟大的装饰艺术焕发出更加耀眼的光彩。

著名艺术教育家、艺术设计家
原中央工艺美术学院（清华大学美术学院）院长

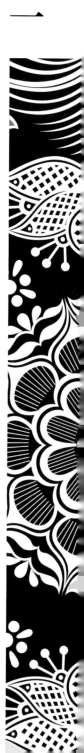

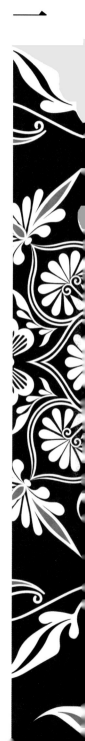

　　民族装饰作为民族文化的重要组成部分，承载着丰富多彩的民族感情和精神追求。《民族装饰资料集》的出版具有非常重要的意义。这本资料集全面展示了中华民族装饰的丰富图像，展现了中华民族文化的独特魅力，同时也呈现了中国各地区民族间的相互影响和融合。全书内容清晰明了，文字简明扼要，图像精美细致。尤其是数字化装饰的呈现方式，更加符合当代审美趋势和数字化应用的需求。这样一本资料集，不仅可以为读者提供民族装饰的美学体验和文化故事，还有助于提升我们对民族文化的认识和了解。文化自信是中华民族的精神血脉和根基所在。我们必须保护和传承我们的文化遗产，让更多的人了解和认可中国文化、中华民族的独特性和多彩性。这本资料集为我们进一步弘扬中国民族文化，推动民族团结发挥了重要的作用。希望这本资料集能够被更多的人了解和应用，进一步掀起中华民族文化保护与传承的热潮。也期望通过这样一本资料集，可以让更多的人感受和认同中华民族文化的重要意义和独特魅力。

著名画家
中央民族大学美术学院教授

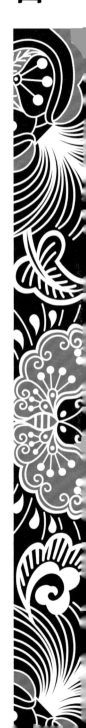

　　装饰是人类社会最普遍的艺术形式之一，通过优美的线条、缤纷的色彩、有秩序的排列等给人们带来审美的愉悦感受，具有强烈的形式美感，承载着厚重的文化意识和精神追求。

　　中国的传统装饰种类繁多，包含古典装饰、民俗装饰、民族装饰等。其中民族装饰是各民族经历几千年的历史流传至今的宝贵的中华文化瑰宝。它源自各族人民对自然界事物的概括描述和美化提炼，在多姿多彩的装饰形象中融入了民族丰富的情感和信仰。它承载着各民族的文化信息，彰显着强烈的民族特色和独特的审美取向。民族装饰的种类丰富多样，应用在生活的各个方面，如环境建筑、服饰织物、日常器物、绘画雕塑等。

　　本书为系列中的第1册，收录民族包括布依族、侗族、哈尼族、景颇族、柯尔克孜族、黎族、傈僳族、羌族、水族、土族、土家族、瑶族、彝族、壮族（顺序按汉语拼音首字母排列）。内容上采用图文结合的方式，有以下三个特点：第一，统一的体例。每个民族选取若干种具有本民族特色的"典型装饰"进行介绍，每种装饰均以"文字+图例+纹样"形式呈现。文字言简意赅、图例形象直观、纹样精美丰富，用统一的内容体系呈现各民族装饰概貌。第二，词条式文字。文字介绍以词条形式展开，即从"装饰溯源""装饰载体""形式特征""组合搭配"四个方面进行描述，并配合图例组合说明。内容简洁、清晰、概括，便于查找。第三，数字化装饰。书中所有装饰纹样均为矢量绘制。这种制法的优点，一是在绘制中还原图案规律与经验，使原图像材料清晰化、标准化；二是在过程中对不同载体装饰在数字表达上进行了类型化梳理，方便读者进一步作数字化应用。

　　本书以装饰语言全景展现了当代中国56个民族共同体的"大家庭"，用真实而具体的民族艺术实例讲好中国故事，坚定推进文化自信自强。向内铸牢中华民族共同体的文化根基，将优秀民族文化传承发扬；对外以直观明晰的图像体系展现一个生动立体的中国，对世界展示丰富多样的中华民族文化形象。

目录

布依族　　　　001

　　侗族　　　　　019

　　　哈尼族　　　　037

　　　　景颇族　　　　051

　　　　　柯尔克孜族　　065

　　　　　　黎族　　　　　079

　　　　　　　傈僳族　　　　095

　　　　　　　　羌族　　　　　109

　　　　　　　　　水族　　　　　125

　　　　　　　　土族　　　　143

　　　　　　　土家族　　　159

　　　　　　瑶族　　　　175

　　　　　彝族　　　193

　　　　壮族　　　211

　　　索引　　229

　　附录　　233

后记　　235

民族概况 布依族是我国西南地区人口较多的少数民族之一，主要以农业为生，很早就开始种植水稻，享有"水稻民族"之称，主要分布在贵州、云南、四川等省。布依族信仰祖先和多种神灵。山、水、井、洞及生长奇特的古树无不被认为是神灵的化身。

装饰种类 布依族作为农耕民族，其日常装饰多是从自然中获得灵感，突出与自然的和谐关系。布依族装饰类型主要包括植物装饰、动物装饰以及几何形装饰等。植物装饰多石榴、牡丹、菊花、蝴蝶花、蕨草组成的团花以及大钵花组合装饰，动物装饰有蝴蝶、凤、鱼等，几何形装饰有螺旋纹，铜鼓纹等。布依族装饰多以蓝色、青色、黑色、白色为主，并以刺绣、织锦以及布依族特有枫香染的手法呈现在织物上。

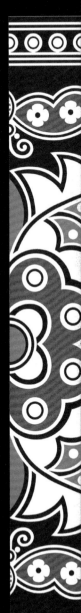

典型装饰

螺旋纹（水涡纹）

装饰溯源 在布依族装饰中常见抽象的几何形装饰，螺旋纹即是布依族最具代表性的几何形装饰之一。其形似河流与水涡，也称水涡纹。布依族宗族意识浓厚，螺旋纹的组合形式代表着宗族关系结构，象征着宗族之间紧密相连。

装饰载体 螺旋纹多用在背扇与服装上，如布依族上衣的衣背、领口和袖子等处。

形式特征 螺旋纹基本形态简单、清晰，是由粗细均匀的线条自内向外旋转环绕而成的圆形图案，线条环绕层数不一。而布依族宗族结构的体现则由螺旋纹的组合形式具体表示。其中最为典型的组合形式为：七个大小相同的螺旋纹，其中六个以正六边形排列，环绕中心一个螺旋纹，四周螺旋纹末端线条以圆切线与中心螺旋纹相连。中心螺旋纹象征宗族里的"大宗"，环绕中心螺旋纹并与之相连的六个螺旋纹代表宗族里的"小宗"（在亲缘上大小宗是兄弟关系，大宗为嫡系长房，余子为小宗；在家族中大小宗是等级关系，嫡长子拥有的权利比其他兄弟更多）。

布依族

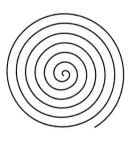

螺旋纹基本形态

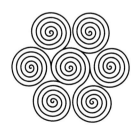

螺旋纹典型组合

布依族蜡染服饰中的螺旋纹装饰

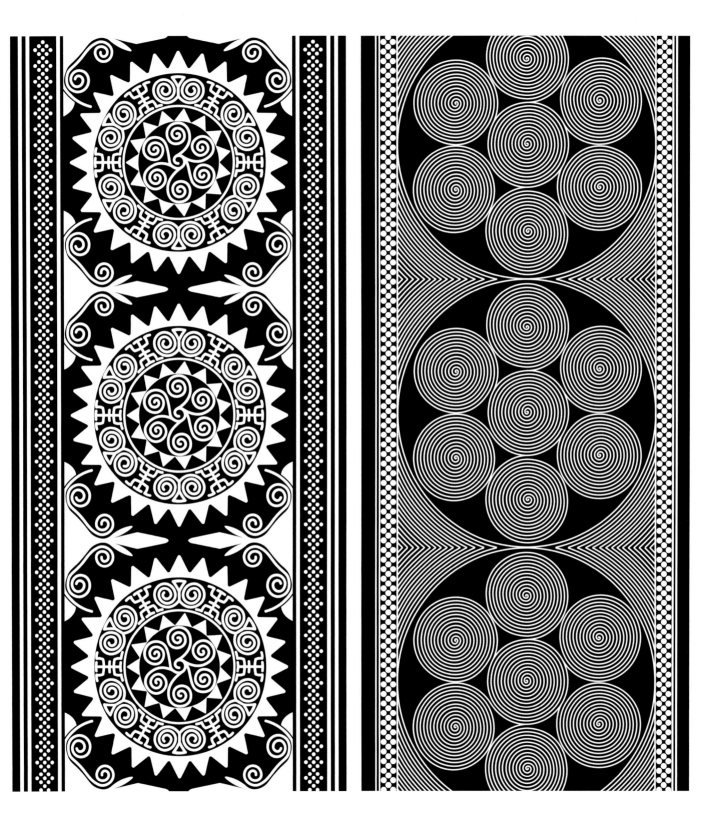

组合搭配 螺旋纹的组合形式在不同地区及宗族之间存在着或多或少、不同程度的变化形式。或简化中心螺旋纹，由其他图形代替，由四周螺旋纹末端线条旋转连接聚合于中心，并在螺旋纹组合外围再以多个螺旋纹环绕，表示各宗下的各房各辈；或直接以螺旋纹装饰进行不同排列组合，如两个螺旋纹一组对称内卷或外卷等。螺旋纹组合图形主要以二方连续纹样装饰，色彩搭配多为蓝底白纹。

螺旋纹变化组合

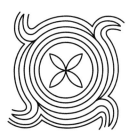

螺旋纹变化组合

布依族蜡染服饰中的螺旋纹装饰　　　　布依族蜡染服饰中的螺旋纹装饰

典型装饰

团花纹（石榴纹、蕨草纹）

装饰溯源　团花纹以布依族常见的几种装饰组合而成，寓意吉祥团圆，同样是布依族装饰的典型种类，具有鲜明的民族特色。

装饰载体　团花纹经蜡染及枫香印染手法装饰在布依族被面、背扇及手帕上。

形式特征　团花纹为中心对称的组合图案。一般由牡丹花、菊花、石榴、蝴蝶花以及蕨草等植物图形组合，呈团状。其典型组合形态为：中心为一朵牡丹正面花图形，花瓣勾勒筋脉；牡丹花四周向外对称环绕两层菊花图形，为侧面花形；而每朵菊花均以双线勾画出的石榴果形包裹，两层菊花—石榴果组合图形呈米字形内外交错排列；石榴果图形尖端再点缀牡丹花、蝴蝶花成为外层装饰。更大的团花装饰则继续向外装饰对称、卷曲的蕨草图形，点缀蝴蝶花、牡丹花图形。而较小的团花装饰多仅保留中心牡丹花及两层菊花—石榴果组合图形装饰。

组合搭配　团花纹一般单独或与其他装饰组合为圆形或方形适合纹样。其色彩以深蓝色为底、白色勾勒花形为主，少部分填充浅蓝色或红色。

团花中的菊花图形

团花中的蕨草图形

团花中的牡丹花图形纹

团花中的石榴图形

布依族

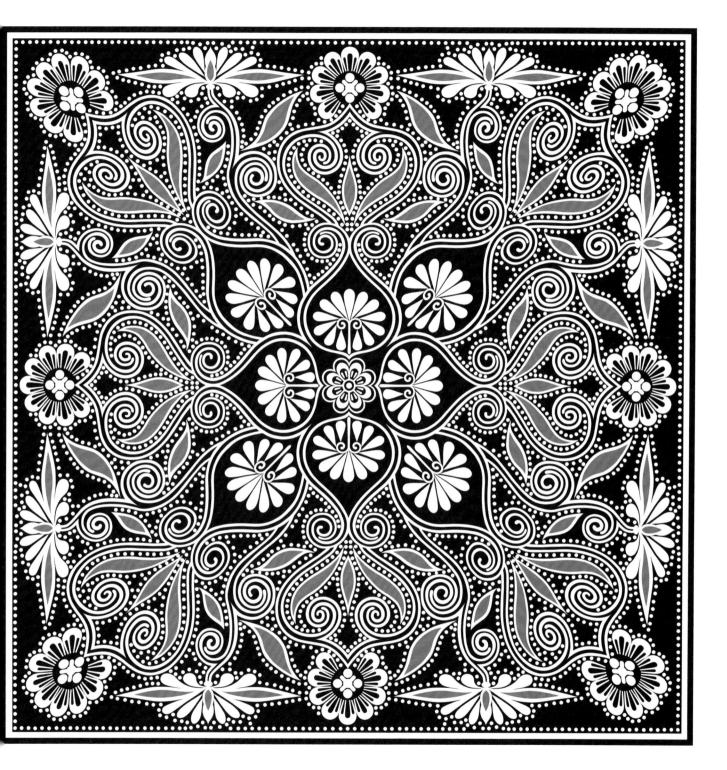

布依族蜡染被面中的团花纹装饰（团花纹、蝴蝶花纹）

典型装饰

大钵花纹

装饰溯源 大钵花也称"大瓶花",取"福寿吉祥"之意,是布依族装饰中的典型种类,具有鲜明的民族特色。

装饰载体 大钵花纹多以蜡染及枫香染手法呈现于被面、围裙、手帕等处。

形式特征 大钵花纹整体呈轴对称的"瓶花"或"盆花"形态,因此其基本形态可看作由两部分组成:上部"花枝"部分的主体枝干呈上窄下宽、弧线散开的羽状形态,从枝干顶端及两边最宽处侧枝伸出花朵,多为蝴蝶花及荷花图案,形成"一枝三花"形态。下部"瓶底"(钵)部分可分为两种造型,一种为花瓶底,另一种为石榴底,并以石榴底为主。花瓶底多为六边形花瓶,"瓶身"装饰植物纹等图案;石榴底"瓶身"似石榴花形,图形样式为心形萼筒加上向两侧卷曲的花萼及螺旋花蕊,花形顶部或再饰以饱满圆润的石榴果形(既似花又似果)。花与果组合"瓶身"两侧多再点缀卷曲叶片。

组合搭配 大钵花纹主要作为角隅纹样,与团花纹、蝴蝶纹或凤凰纹装饰组合为中心对称的适合纹样。大钵花主要为蜡染装饰,因此色彩多以深蓝色为底、白色勾勒花形搭配。

布依族

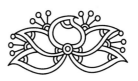

大钵花中的荷花图形

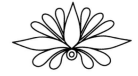

大钵花中的蝴蝶花图形

大钵花中的石榴底图形

大钵花中的花瓶底图形

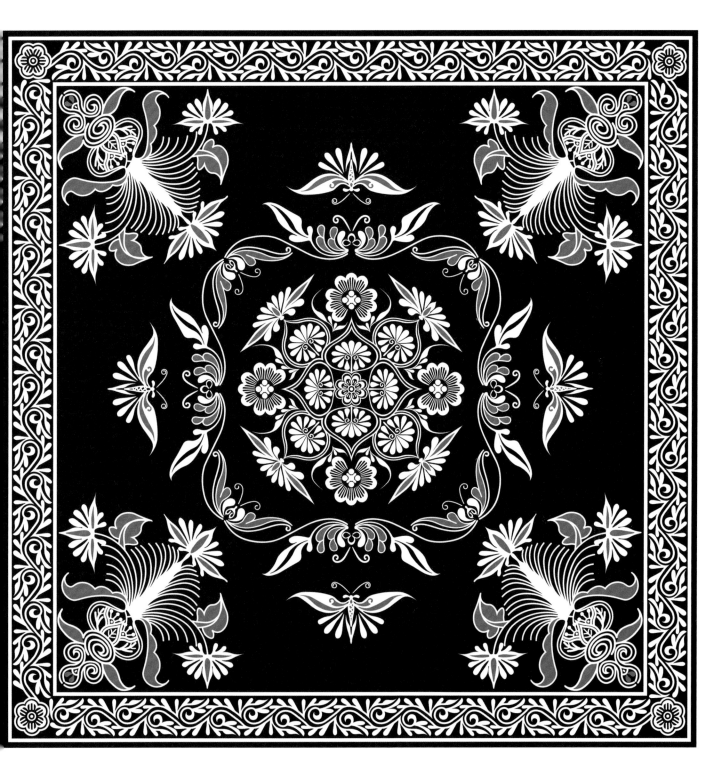

布依族蜡染桌布中的大钵花纹装饰（大钵花纹、团花纹、蝴蝶纹）

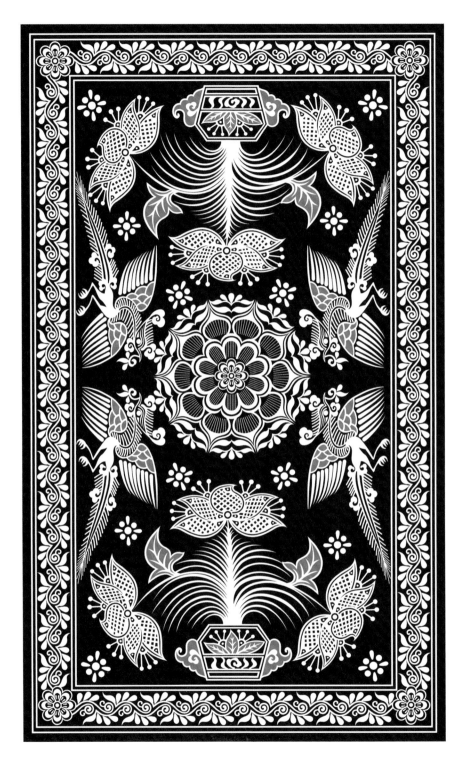

布依族

布依族蜡染被面中的大钵花纹装饰（大钵花纹、团花纹、凤凰纹）

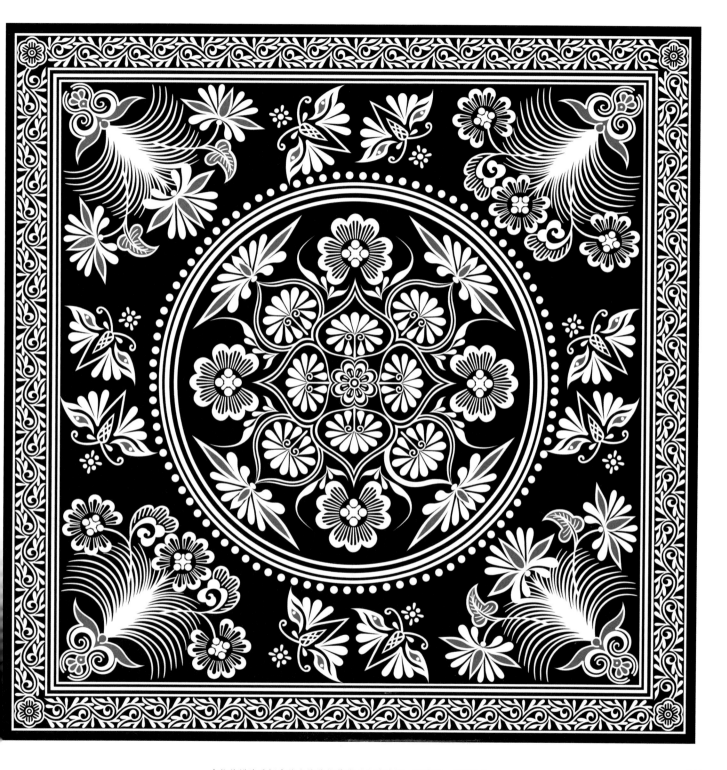

布依族蜡染马裙中的大钵花纹装饰（大钵花纹、团花纹、蝴蝶纹）

典型装饰

蝴蝶纹（蝴蝶花纹）

装饰溯源　蝴蝶的"蝴"谐音"福"，寓意"四季有福"。因此，蝴蝶装饰在布依族中有着吉祥、如意、有福的美好寓意，是布依族重要的装饰类型之一。

装饰载体　蝴蝶纹多出现在蜡染及刺绣手法的围裙、头巾、衣袖、被面等处。

形式特征　蝴蝶纹基本呈现轴对称的正面蝴蝶形态，蜡染中蝴蝶纹的基本形式为：头部有一对弧形或卷曲形触角，部分蝴蝶头部有水滴状复眼；翅膀的前后关系明确，前翅横长且宽大，多点缀花纹，后翅常以多个细长的水滴状形态表现，夹在前翅与胸腹部形成的"T"字形之间；胸腹部为明显的纺锤形。而蜡染中蝴蝶花纹则进一步简化蝴蝶装饰的基本形态，将触须及复眼简化为与后翅相同的水滴状形态，将前翅与胸腹部统一为叶片形（细长纺锤形），强化"T"字结构，最终呈现出一种侧面花形态。

组合搭配　蝴蝶纹多搭配其他装饰组成适合纹样，或以二方连续形式作为边饰。作为边饰时有多种衍生形态，以波卷形状、卷曲触须、水滴形状为识别标志。蝴蝶花纹多出现在大钵花纹及团花纹装饰中。

蝴蝶纹基本形态

蝴蝶纹典型形态

蝴蝶花纹基本形态

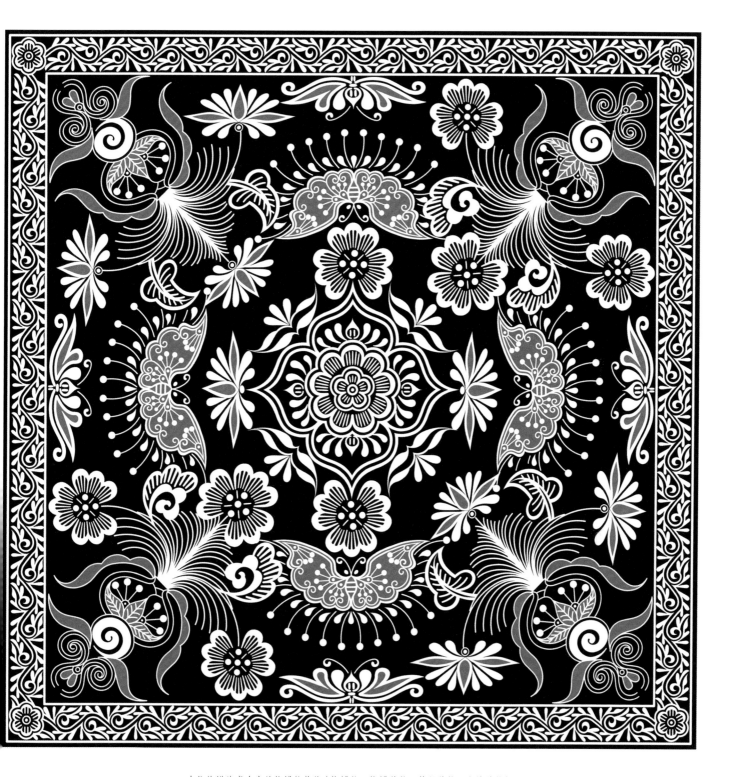

布依族蜡染桌布中的蝴蝶纹装饰（蝴蝶纹、蝴蝶花纹、牡丹花纹、大钵花纹）

典型装饰

鱼　纹

装饰溯源　在布依族人眼中，鱼是繁衍子孙的象征，鱼纹表达了对原始生殖的崇拜。布依族聚居区至今仍存在将鱼作为祖先祭祀的情形。布依族以鱼为图腾，逐渐演化出富有本民族特色的鱼纹装饰。

装饰载体　鱼纹多用在蜡染背扇和服饰袖口等处。

形式特征　鱼纹装饰总体可分为单体鱼纹及复体鱼纹两种类型。单体鱼纹装饰的头、身、尾、鳍俱全。其基本形态为：鱼身有弧形层叠的鳞片；鱼尾呈辐射线形或燕尾形。复体鱼纹装饰则是由两条或四条头部相连的鱼纹组成的图形。其基本形态为：鱼头相叠，鱼眼及鱼嘴组合后形似正面花朵；鱼身与单体鱼身相近；鱼尾与鱼鳍为造型圆润的折角波浪形。

组合搭配　单体鱼纹装饰多与其他装饰组合为适合纹样或边缘带饰；复体鱼纹装饰可作单独纹样，也可搭配其他装饰作适合纹样。鱼纹装饰的色彩搭配多以深蓝色为底、白色勾勒鱼形，少部分填充红色点缀。

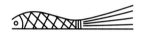

单体鱼纹基本形态

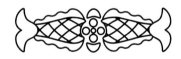

复体鱼纹（两条）基本形态

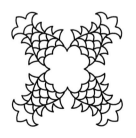

复体鱼纹（四条）基本形态

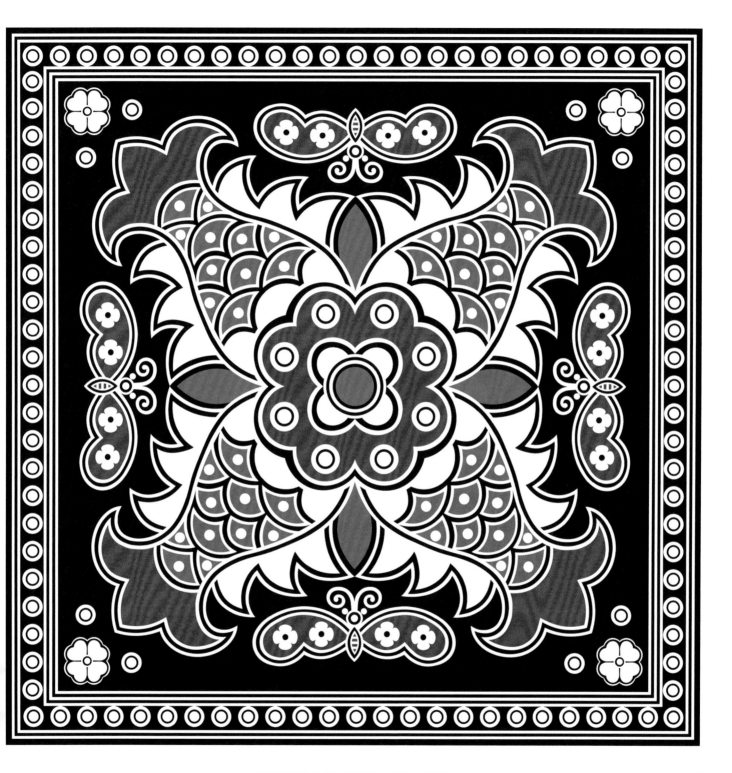

布依族蜡染桌布中的鱼纹装饰（鱼纹、蝴蝶纹）

典型装饰

八角花纹

装饰溯源 八角花纹又可称为"八角纹""八芒太阳纹"等，是太阳和光的象征，也有指示东南西北四方的含义。八角花纹同样是布依族常见的装饰类型，具有鲜明的民族特色。

装饰载体 八角花纹多出现在刺绣中。

形式特征 八角花纹是由8个相同的平行四边形中心汇聚组成的对称多边形图案，可概括为从"十"字模式衍生出的"米"字图案。其基本形态为四周对称突出8个锐角的几何图形，这些锐角可被看作两两成组，各自指向一个方位。

组合搭配 布依族八角花纹通常在图形内部及外部进行不同的填充组合或搭配组合，丰富图案的装饰效果。图形内部常用"卍"字等几何图案填充，外部常用花鸟、蝴蝶等图案，按照八角花图形的轴线关系对称扩展、组织搭配。

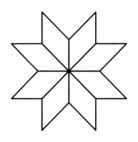

八角花纹基本形态

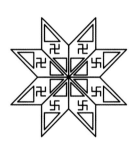

八角花纹内部填充组合

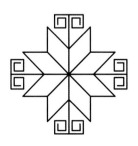

八角花纹外部扩散组合

布依族挑花背扇中的八角花纹装饰

侗族

民族概况 侗族是我国西南少数民族中人口较多的一个民族，主要分布在贵州、湖南和广西。对于侗族的起源，多数学者认为侗族来源于百越，在发展过程中曾经历多次向南的迁徙。侗族的住所多依山傍水，随之孕育而生的是丰富质朴的侗族文化。侗族对于自然的崇拜和对生活的美好愿景凝聚在了其民族装饰中。

装饰种类 侗族的装饰类型大致分为动物装饰、植物装饰及自然装饰三类。其中动物装饰常见有龙、凤鸟、鱼、蜘蛛、蝴蝶等；植物装饰常见有树、竹根花、葫芦、混沌花、石榴花等；自然装饰常见有太阳、月亮、云气、水等。侗族装饰的载体有织物、建筑、绘画等，其中以织锦及刺绣手法呈现在织物上最为常见。

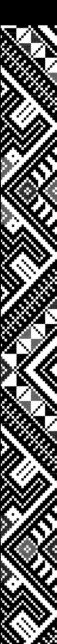

典型装饰

龙 纹

装饰溯源 龙是侗族装饰中十分常见的种类。据侗族《远祖歌》记录，侗族祖先生下了6个孩子，其中一个就是龙。龙在洪水中解救了姜良和姜妹两兄妹，使得人类能够继续繁衍。因此，侗族人民将龙看作神明，认为其是平安吉祥的象征。

装饰载体 龙的装饰主要出现在服饰和建筑上。其中服饰上的龙纹主要通过刺绣和织锦的手法用于背扇、被面、童帽等处。

形式特征 龙在刺绣中显得较为圆润，主要表现形式为三节龙纹或五节龙纹。龙身一侧为半圆的鳞片排列形成的腹部，另一侧为勾玉状的鬃毛排列形成的背部。龙头多为藏蓝色或绿色，龙身鳞片多为米白色，腹部的鳞片多以不同颜色冷暖交替排列，背部的鬃毛大多为绿色。龙纹常以盘龙、游龙的形态出现。盘龙以龙头作为中心，龙身弯曲盘起，搭配水纹及鱼纹作为中心装饰。游龙的龙身呈波浪形，大多数情况下以两条相对的形态（二龙戏珠或二龙抢宝）作为边缘装饰。

侗族

三节盘龙图形　　　　　五节盘龙图形　　　　　游龙图形

侗族刺绣背扇中的龙纹装饰（龙纹、花卉纹、蝴蝶纹、鱼纹）

侗族刺绣背扇中的龙纹装饰（龙纹、花卉纹、鸟纹）

龙在织锦中显得更为抽象。其基本形态为：上下为两个菱形，中间为"M"形粗线条。"M"形尾部朝内部弯曲勾起，从"M"形两端伸出两条较细的折线朝上、向内延伸至上部的菱形。织锦中的龙整体多为黑白色，仅上下两个菱形以单色或双色填充，多使用黄色、粉色、绿色。织锦中的龙常与其他装饰如凤、蛇一起出现。

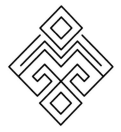

织锦龙图形 1

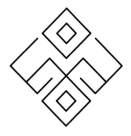

织锦龙图形 2

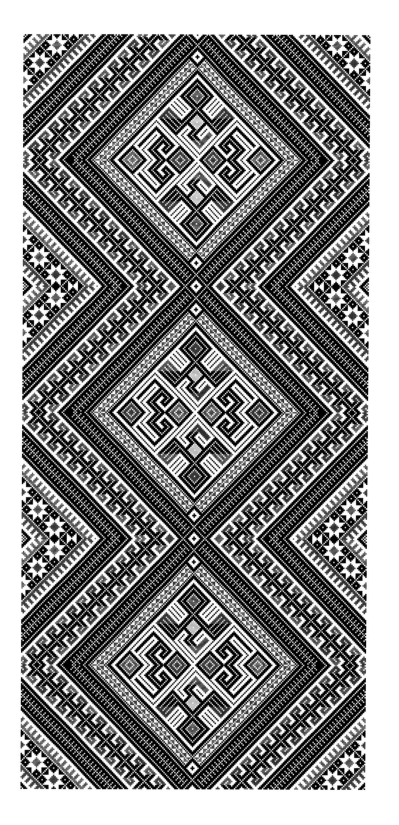

侗族织锦被面中的龙纹装饰
（龙纹、凤纹、八角花纹）

典型装饰

凤鸟纹

装饰溯源 侗族对凤鸟的崇拜源自族内流传的故事，传说凤鸟在侗族祖先迁徙的过程中帮助他们指引过方向，因此侗族人民赋予了它平安渡过困境的寓意。

装饰载体 凤鸟装饰主要出现在服饰上，多以刺绣和织锦的手法装饰在鞋垫、被面、童帽等处。

形式特征 织锦凤鸟形象与龙纹有些相似，整体均为菱形。具体来说，织锦凤与织锦鸟的形态略有不同。凤的头部为一条较粗的折线，两侧翅膀为较宽的矩形，矩形中有表示翅膀纹理的多条竖线，凤身和凤尾为菱形。而鸟的头部为较小的菱形，翅膀比凤的翅膀窄，与鸟身菱形连接，总体呈"M"形，尾部则为剪刀形状与菱形的结合。织锦凤鸟多与龙纹等装饰两两对称组合搭配作为中心装饰，或以二方连续的形式出现。

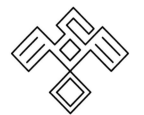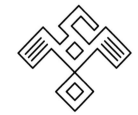

织锦凤图形

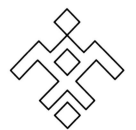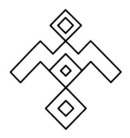

织锦鸟图形

侗族织锦中的凤纹装饰（凤纹、龙纹、八角花纹、鱼纹）

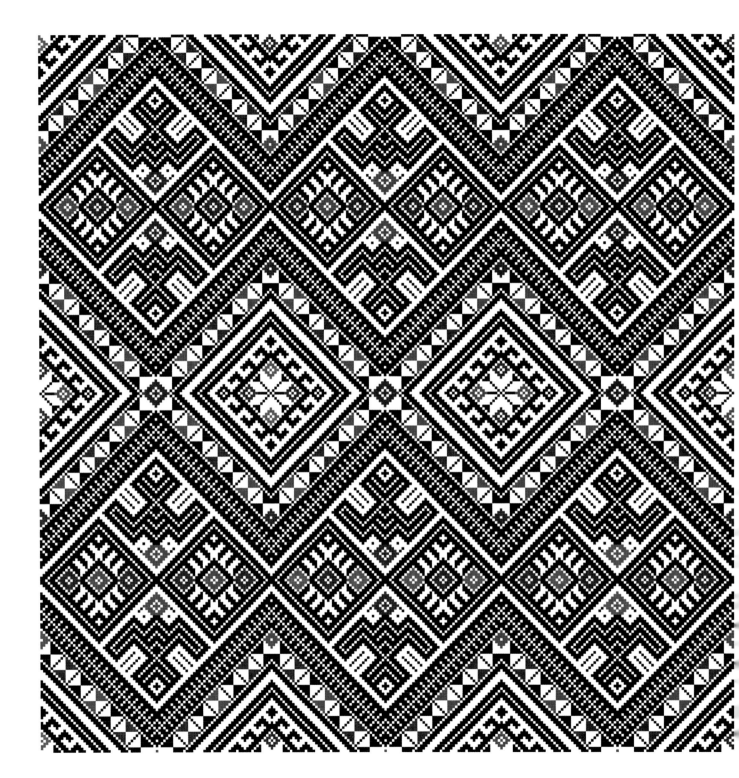

侗族织锦被面中的鸟纹装饰（鸟纹、竹根花纹）

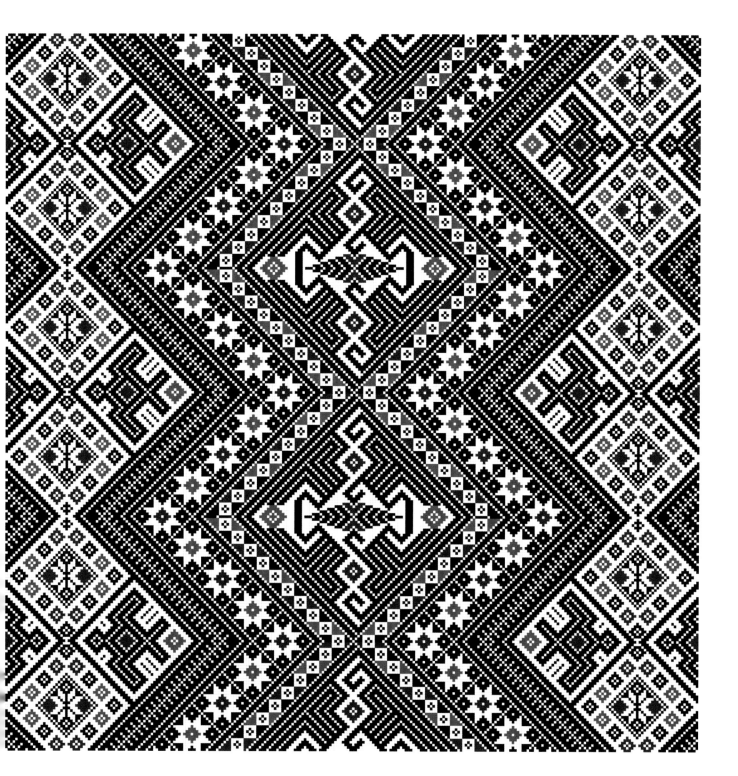

侗族织锦中的鸟纹装饰（鸟纹、鱼纹、八角花纹）

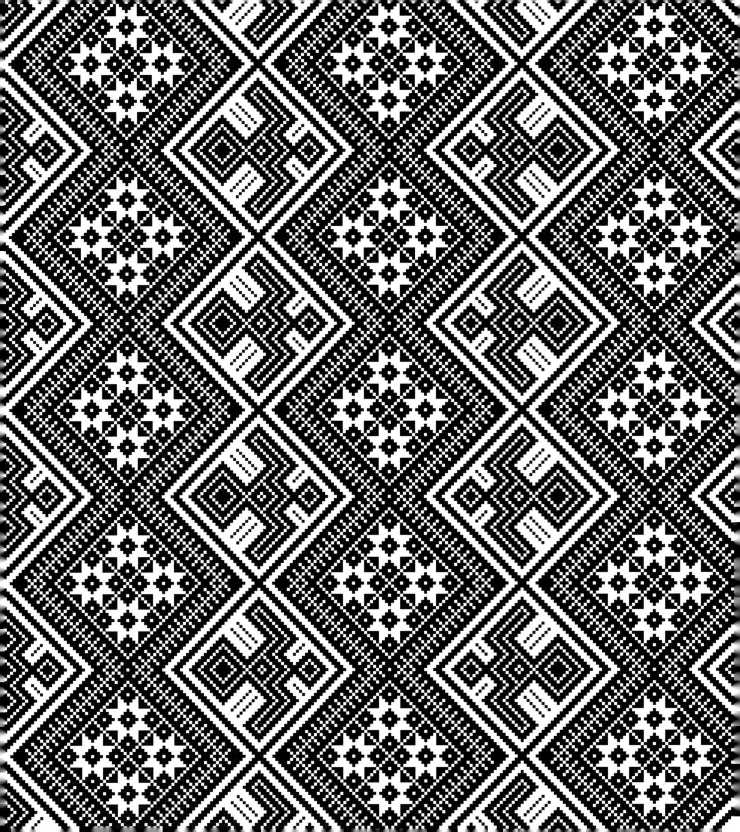

刺绣凤鸟身体瘦长且饱满，内部为各色羽毛；翅膀于身体两侧展开，多为两层；凤尾多以两条或三条细长的羽毛构成，长度约等于整个凤身；凤身凤尾整体呈倒卧的"S"形。刺绣凤鸟的羽毛多使用玫红、蓝色、绿色等颜色填充。刺绣凤鸟多成对出现，以侧身展翅的形态围绕在中心装饰两旁。

刺绣凤鸟图形

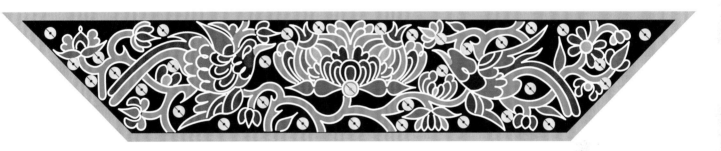

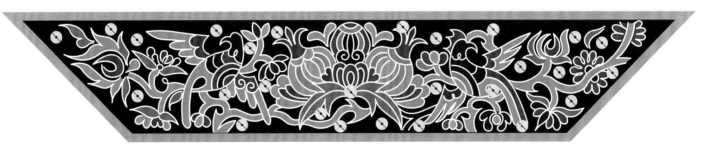

侗族刺绣背扇中的凤鸟纹装饰（凤鸟纹、花卉纹、石榴纹）

侗族织锦被面中的鸟纹装饰（鸟纹、八角花纹）

典型装饰

竹根花纹

装饰溯源　侗族人民自古就对竹子有着特殊的感情，竹子凭借其强大的生命力象征着生生不息与子嗣繁荣，令侗族祖先所向往，从而产生了对竹子的生殖崇拜。

装饰载体　竹根花纹一般仅以织锦的方法出现在背扇上。

形式特征　织锦竹根花纹装饰整体呈现为菱形形态。竹根花纹中心为较小的菱形，并且通常由多层同心菱形构成。从小菱形四条边向外伸出多根粗线条（一般不少于三根），粗线条所夹的四个角填以更小的菱形或小点。

组合搭配　竹根花纹装饰整体以黑色为主，使用暗红色、橘黄色、蓝色等颜色搭配填充。竹根花纹多以二方连续及四方连续的形式排列。

侗族

织锦竹根花纹图形

侗族织锦中的竹根花纹装饰（竹根花纹、鸟纹）

典型装饰

太阳纹

装饰溯源 侗族是稻作文化的民族，水稻的生长情况决定了侗族人民粮食的多少，影响着族人的生存和发展。而万物生长靠太阳，因此侗族人民产生了对太阳的崇拜，希望太阳神能保佑民族生存和繁荣。

装饰载体 太阳装饰主要以刺绣和织锦的手法出现在服饰和纺织品上，如背扇、童帽等处。

形式特征 刺绣中的太阳纹为多层同心圆结构。最内层从圆心发散出八道光芒，因此也称作八芒太阳。向外的其余几层内部多为连续几何形状（圆形、菱形等）的装饰，同心圆外层以半圆形依次排列围绕，最外层则是一圈细小锯齿状的光芒。

组合搭配 整个太阳纹多使用蓝色、紫红色、白色等鲜艳明亮的颜色。刺绣太阳装饰多作为中心纹样与榕树纹一起使用。

刺绣太阳图形 1

刺绣太阳图形 2

侗族

侗族刺绣背扇中的太阳纹装饰（太阳纹、榕树纹）

典型装饰

人形纹

装饰溯源 侗族人民自古就对祖先充满崇拜和敬畏，而人形纹就是团结、繁衍的象征，体现了侗族人民对祖先的尊敬，也表现了其对民族团结、人丁兴旺的向往。

装饰载体 人形纹装饰多以挑花的手法出现在头帕上。

形式特征 单体人形纹的头为菱形，菱形的中心有时会有一菱形小点点缀；小人上半身或为菱形，或为竖直的长方形，并与用等腰三角形表示的衣服下摆共同组成人形的躯干；躯干下方是两条长方形的腿和两只三角形向外张开的脚，左右对称严谨。人形纹装饰多以黑色、红色、绿色等颜色的线条勾勒。

组合搭配 挑花人形纹装饰通常以许多小人手拉着手依次站立的形式出现，以二方连续的形式形成带状装饰，再与竹根花、游蛇纹等二方连续的带状装饰共同出现。

侗族

刺绣人形图形 1

刺绣人形图形 2

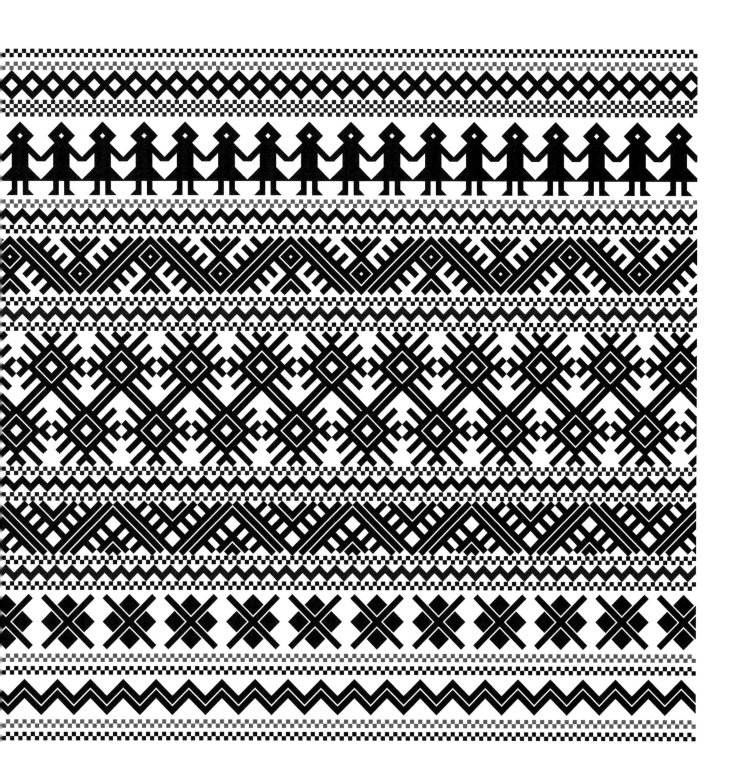

侗族挑花头帕中的人形纹装饰（人形纹、竹根花纹、游蛇纹）

民族概况 哈尼族主要分布在我国云南省西南地区以及越南、老挝等地。我国是哈尼族的主要聚居地，因其深居哀牢山绵延的梯田之中，又称"梯田上的民族"。哈尼族有自己的语言却没有自己的文字，主要信仰是多神崇拜和祖先崇拜。

装饰种类 哈尼族传统装饰种类繁多，大多来自于哈尼族人对自然的感受、对外来文化的吸收以及对宗教信仰的表达。大致可分为三类：以点、线、面为表现手法的高度抽象化的几何纹样，如回纹、卐字纹、方形纹、直线纹等；以动植物为原型，表现出对自然敬畏的形态各异的动物纹样和植物纹样，如八角花纹、蝴蝶纹、猫头鹰纹等。

哈尼族

典型装饰

回字纹

装饰溯源 哈尼族是包容开放的民族,在自身发展中善于借鉴汉族等其他民族优秀的传统文化,回字纹就是其中的典型。回字纹,形如"回"字,因其连绵不断的折线造型,在民间有"富贵不断头"的说法与吉祥寓意。

装饰载体 回字纹多出现于哈尼族服饰的上衣领口、袖口等部位。

形式特征 哈尼族回字纹的基本形态呈现为横竖短线向心回旋折绕的方形框架结构,在装饰中具体可细分为"单回纹"和"双回纹"两种。单回纹通过一个中心点由一根线条双向向外折绕延伸形成,单体呈方形,一般多为五折以上。双回纹是以两个连续的长方形单回纹(两到三折)组成图形单位,再以二方连续的形式排列组成完整的装饰图案。

组合搭配 在形式组合上,回字纹一般作二方连续,排列组成带状装饰,并再与其他二方连续图案(方形纹、八角花纹、太阳纹等)搭配组合,构成整体的装饰画面。在色彩搭配上,呈二方连续排列的回字纹,一般每两个相邻单体图形使用同一种颜色,并以白、红、蓝、绿、黄等鲜艳亮色为主,多种颜色按顺序循环往复。

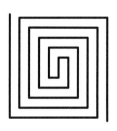

单回纹图形

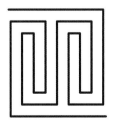

双回纹图形

哈尼刺绣上衣背部的回字纹装饰（回字纹、方形纹）

典型装饰

卍字纹

装饰溯源　最早的卍字纹源于原始崇拜意识下对动植物的描摹，出现于新石器时期，之后在魏晋南北朝时期由于佛教的传入而广为人知，有吉祥、万福、万寿之意。开放的哈尼人吸收汉族优秀传统文化，将其纳入民族文化与装饰中，并传承运用至今。

装饰载体　卍字纹多出现于男子服饰的前搭或妇女服饰的围腰、围裙等位置。

形式特征　哈尼族卍字纹图形同时包含左旋卍字"卍"和右旋卍字"卐"两种形态，并在装饰中以左右旋"一正一反"交替排列，"卍"与"卐"图形外折延伸相互联结，组成二方连续或四方连续图案。四方连续图案即为常见的"卍字锦"。

组合搭配　在形式组合上，二方连续卍字纹多搭配其他纹样如回字纹、八角花纹组成整体装饰，四方连续卍字纹多呈现为连绵不断的卍字锦装饰。在色彩搭配上，哈尼族卍字纹装饰呈跳色搭配的组合形式：在二方连续中，单个"卍"图形相互交叉的两条线分别使用不同颜色，一正一反的两个卍字图形颜色互为镜像；在四方连续中，上下左右相邻的"卍"图形颜色各不相同，呈现出与一般卍字锦迥异的装饰效果。

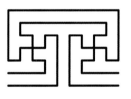

卍字纹典型形态 1

卍字纹典型形态 2

哈尼族

哈尼族刺绣袖口中的卍字纹装饰（卍字纹、八角花纹）

八角花纹

装饰溯源 在哈尼人眼中，八角花是一种叫鱼秋草的野花，它常年盛开，生命力极其顽强。在自然环境相对艰苦的哈尼聚居区，人们常用它入药，其具有消炎止痛、清热排毒等功效。八角花花瓣的实际形态并非八瓣，现有纹样只是哈尼人在装饰中的刻意表现。

装饰载体 八角花纹主要装饰在服饰上衣袖口、腰带或衣角、裤脚等位置。

形式特征 典型的哈尼族八角花纹是以"十"字骨架衍生形成的对称八角形图形："十"字图形四边内折转换为"八角形"，图形由内而外由不同颜色多层递进。而部分八角花形似雪花状，由八个平行四边形组成，其衍生图案种类较多，通常是在平行四边形内部填充简单的几何图案，统称为八角花纹。

组合搭配 哈尼族八角花纹多以散点式二方连续排列组成带状图案，且常与其他几何纹样如卍字纹、回字纹等组合构成整体装饰。八角花纹多以白、红、绿等颜色交替搭配为主，与底色形成强烈对比效果。

八角花纹典型形态 1

八角花纹典型形态 2

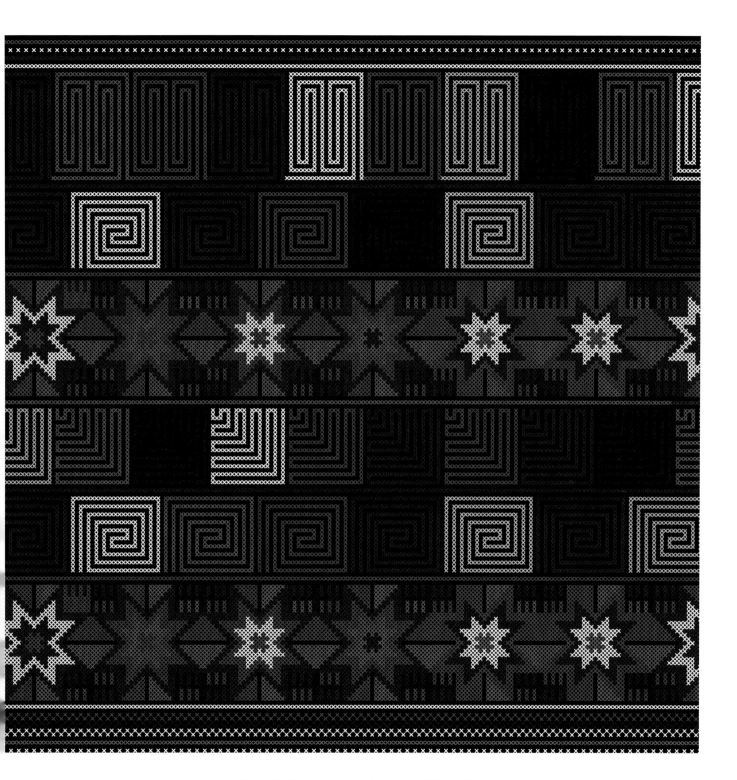

哈尼族刺绣腰带中的八角花纹装饰（八角花纹、回字纹、方形纹）

典型装饰

方形纹

装饰溯源　几何纹是人类最古老最传统的纹样类型，也是哈尼族人使用最广、数量最多的装饰种类，它是哈尼族对日常生活的总结及其独特审美情趣的体现，其中方形纹是哈尼族装饰中常见的几何纹样之一。

装饰载体　方形纹主要装饰在服饰上衣、帽子边缘或腰带和挎包等位置。

哈尼族

形式特征　哈尼族方形纹整体外轮廓为矩形（正方形或长方形），主要呈现出三种典型造型。第一种造型较为简单，为多层同心矩形图形；第二种以矩形为外轮廓，选矩形四角中的一角作为起点，向对角线方向延伸出"L"形波状线，填充矩形外轮廓内部，构成方形纹图形。第三种造型是将方形自中心点作十字分割，向所形成的四个小方形内扩散出多层"L"形，构成方形纹图形。

组合搭配　在形式组合上，方形纹一般做二方连续排列组成带状装饰，再与其他二方连续图案（回字纹、太阳纹等）搭配组合，构成整体装饰画面。

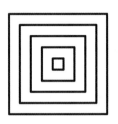

方形纹典型形态 1

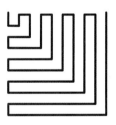

方形纹典型形态 2

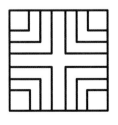

方形纹典型形态 3

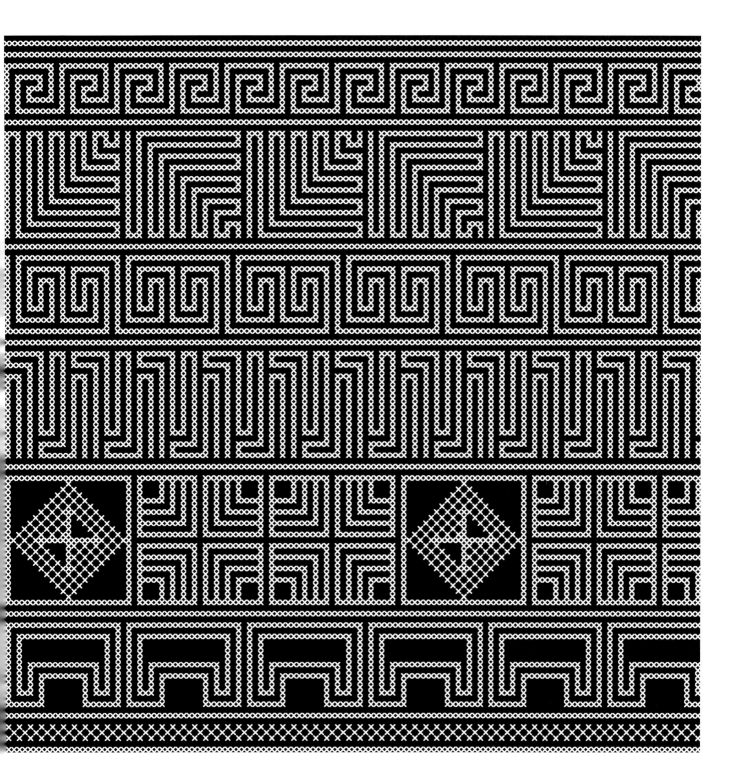

哈尼族刺绣上衣中的方形纹装饰（方形纹、回字纹）

典型装饰

直线纹

装饰溯源 哈尼族曾以梯田种植为主要耕作生产方式，其独特的生活环境影响哈尼族人形成了与自然环境紧密相连的独特审美情趣和文化底蕴。直条纹、三角纹、菱形纹三种纹样可看作是哈尼族人对梯田形态最简洁的"勾勒"方式。

装饰载体 直线纹主要装饰在服饰的衣袖、领口、袖口、裤脚边及护腿套等位置。

形式特征 哈尼族直线纹装饰存在一定的排列规律，主要呈现为粗细直线条的交替出现，利用线条粗细比例的变化构成协调、均衡、独特的韵律美感。其中较为明显的一种形式为：三到五条等宽直线条为一组，平行两侧再搭配较粗或较细的直线条构成装饰单元，单元间一般搭配其他几何纹样，如回字纹、三角纹、犬齿纹等。

组合搭配 哈尼族直线纹多以蓝、绿、红、黄、白等颜色组合搭配并有序变化。不同条纹颜色寓意不同，蓝色代表河流、绿色代表青山、红色代表太阳、黄色代表五谷、白色代表天空，五色汇集勾勒出哈尼族人世代的独特色彩感受。

哈尼族

直线纹组合形态

哈尼族刺绣护腿套中的直线纹装饰
（直线纹、三角纹、犬齿纹、菱形纹）

典型装饰

犬齿纹（锯齿纹）

装饰溯源 犬齿纹是哈尼族古老的装饰纹样之一。传说哈尼族在建寨时必须拖狗划界，滴狗血来区分村寨和鬼魔的界限，有驱邪保平安之意。

装饰载体 犬齿纹主要装饰在服饰袖口的中段、上衣的背部以及裤脚、腰带等边角位置。

形式特征 哈尼族犬齿纹（锯齿纹）为横向延伸的三角形锯齿图形，齿间夹角多为30度或60度角。在具体装饰中主要呈现出两种组合形式：第一种为多条锯齿线条重复排列，线条间有一定间隙，构成复合锯齿纹图案。第二种为两条互为镜像的锯齿线条尖端相对，并以此重复排列，构成多排菱形图形的组合图案，在菱形图形中通常再填充三角纹丰富图案细节。

组合搭配 在形式组合上，犬齿纹（锯齿纹）多搭配方形纹、三角纹、回字纹等构成完整的图案装饰。在色彩搭配上，犬齿纹色彩较为艳丽，多采用红色、绿色、白色等视觉冲击力很强的颜色进行组合使用。

犬齿纹组合形态 1

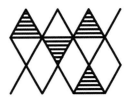

犬齿纹组合形态 2

哈尼族刺绣服饰中的菱形纹装饰
（犬齿纹、回字纹、方形纹、太阳纹）

哈尼族

民族概况　景颇族是我国历史悠久的少数民族之一，是跨境而居的民族，分布在中缅边境地带的广大山区。境内景颇族主要聚居在云南省西南边境的德宏傣族景颇族自治州。景颇族的起源与青藏高原上古代氐羌人有关，有"景颇""载瓦""喇期""浪峨""波拉"五个支系。景颇族拥有自己的语言和文字，主要信仰原始宗教。

装饰种类　景颇族属山地民族，山水将其与外界阻隔，因此形成了独特的民族文化，在装饰上的表现亦是如此。景颇族装饰主要以织锦为载体，大多数图案由点、线构成，主要呈现为菱形、折线形等抽象的几何图形。景颇族装饰类型大致分为植物装饰与动物装饰。

典型装饰

包干嘴纹（齿纹）

装饰溯源 景颇族为山地民族，早期部落的生存完全依赖于大自然，形成了狩猎的传统，动物牙齿的形状也因此多为景颇族先民了解乃至熟知。在此基础上，景颇族创造出了各式各样的动物齿纹（包干嘴纹）。

装饰载体 包干嘴纹主要出现在筒裙、挎包之上。

形式特征 包干嘴纹以"＞"形折线为基本单元，"＞"形开口朝向左右两侧，并在开口方向末端回旋转折呈内勾状，形成整体偏菱形的典型图形。在具体装饰中包干嘴纹大多作进一步变化，或在"＞"形内部折角部位搭配菱形、折线形等图形细节，或以两个"＞"形对称组合形成"＞＜"形图形。

组合搭配 包干嘴纹装饰在织锦上多以二方连续形式左右排列，景颇族二方连续纹样的一般构成规律为"一整两破"（由一个整图形和两个半图形组成），在排列中主体图形或再以不同颜色交替。在此基础上，再上下搭配其他二方连续纹样组成完整装饰图案。部分包干嘴纹装饰则以四方连续形式反复出现，组成独立、完整的装饰图案。包干嘴纹装饰色彩以红色、黄色为主。

<div style="text-align:left">景颇族</div>

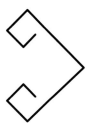

包干嘴纹基本形态

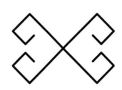

包干嘴纹变化形态1

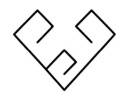

包干嘴纹变化形态2

景颇族织锦挎包中的包干嘴纹装饰

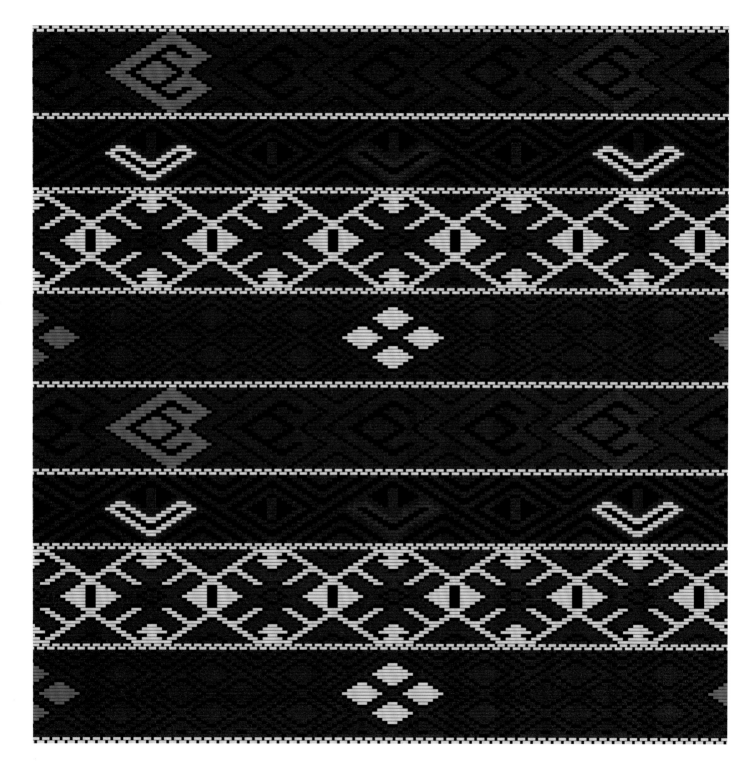

景颇族织锦筒裙中的包干嘴纹装饰（包干嘴纹、莫兰纹、螃蟹纹）

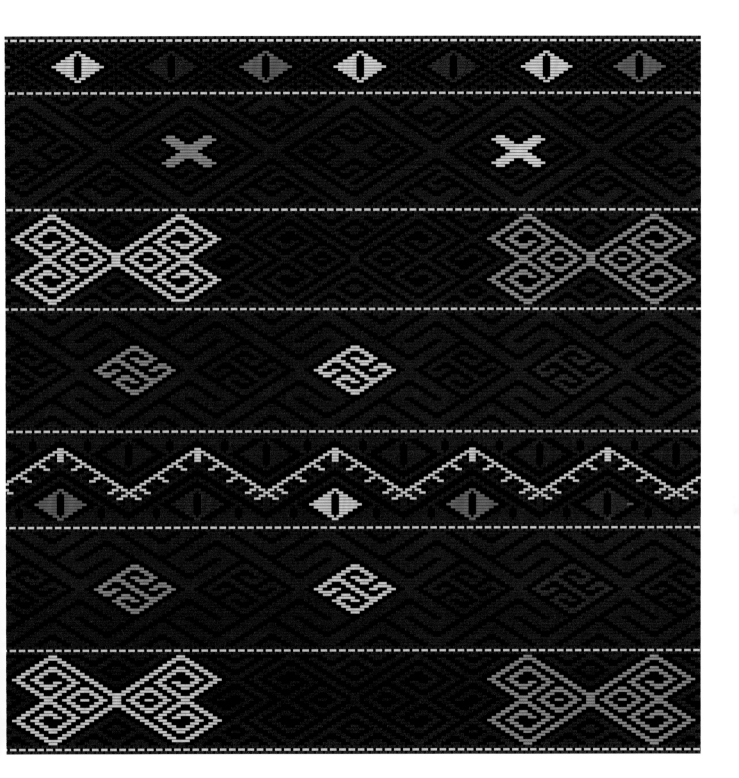

景颇族织锦筒裙中的包干嘴纹装饰（包干嘴纹、干作纹）

典型装饰

干作纹（动物纹）

装饰溯源 受依山而居的生活方式影响，景颇族装饰纹样也主要取材于其所熟知的自然界。"干作"是景颇族载瓦语，是经过高度抽象凝练的几何形动物纹样装饰。

装饰载体 干作纹主要出现在筒裙、腰带之上。

形式特征 干作纹的基本形态整体呈菱形。其主要呈现出两种典型造型：一是以中间一条直线为中心，直线两端向两侧分别回旋转折呈内勾状，直线同一侧回旋折线一大一小，多为三折；直线两端回旋折线或大小相反，或大小相同。二是以"×"形为基础，在交叉直线末端沿顺时针方向回旋转折呈内勾状，与"卐"字图形相近，但回旋转折多为三折，转折大小、形状相同。

组合搭配 干作纹装饰在织锦上多为点缀，多作为单元装饰中的核心纹样，与其他纹样组合，以二方连续的形式排列组成连贯的装饰纹样，进而与其他多组二方连续纹样构成完整装饰图案。

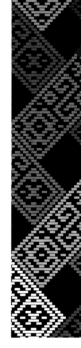

景颇族织锦筒裙中的干作纹装饰（干作纹、莫兰纹、螃蟹纹）

干作纹典型形态 1

干作纹典型形态 2

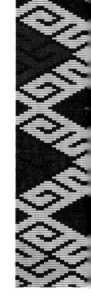

景颇族织锦筒裙中的干作纹装饰

景颇族

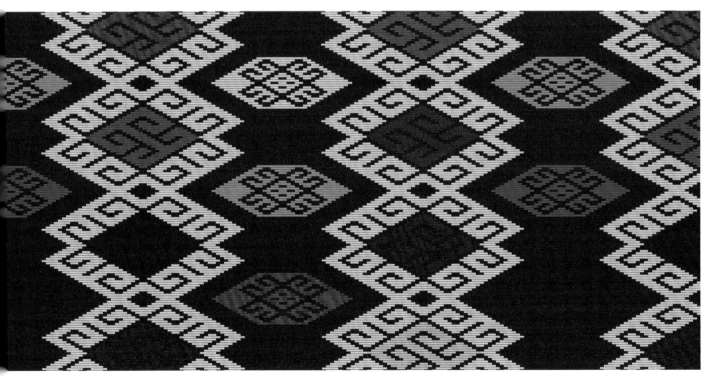

典型装饰

莫兰纹（植物纹）

装饰溯源 "莫兰"又称"莫兰作""莫兰波"，是景颇族载瓦语的称呼，指一种野生植物。景颇族将莫兰纹运用在装饰中，表达对自然万物的崇拜。

装饰载体 莫兰纹主要出现在筒裙、祭毯、护腿、腰带等处。

形式特征 莫兰纹的基本形态呈简洁明了的"×"形。在织锦装饰的具体使用中，莫兰纹大多与菱形组合出现，"×"形作为核心置于菱形内部中心位置，菱形内部通常再填充"小点"，丰富正负形关系，从而构成相对完整的菱形纹样。

组合搭配 莫兰纹多以二方连续（一整两破）及四方连续的形式排列出现，进而与其他多组纹样构成完整装饰图案。

莫兰纹基本形态

莫兰纹典型形态

景颇族织锦筒裙中的莫兰纹装饰

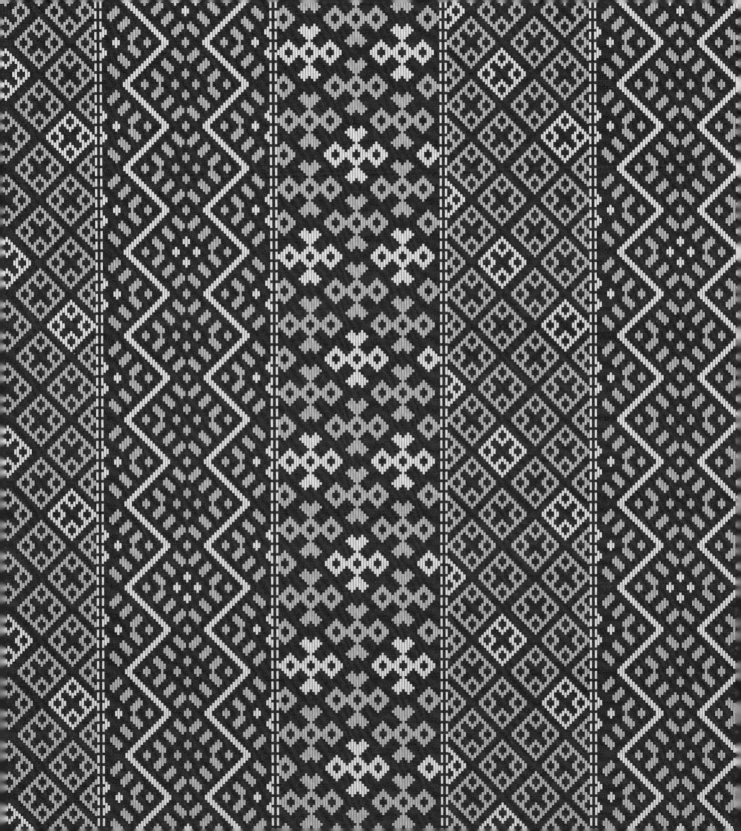

典型装饰

螃蟹纹

装饰溯源 景颇族装饰纹样取材广泛，所涉内容多取自生活与自然。螃蟹纹即是景颇族装饰中出现较为频繁的纹样之一。螃蟹纹又称"起麻课"，意为多足图案，在许多景颇族织锦中都能发现螃蟹纹的使用。

装饰载体 螃蟹纹主要出现在筒裙、腰带、挎包等处。

形式特征 螃蟹纹整体呈现菱形，其基本形态为旋转45度后的"井"字形，即菱形四角分别沿相邻两条边延长向外延伸出两条线段，线段长度相等。多数螃蟹纹会在基本形态基础上增加图形细节，或在菱形内部再点缀小菱形，或在菱形外同方向两条平行线段间再点缀一条短线段。

组合搭配 螃蟹纹多单独或搭配青蛙纹以二方连续的形式排列组成带状图案，部分螃蟹纹则以四方连续的形式大面积重复形成完整装饰。

景颇族

螃蟹纹基本形态

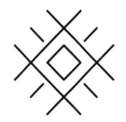

螃蟹纹典型形态

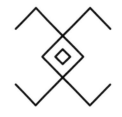

青蛙纹典型形态

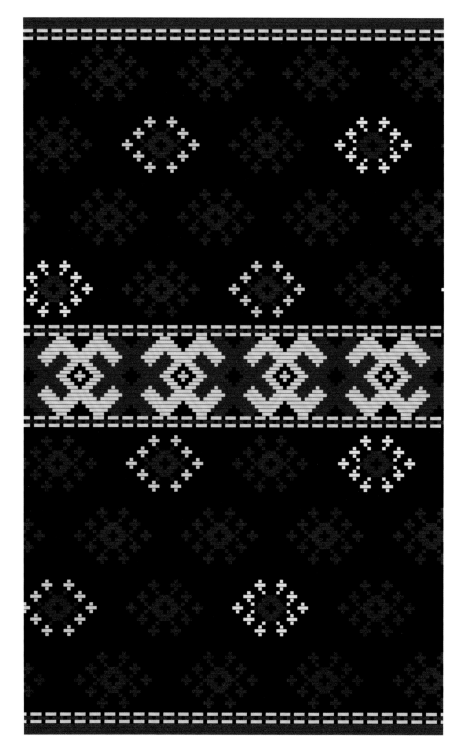

景颇族织锦筒裙中的螃蟹纹装饰　　　　　　　　　　　　　景颇族织锦挎包中的螃蟹纹装饰（螃蟹纹、青蛙纹）

典型装饰

罂粟花纹

装饰溯源 罂粟花纹在景颇族装饰中运用广泛，许多传统织锦作品中都能找到罂粟花纹的身影。

装饰载体 罂粟花纹主要出现在筒裙、挎包之上。

形式特征 罂粟花纹同样是以菱形为形态主体进行变化而得到，与螃蟹纹的"井"字形图形相似，但又存在明显不同：一是罂粟花纹的菱形主体是由三层同心菱形构成；二是菱形外同方向两条平行线段间点缀一条或多条与菱形相连的线段，线段长度与两端平行线相等。总体而言，景颇族罂粟花纹的基本形态与侗族竹根花纹较为相像。

组合搭配 罂粟花纹通常以二方连续（一整两破）及四方连续的形式组合出现，在与其他纹样搭配的时候有着较高的辨识性。

景颇族

罂粟花纹图形1

罂粟花纹图形2

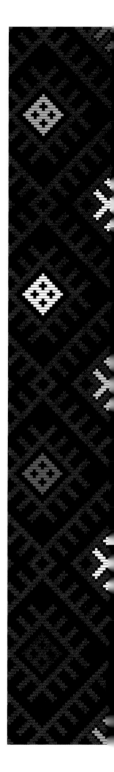

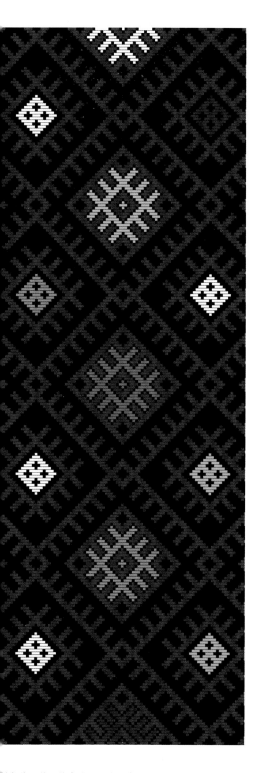

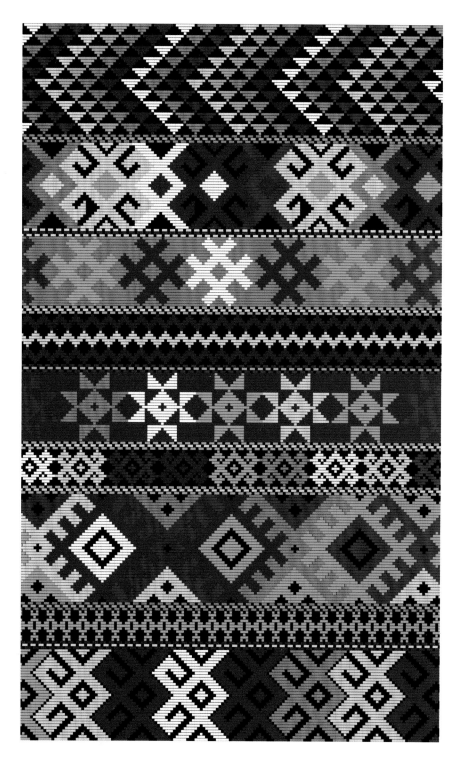

景颇族织锦织物中的罂粟花纹装饰

景颇族织锦筒裙中的罂粟花纹装饰（罂粟花纹、螃蟹纹）

民族概况　柯尔克孜族是我国少数民族中古老的民族之一，其国外同源民族汉译称作吉尔吉斯族。柯尔克孜族发源于俄罗斯叶尼塞河一带，现主要居住在新疆克孜勒苏柯尔克孜自治州，其余分布在伊犁、塔城、阿克苏、喀什等地区。

装饰种类　柯尔克孜族的装饰类型大致可以分为动物装饰、植物装饰、兵器物品装饰、自然现象装饰以及几何图案装饰5种类型。柯尔克孜族曾信仰萨满教，后改信伊斯兰教，因为宗教上的偶像崇拜及描绘动物的禁忌，柯尔克孜族装饰大多以放大物体的某一特征为基础，进行象形化、抽象化以及几何化的表达。

柯尔克孜族

典型装饰

兽角纹

装饰溯源 兽角是柯尔克孜族、哈萨克族等少数民族最基本、最古老的装饰种类，这一题材的来源与柯尔克孜族狩猎、游牧的生产生活方式息息相关。这些野兽、家畜美丽的头角是力量、兴旺与吉祥的象征。

装饰载体 兽角装饰在柯尔克孜族人的日常生活中应用十分广泛，主要出现在各式服饰、毡毯、壁挂、杂物袋等物品上。

形式特征 柯尔克孜族的兽角装饰主要有羊角装饰、牛角装饰以及鹿角装饰3种，这些装饰大致相似，都以中轴对称并向左右发散的卷曲线条为基本形态。羊角装饰以沿对称轴线内旋卷曲的旋涡状图形为"羊角"主体，并沿旋涡主体继续发散出反向内勾或外勾曲线，其走势很像是涡卷纹的一种形变。大部分羊角装饰为圆角旋涡形态，也有少数以几何旋涡形态呈现。牛角装饰相对于羊角装饰形态上更加简洁，其旋涡长度与卷曲的弧度较小，部分牛角端头呈现圆角，更具力量感。鹿角装饰相较于羊角、牛角装饰形态更加丰富，在卷曲弧线上分出若干"枝丫"，象形化鹿角形象，形成弧线、圆角为主的精致、繁复的装饰图形。

组合搭配 兽角装饰多以二方连续装饰或角隅装饰形式出现，常用对称、组合、反复的形式构成画面。

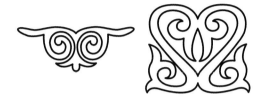

羊角图形

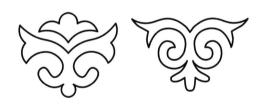

牛角图形

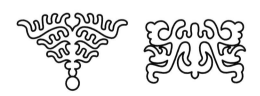

鹿角图形

柯尔克孜族枕套中的兽角纹装饰（羊角纹）

典型装饰

山鹰纹

装饰溯源 山鹰在柯尔克孜人的生活中占有极其重要的地位,是他们狩猎的工具和伙伴。柯尔克孜族曾长期信仰萨满教,把山鹰视为神鸟并作为氏族部落的图腾。直到如今,他们还保留有驯鹰狩猎的习俗。

装饰载体 山鹰装饰多用于花毡、刺绣品及毡房等生活场景中。

形式特征 山鹰装饰的主体形态与羊角装饰类似,都是沿对称轴线内旋卷曲的旋涡状图形,但它们在整体造型及细部形式上有明显不同。在整体造型上,山鹰装饰的最大特征为总体呈现为横向、较宽、倒立的等腰三角形,以此形态模拟展翅欲飞的山鹰。在细部形式上,首先,山鹰装饰在其中心对称轴线上多有贯穿上下的实体"鹰身",两端伸出"头尾";其次,山鹰装饰中的旋涡形状较为简约小巧,更注重表现山鹰的"翅膀",即在旋涡上方或外侧延伸出更长的舒展曲线,而曲线末端常作一支或两支的分叉,形似山鹰翅膀上层叠的羽毛。

组合搭配 在形式组合上,山鹰纹大多以适合纹样作中心纹样来使用。其色彩以蓝色、大红色、白色、金黄色为主。

山鹰典型形态 1

山鹰典型形态 2

山鹰典型形态 3

柯尔克孜族

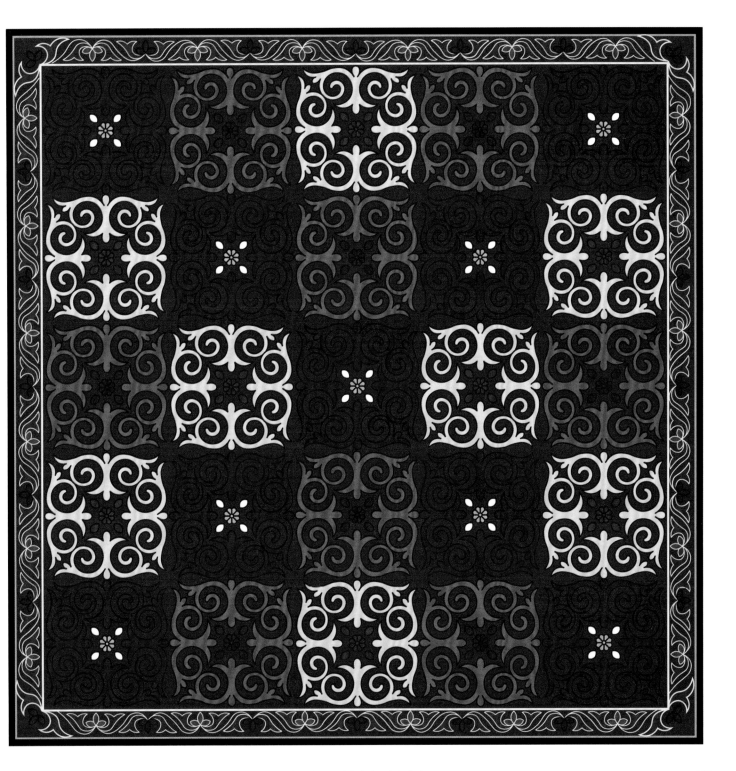

柯尔克孜族枕套中的山鹰纹装饰

典型装饰

花卉纹

装饰溯源 柯尔克孜人曾经使用植物装饰较少，在信仰原始宗教萨满教后才开始使用植物装饰，在生活方式由游牧转为定居从事农业后，开始大量出现树木花草装饰，改信佛教及伊斯兰教后，出现了莲花、忍冬、巴旦木、玫瑰等花果装饰。在此过程中，柯尔克孜人通过总结与转换，描绘出形色各异的花卉纹装饰。

装饰载体 花卉纹多以刺绣手法用于妇女服饰、盖巾，以及毡毯、壁挂、门帘中。

形式特征 花卉纹装饰有多种表现形式。其基本形式讲求对称与卷曲，并在此基础上与植物的枝、叶、蔓、果实图形结合，变形产生出丰富多彩的花卉纹种类。

组合搭配 花卉纹装饰在使用上多搭配缠枝纹，使图案更为饱满。其组合灵动、多变的特色使其能灵活地适用于各种图形及装饰载体。花毡上的花卉纹装饰多以二方连续、四方连续形式组织画面，或形成适合纹样位于中心区域，颜色以大红色、蓝色、桃红色、金黄色、紫色为主。妇女常用的盖巾上的花卉纹则多位于边角，以对称、反复的形式组合出现，颜色以深枣红色、红色、桃红色为主。

莲座图形

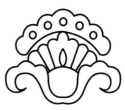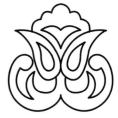

花蕾图形

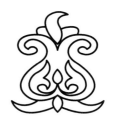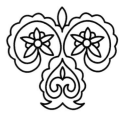

石榴花图形

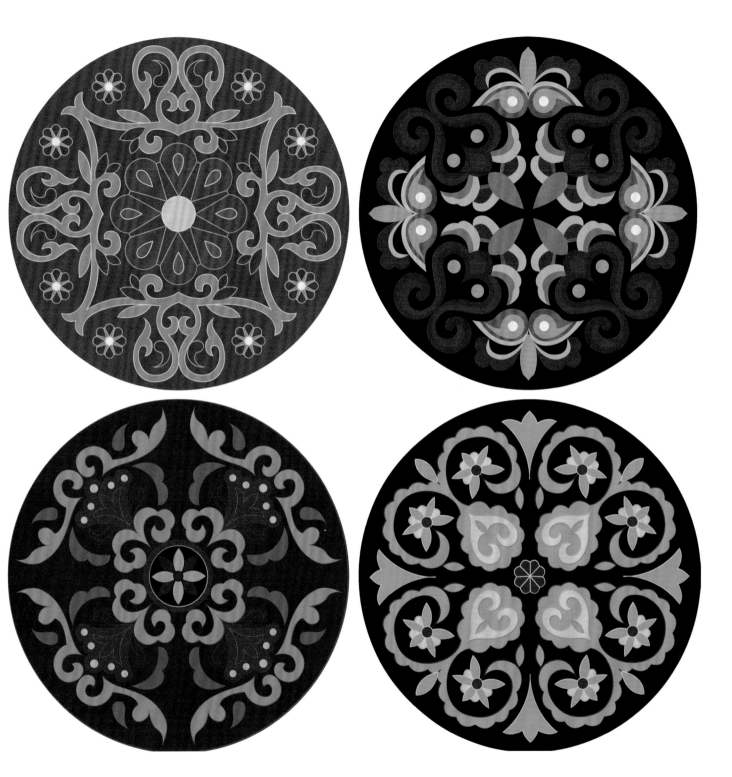

柯尔克孜族各式花卉纹装饰（莲座纹、花蕾纹、石榴花纹）

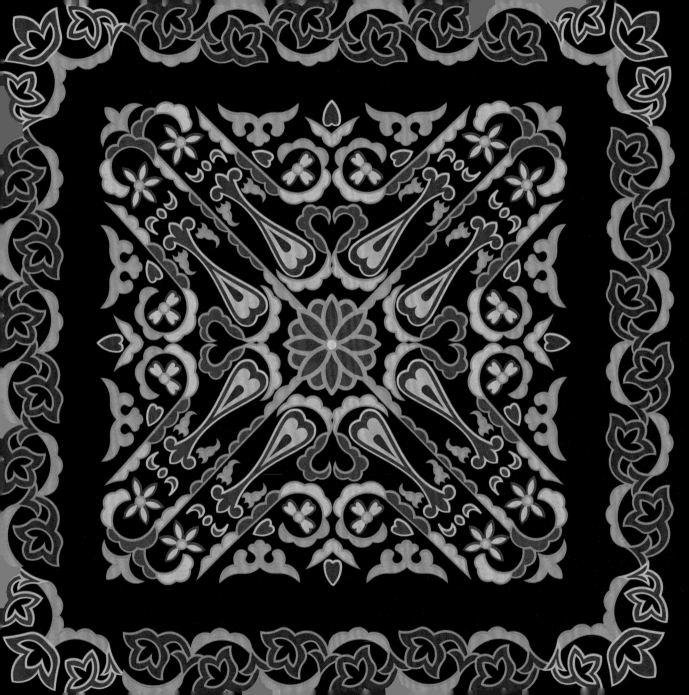

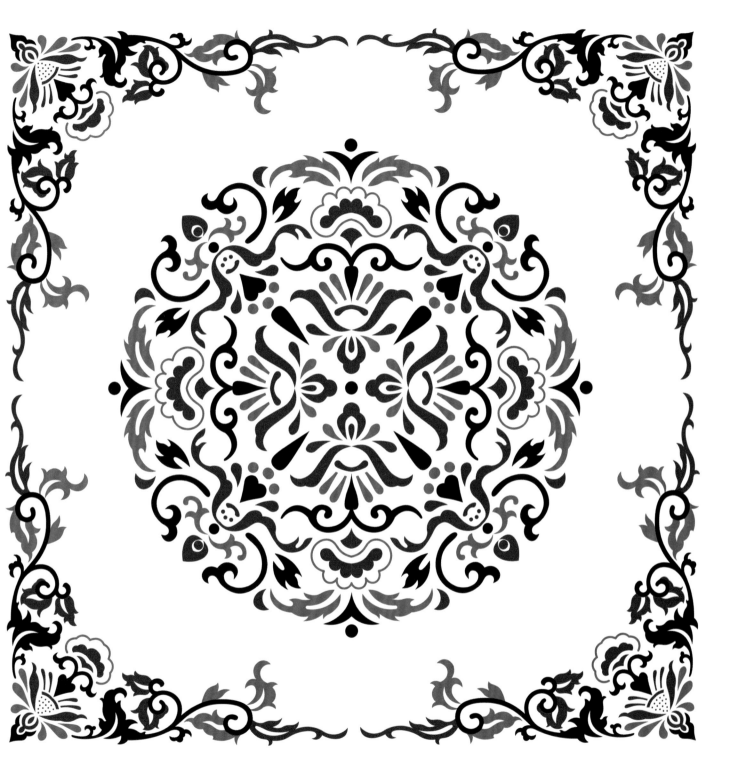

柯尔克孜族头巾中的花卉纹装饰（花蕾纹、石榴花纹）

典型装饰

兵器纹

装饰溯源 兵器是柯尔克孜人英勇斗争精神的象征。历史上的柯尔克孜人几乎全民皆兵、人人尚武，家家户户的毡房前都挂着兵器。柯尔克孜人将兵器作为装饰是一种祈愿，更是一种佑护的象征。

装饰载体 兵器纹在日常生活中多用于毡房装饰、壁挂，以及外出狩猎的帽子上，象征勇猛与丰收。

形式特征 兵器纹装饰相较于柯尔克孜族其他典型装饰，整体形态严谨、规整，大多趋向几何化。装饰种类以戈、戟、矛、箭4种为主。其基本形态通常含有一根笔直的线条作为兵器的"手柄"，然后重点刻画两端不同的形态作为兵器的"头刃"及"翎羽"，在还原兵器原本形态的同时增添了本民族的特色。

组合搭配 毡房、壁挂上的兵器纹装饰多平直刚正，少曲线变化，主要突出锋利的头刃，力求将武器写实地表现出来。且多与牛、羊、鹿等兽角装饰组合搭配，以二方连续方式用于边缘装饰。在猎帽上，兵器纹装饰顺应猎帽尖顶浑圆的形态进行适应变化，相较于家居用品上兵器纹装饰的刚硬，更多表现为卷曲线条，头刃也转化为钝角，在保留形态特色的基础上进行抽象化调整，多以适合纹样或四方连续方式作为主要装饰。兵器纹装饰的色彩多选用棕红、白色、黑色等较为沉稳的颜色。

兵器纹典型形态

兵器纹基本形态

柯尔克孜族

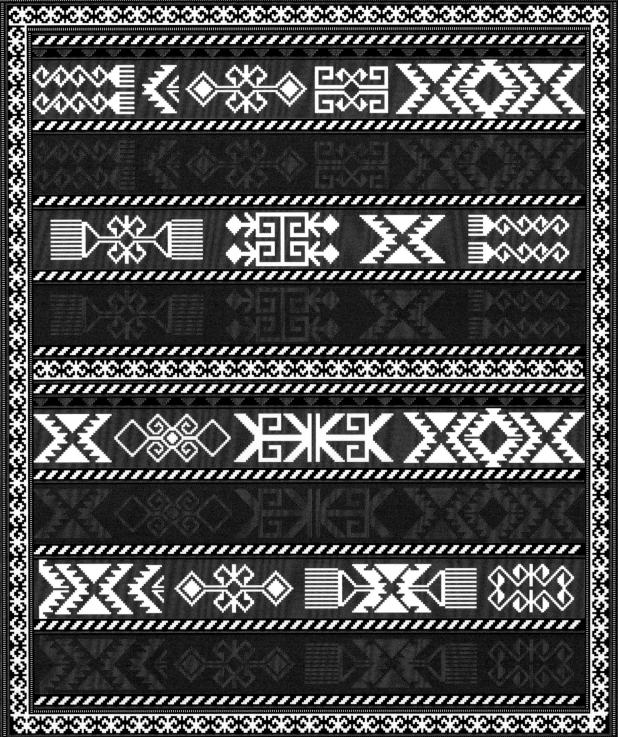

典型装饰

火焰轮纹

装饰溯源 素以游牧为生的柯尔克孜族，崇尚且依赖于自然的力量，火焰在其民族发展历程中有着举足轻重的位置。火焰轮纹源自熊熊燃烧的篝火，其被赋予神圣、威严的含义，寓意着不可侵犯，有辟邪之意。

装饰载体 在日常生活中，火焰轮纹多用于食器、家庭壁挂等手工艺品上。

形式特征 火焰轮纹装饰的基本形态通常以同心环组合而成，形似车轮。以圆形火珠为中心向外展开，圆中有同向旋转的旋涡纹，以表示光芒的流动；外层有曲线组成的尖角顺时针旋转，顶端锋利、卷曲，个数通常为6、8、12等偶数，象征绵延不息的火焰。

组合搭配 在具体使用中，火焰轮纹装饰以单独纹样为基础，进而以二方连续或四方连续的方式进行排列装饰。通常搭配武器纹组合填充，使视觉效果更为饱满。其色彩以蓝色、大红色、金黄色为主要呈现。

火焰轮典型形态 1

火焰轮典型形态 2

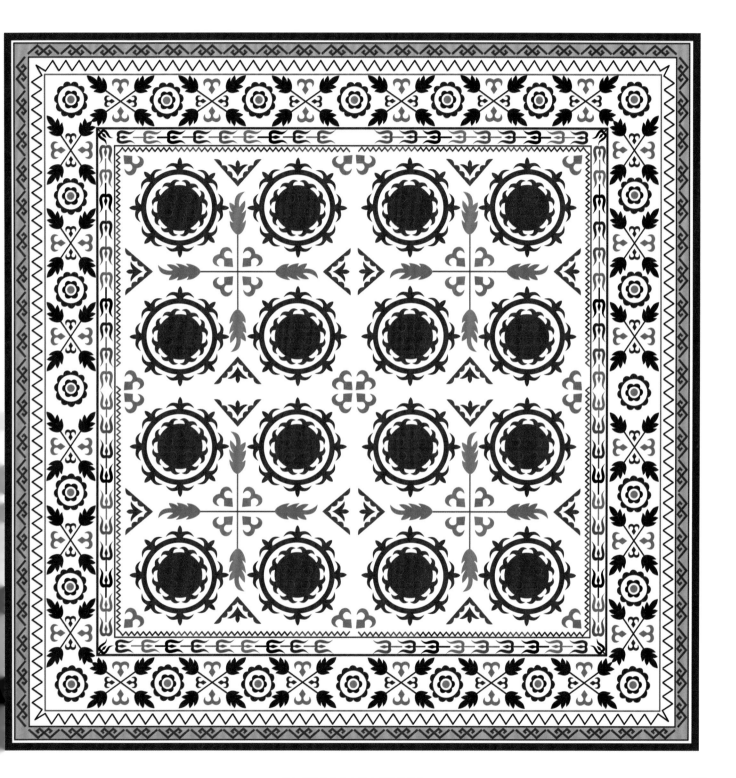

柯尔克孜族头巾中的火焰轮纹装饰

民族概况 黎族是我国人口较多的少数民族之一，主要分布在海南省，是目前已知的海南岛上最早的居民。黎族语言属侗族语系，其祖先为百越民族的一支。海南岛离陆的特殊环境使黎族发展出特殊的民族文化，并且独立而完整地传承下来。

装饰种类 黎族的装饰题材以人形装饰和动物装饰为主，少部分为植物装饰、自然装饰和器物装饰。其中人形装饰中有人和大力神；动物装饰中常见的有蛙、龟、鸟、鹿、牛、鱼等；植物装饰常见的有花卉、树纹、种子等；自然装饰中常见的有风、水、星辰等。黎族装饰主要出现在服饰和各类织物上。

黎族

典型装饰

人形纹

装饰溯源　人形纹是黎锦中最常见的装饰。关于人形纹的溯源说法不一，比较普遍的观点是认为人形纹源自蛙人纹，是黎族祖先对蛙图腾崇拜的产物。

装饰载体　人形纹多以织锦的手法出现在服饰和织物上。

形式特征　黎族装饰中常见人形纹的头部为一个菱形，菱形的中心通常有一更小菱形点缀，蛙人纹头上则多有线条向两旁伸出，形似触须。人形纹的身体主要分为两种类型：第一种为长条形，其四肢也为长条形，与身体相比较细，竖直下垂；第二种为一个三角形或两个相对的三角形，四肢为弯曲的折线，通常由外向内、向下曲折。蛙人装饰则比普通的人形装饰多了四个脚蹼状的爪子，以线条交错的方式呈现。

形式特征　人形纹装饰多使用橘色、白色、黑色等鲜明的颜色填充。常见不同颜色的人形纹穿插交替，以二方连续的形式进行排列，有时也与鸟纹、卐字纹共同出现。

人形纹图形1

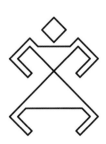

人形纹图形2

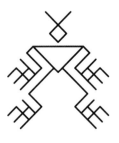

蛙人纹图形

黎族

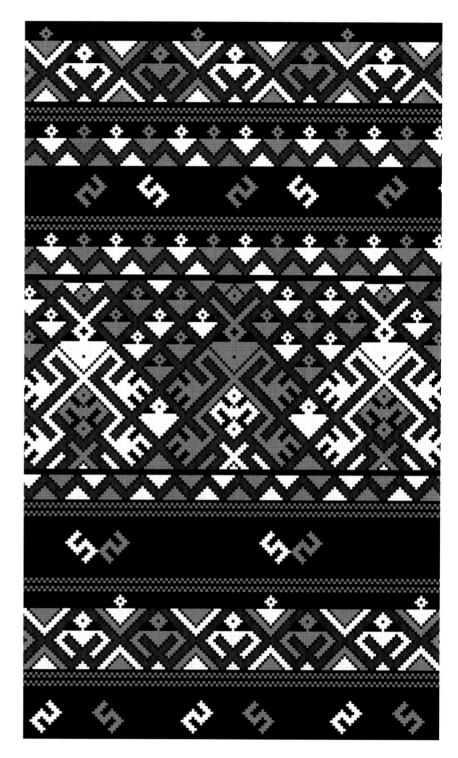

黎族织物中的人形纹装饰

黎族织物中的人形纹装饰（人形纹、鸟纹）

典型装饰

大力神纹

装饰溯源 大力神是黎族神话中开天辟地的巨人，射掉了天上的6个太阳和月亮，只留下一个太阳和一个月亮。大力神纹表达了黎族人民对其的崇拜和对民族英雄的歌颂。

装饰载体 大力神纹多以织锦的手法出现在各类服饰和织物上。

形式特征 大力神纹整体形态为穿戴盔甲的人，相较于人形纹，显得更加孔武有力。大力神的头部两旁有折线装饰，头顶有菱形装饰，整体形似头盔；肩部耸起，手臂向两旁弯折再下垂，手部有多根线条，形似爪子，肩部或有许多短线条排列装饰，形似战甲；两腿分开站立，两脚向两旁跷起，脚下有多条线条平行排列，形似战靴；手臂、身体及腿部内或有人形纹点缀。

形式特征 大力神纹装饰多使用红色、黄色、黑色等颜色填充。大力神纹在装饰整体中占比面积较大，通常作为装饰的核心与围绕于四周的多个较小的人形纹共同出现。

黎族

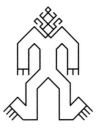

大力神纹图形 1

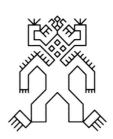

大力神纹图形 2

大力神纹图形 3

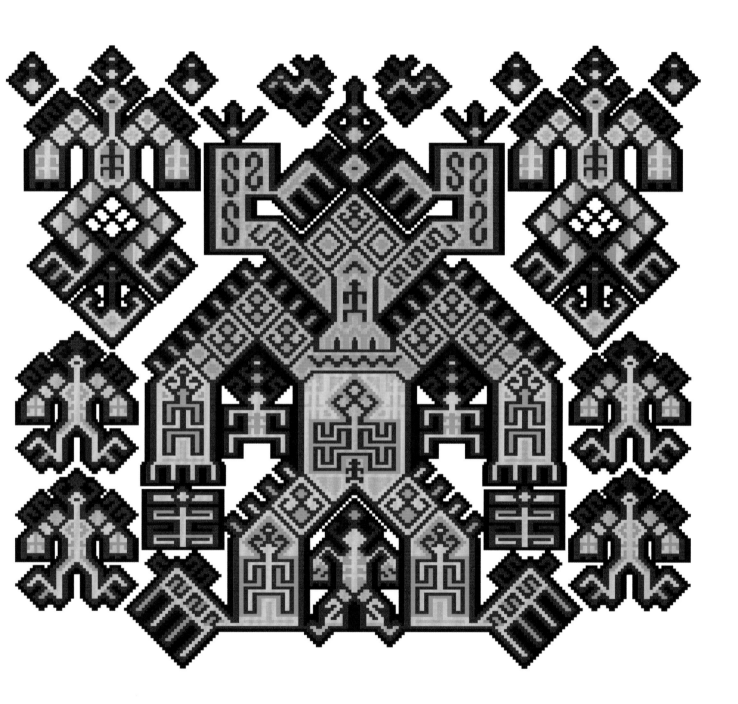

084　　　　　　　　　　黎族织物中的大力神纹装饰（大力神纹、人形纹）

黎族织物中的大力神纹装饰

典型装饰

龟　纹

装饰溯源　龟的寿命较长，象征着长寿和不朽。黎族人民使用龟作为装饰，表达对长寿的向往。

装饰载体　龟纹主要以织锦的手法出现在各类织物上。

形式特征　龟纹整体呈现对称形态，黎族不同地区的龟纹形态差异较大，但这些装饰的共同特点是大多包含卍字纹或形似卍字纹的爪子，这也是龟纹最大的特征。爪子或是在龟身体的四个方向各一个，或是在一个龟纹中有许多个，以形似多个卍字纹连接的方式出现。有四个爪子的龟纹中单个爪子的中间为一个菱形，靠近龟身体的点延伸出腿与身体相连，左右两点各伸出一条线段，远离身体的一点延伸出两条线段。由多个爪子共同组成的龟装饰则无明显的身体部分，整体由多个爪子相互串联组成菱形。

形式特征　龟纹装饰多使用红色、黄色等颜色填充。龟纹多为中心装饰，与其他装饰搭配出现，其中多和卍字纹、鸟纹共同出现，表示长寿吉祥，有时也同人形纹等装饰一起出现。

龟纹图形 1

龟纹图形 2

黎族织物中的龟纹装饰（龟纹、鸟纹）

典型装饰

蛙　纹

装饰溯源　青蛙是黎族人崇拜的吉祥物，是黎族广泛应用的一种装饰。蛙纹是繁衍的象征，也是表达对祖先的怀念的装饰。黎族人频繁使用蛙纹，意在祈求祖先保佑多子多福，四季平安，五谷丰登。

装饰载体　蛙纹多以织锦的手法出现在各类服饰和织物上。

形式特征　黎族蛙纹基本形态较为写实，与现实中的青蛙形态相近。其头多为菱形，中间有一小点；身体为一个菱形或六边形，内部也有小点装饰；蛙纹的四肢为四条折线，由身体四周向外伸出，再向内弯曲。

形式特征　蛙纹装饰多采用黄色、绿色、白色等颜色填充。其两侧多为两个较小的菱形，用于进行形态上的填补，形成组合，以二方连续的形式排列出现，有时再以此为单元组成四方连续形式。蛙纹常与其他纹样如鸟纹等共同出现在各类织物上。

蛙纹图形 1

蛙纹图形 2

黎族织物中的蛙纹装饰

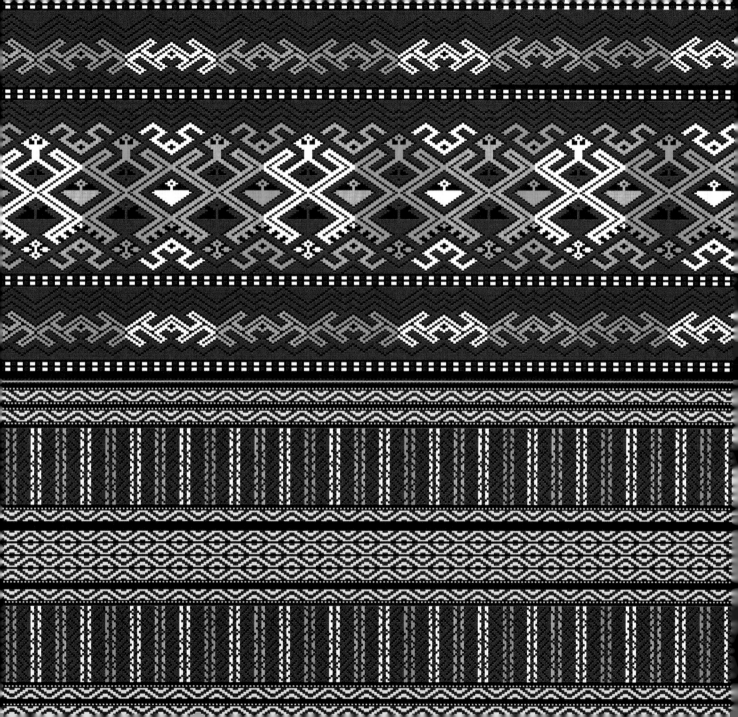

典型装饰

鸟　纹

装饰溯源　黎族神话中记载了许多关于鸟类的故事，充分体现了黎族人对鸟的喜爱。其中甘工鸟的故事是广泛流传的古老黎族爱情故事。黎族人把甘工鸟称为吉祥鸟、爱情鸟，体现了其对爱情、生命的美好愿望。

装饰载体　鸟纹多以织锦的手法出现在各类服饰和织物上。

形式特征　鸟纹的头部为一个菱形，中间有一个小点装饰；通常身体也为一个菱形，从身体两侧延伸出由三折线形成的翅膀，其中折线弯折两次，翅膀与身体结合起来，先形成一个"M"形，"M"形左右的两个端点再向内折叠，形成完整的躯干部分；其身体下方或使用一个内有小点装饰的菱形作为尾部。有时鸟纹十分简化，只有头部和三角形状的身体，无翅膀及尾部装饰。

形式特征　鸟纹装饰多使用黄色、绿色等鲜艳的颜色填充。鸟纹装饰常单独出现，以横向二方连续形式重复排列形成完整装饰，或是以二方连续形式与其他装饰（如蛙纹、人形纹等）形成的带状装饰共同出现，或是四只鸟以头相对形成组合，再以四方连续的形式出现。

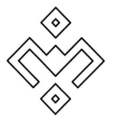

鸟纹图形 1

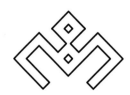

鸟纹图形 2

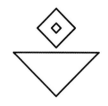

鸟纹简化图形

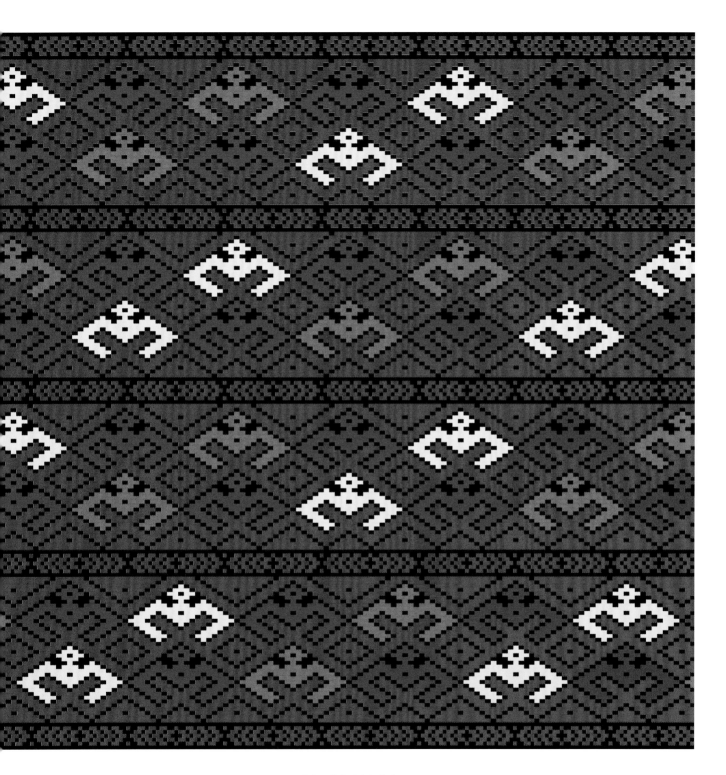

黎族织物中的鸟纹装饰

典型装饰

鹿　纹

装饰溯源　鹿纹源自黎族先民以打猎获取食物的生存方式，他们使用鹿或其他猎物类装饰来表现食物的主要来源或是记录狩猎的方式。黎族先民对充满未知的大自然及其中的动物抱有崇拜和信仰，其中，鹿是吉祥、平安、长寿的象征。

装饰载体　鹿纹多以织锦的手法出现在各类织物上。

形式特征　黎族的鹿纹多为完整的侧面站立形态。鹿的身体为一个较大的倒梯形，中间有各类装饰，这些装饰多为左右对称式排列；梯形上端的两侧，一侧向上勾画出鹿头，头上常有一根或两根线条表示鹿角，另一侧向上或向下延伸出线条表示鹿尾；梯形下端的两侧向下勾勒出鹿腿，鹿腿为多次转折的折线，左右对称，或为两根，或为四根。

形式特征　鹿纹装饰多采用红色、黄色等颜色填充和勾勒。常以两只鹿相对站立形成组合，再以二方连续的形式排列。通常与身体内部的装饰（如鸟纹、几何纹装饰等）一同出现，也常与人形纹共同出现。

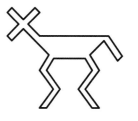

鹿纹图形 1

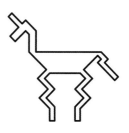

鹿纹图形 2

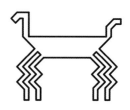

鹿纹图形 3

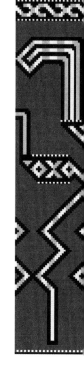

黎族织物中的鹿纹装饰

黎族织物中的鹿纹装饰

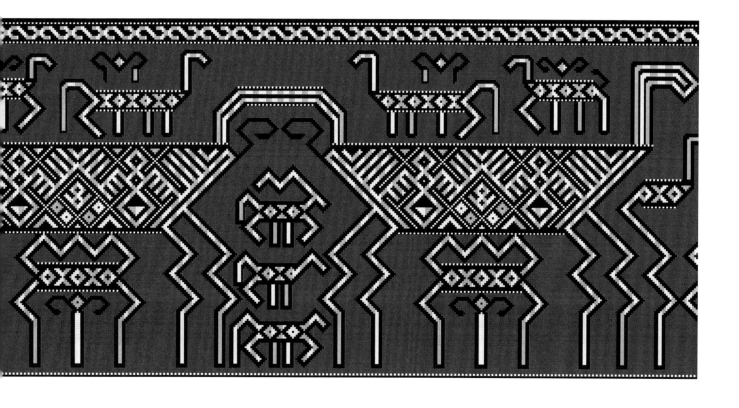

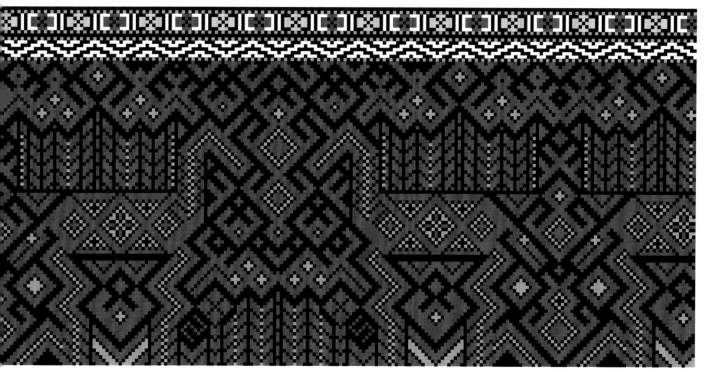

民族概况 傈僳族源于古老的氐羌族系，与彝族有着密切关系，在文化习俗上也有着一定的联系。傈僳族分布在全世界多个国家，但在我国分布最多，主要分布在云南以及我国西藏与缅甸克钦邦交界等地，其余散居于我国云南其他区域、印度东北地区、泰国与缅甸交界地区等。傈僳族普遍信奉原始宗教，盛行自然崇拜。

装饰种类 傈僳族装饰的种类主要为自然装饰、植物花卉装饰、动物昆虫装饰以及抽象几何纹装饰等，都表达了傈僳族人民对山水自然的热爱。装饰多以二方连续和四方连续形式呈现。常见的装饰纹样有八角花纹、羊角花纹、月亮花纹、太阳花纹、螃蟹花纹、金鱼花纹、蕨叶花纹、樱桃花纹、月亮花纹、蝴蝶纹、百灵鸟纹、几何纹等。颜色以大红、水红、黑、白、黄、绿、蓝为主。从整体上看，其最大的特色在于色彩搭配既自然和谐又对比强烈，给人视觉上的强烈震撼。

傈僳族

典型装饰

几何纹

装饰溯源　几何纹是由几何图案组成的装饰纹样，在传统装饰中一般从自然事物抽象简化提炼而来，表达出秩序与规律的形式美。傈僳族多样的几何纹装饰与其曾经的自织自制麻布服装工艺有着一定的关系。

装饰载体　几何纹在傈僳族服饰上与生活中经常出现，主要装饰在挎包、对襟坎肩、缠花布头巾、服装袖口等处。

形式特征　傈僳族几何纹装饰的基本形态都是以深色（黑色、深蓝色）线条勾勒出几何形"框架"（菱形或十字形），然后在框架内部填充或组织不同图形内容，一般以呈"田"字结构的4个小正方形为主，形成完整的图形单元，框架与内容之间留有空隙，二者关系清晰可辨。具体而言，典型的几何纹主要有菱形和十字形两种。菱形纹样内部除填充小正方形外，还常见十字对称的4个三角形图案。而十字形纹样内通常以八角花纹搭配小正方形进行组合。

组合搭配　在形式组合上，几何纹一般以二方连续排列组成带状装饰，并再与其他几何纹二方连续图案搭配组合，构成整体的装饰画面。在色彩搭配上以红、蓝、绿、白、黑等色为主进行组合。

几何纹典型形态 1

几何纹典型形态 2

几何纹典型形态 3

傈僳族刺绣挎包中的几何纹装饰

傈僳族刺绣挎包中的几何纹装饰

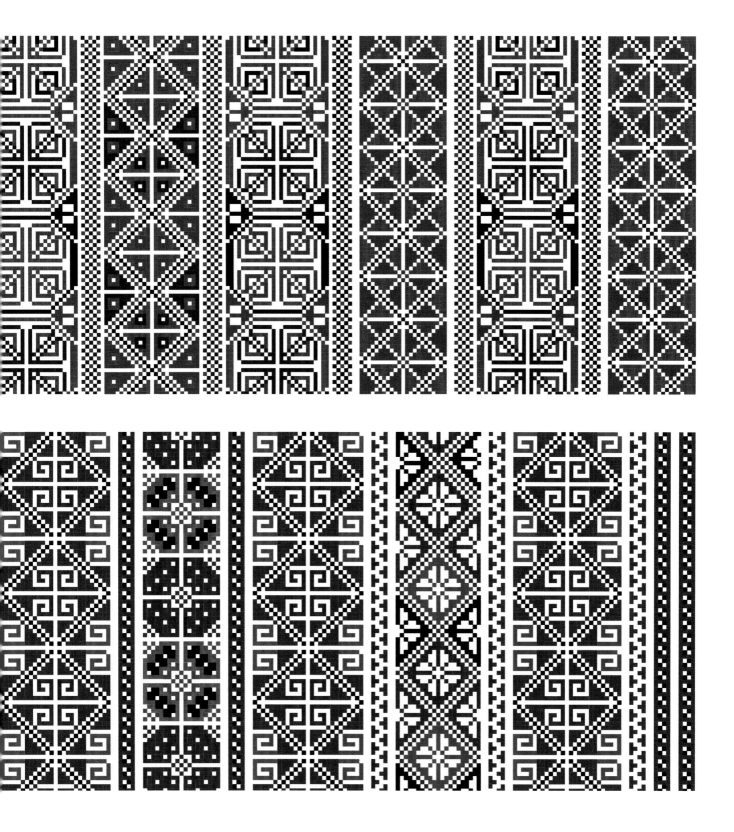

典型装饰

八角花纹

装饰溯源 在傈僳族装饰中，八角花纹也称为八角星纹，是以太阳抽象变化而来，形态如散发光芒的太阳，反映了傈僳族人民对自然农耕文化的尊崇。

装饰载体 八角花纹多装饰在腰带、背扇、挎包、缠头花布以及服饰的袖口等位置。

形式特征 八角花纹是以8个相同的平行四边形两两对称并向中心汇聚而成的形似花朵的对称多边形图案。傈僳族八角花纹大多在四角空余处搭配其他简单图形，从而组成正方形或菱形适合纹样。而作为中心图案的八角花纹，一般在八角图形外围再发散叠加多层八角形轮廓，使图形整体更加具有视觉冲击力与向心力，形成傈僳族特色的八角花纹图案。

组合搭配 傈僳族八角花纹大多以四方连续排列形式大面积使用，与其他纹样组合搭配时，多作为中心图案出现，丰富整体装饰效果。八角花纹主图案多层叠加，颜色丰富多变。

八角花图形1

八角花图形2

傈僳族刺绣挎包中的八角花纹装饰

傈僳族刺绣挎包中的八角花纹装饰

傈僳族刺绣挎包中的八角花纹装饰

典型装饰

羊角纹

装饰溯源 羊角花纹也可称为羊角纹，以傈僳族人民日常生活中的动植物为装饰主题与灵感来源，展示及反映了傈僳人对自然的热爱与崇拜。

装饰载体 羊角花纹多装饰在腰带、背扇、挎包、缠头花布以及服饰的袖口等位置。

形式特征 傈僳族装饰中的单体羊角花纹造型简洁，以中间直线为轴，向两侧卷曲如"羊角"状。一般"羊角"卷曲半圈到一圈不等。

组合搭配 傈僳族羊角花纹并不单独出现，一般搭配八角花纹组成方形适合纹样：中心为大小不一的八角花纹，四周上下左右各向外延伸出一个羊角花纹，形成"十"字形对称图案，图案四角再配合简单的几何图形，形成方形适合纹样。

羊角纹基本形态

羊角纹组合图形

傈僳族

傈僳族挑花刺绣挎包中的羊角纹装饰（羊角纹、八角花纹）

傈僳族刺绣挎包中的羊角纹装饰

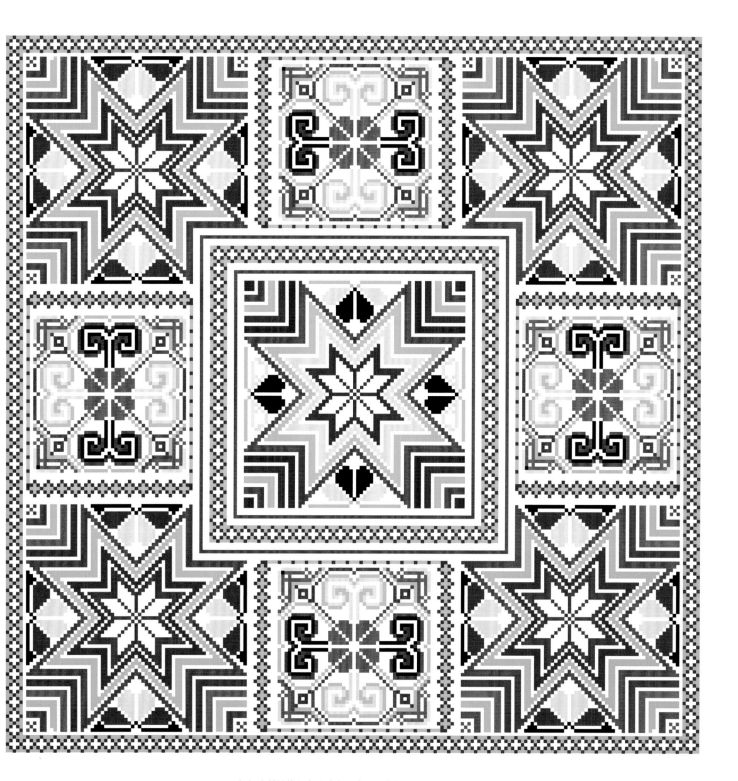

傈僳族刺绣挎包中的羊角纹装饰（羊角纹、八角花纹）

典型装饰

花卉纹

傈僳族

装饰溯源 花卉纹是傈僳族刺绣中重要的装饰种类，有月亮花、樱桃花、蝴蝶花、太阳花、螃蟹花、金鱼花、蕨叶花、蚂蚱花、瓜簸花等十余种纹样。从名称可以看出，花卉纹并非特指某些花卉的形象，而是将自然环境及日常生活中的各类事物作为灵感来源，并与傈僳族的信仰文化传说结合，通过抽象简化提炼形成了各种花草纹样。

装饰载体 花卉纹多以刺绣手法装饰在女性服饰围腰、缠头花布、裙面、袖口等位置。

形式特征 傈僳族花卉纹虽种类多样，但大多为中心"十"字对称式图形结构，整体呈现为正方形。常见的花卉纹如月亮花纹，其基本形态主要由两部分组成，中间是似花朵的对称图形，四片花瓣组合而成的花朵配以十字水滴状图案做花心，外围则是以三个似月亮的月牙形为一簇，共四簇分别从中间花朵的四角向外展开。樱桃花纹中心为"十"字形圆状卵形似樱桃花瓣的图形，从花心中间花瓣缝隙间展开四簇由两个月牙形状图形和一个水滴形状图案组合而成的图形。

组合搭配 傈僳族花卉纹多搭配简单几何图形以二方连续形式排列组合使用，色彩主要有粉、红、绿、蓝、黄、青等，色彩丰富、对比强烈。

月亮花图形

樱桃花图形

太阳花图形

金鱼花图形

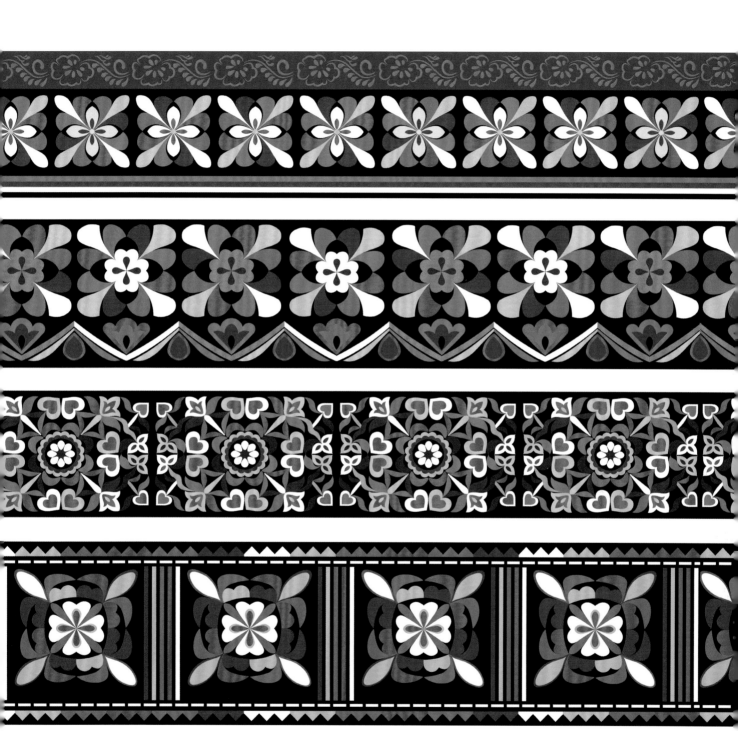

傈僳族刺绣围腰中的花卉纹装饰（樱桃花纹、月亮花纹、太阳花纹、金鱼花纹）

民族概况 羌族被称为"云朵上的民族"，自称"尔玛"，出自古羌，是古代羌支中保留羌族名称并且保留最传统文化的一支。羌族有自己的民族语言及文字，主要分布在我国西南地区的四川、贵州、云南及陕西等地。曾经以游牧为生活方式的羌族，最终形成了以羊为主的图腾崇拜。

装饰种类 羌族装饰的主要种类可分为自然灵物装饰、植物花卉装饰、动物装饰及几何装饰等。古羌族出于对大自然的感激和尊敬，创作出太阳纹、云纹、水纹等装饰。羌民常与植物花卉相伴，所以创作出牡丹花纹、羊角花纹、金瓜花纹、石榴花纹等装饰。羌族的游牧民族属性又使其创作出羊纹、蝴蝶纹、鱼纹、龙凤纹等装饰。羌族还因受到藏传佛教的影响产生出许多装饰性的几何纹样。

羌族

典型装饰

云 纹

装饰溯源 羌族被称为"云朵上的民族"。羌族人民生活在高山峡谷中，可以常年观察到变化的自然景象，智慧勤劳的羌族妇女就将这层层叠叠的云朵刺绣在服饰及鞋子上，表达吉祥平安的寓意。

装饰载体 云纹装饰以刺绣手法主要出现在云肩及鞋子上，其中以羌族特色之一的"云云鞋"为代表。

形式特征 云纹装饰以"卷云"（螺旋云纹）为基本形式单元，即多层向内的螺旋线。常见两种组合形式，一是以形状大小不一的卷云纹装饰，均匀自由地排列于鞋面上；二是以形状大小相同（随鞋型轮廓变化）的卷云纹装饰，横向排列于鞋面上。

组合搭配 在色彩搭配方面，多以整体鞋面竖向分割为多个竖条，并填充不同颜色，打破云纹本身的形态限制，形成"形"与"色"分离而统一的色彩搭配效果。

羌族

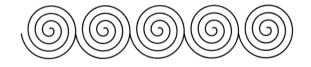

云纹排列组合1

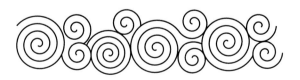

云纹排列组合2

典型装饰

羊角纹

装饰溯源　羌族对羊的喜爱来自羌民对自然的崇拜。羌族属于游牧民族，常与牛羊打交道，羌民认为羊的神灵可以庇护自己的民族，因此羊成为了羌族的图腾信仰，并随之逐渐演变出羊角纹装饰。

装饰载体　羊角纹主要出现在以刺绣为手段的服饰上，在建筑环境与日常器物中也广泛出现，如在一些羌寨的墙头上以及柱子上。

形式特征　在服饰装饰中，羊角纹主要呈现出直角回旋折线（螺旋线）的基本形态。具体在刺绣中，羊角纹的外轮廓由两个左右并列、中间交叠的菱形构成，菱形中间通常向下伸出一根直线，表示羊头，菱形内部由中间的直线向两边伸出直角回旋折线，形成对称的两只"羊角"，一般回旋一圈到两圈不等。在建筑及器物装饰中，羊角纹装饰多作立体装饰，相较服饰中的平面装饰，呈现出更为具象的视觉形象，作为装饰的同时也代表着羌族的信仰。

组合搭配　羊角纹装饰既可以作为单独纹样，也可以与其他装饰搭配使用。羊角纹的色彩单纯而朴素，具体颜色主要依据整体装饰色调调整，多为米黄色、米白色，颜色与羊骨相似。

羊角纹图形 1

羊角纹图形 2

羌族挑绣中的四羊护花装饰（羊角纹、牡丹花纹）

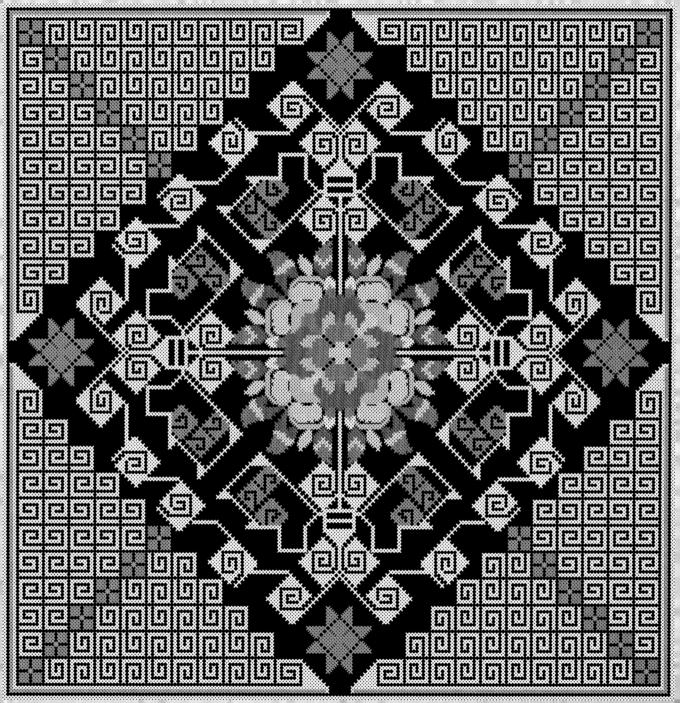

典型装饰

蝴蝶纹

装饰溯源 蝴蝶一生只有一个伴侣，代表着忠贞，因此羌族人认为蝴蝶是幸福、爱情的象征。在羌族装饰中也多出现"蝶恋花"的图案，寓意着美满的姻缘。

装饰载体 蝴蝶纹多为刺绣手法，主要出现在羌族围腰、飘带、头帕、挂毯中。

形式特征 羌族挑绣（十字挑花）中的蝴蝶纹基本呈现为正面形态。挑绣手法是依据经纬线的组织，用细密的"十"字"挑"织成花纹，因此蝴蝶纹形态的表达几何特征明显。蝴蝶纹的基本形式呈现为两侧对称、双翅展开的形象，头部带有触角，两侧的前后翅各自独立表现，翅膀内多空出"十"字形图形。

组合搭配 蝴蝶纹多与其他纹样组成适合纹样出现。蝴蝶纹装饰的展现多以素绣为主，主要用白线、黄线、红线、黑线、普蓝色线缝制。

羌族

蝴蝶纹图形 1

蝴蝶纹图形 2

蝴蝶纹图形 3

羌族挑绣围腰中的蝴蝶纹装饰（蝴蝶纹、八角花纹）

羌族挑绣围腰中的蝴蝶纹装饰（蝴蝶纹、鸟纹）

羌族挑绣围腰中的蝴蝶纹装饰（蝴蝶纹、牡丹花纹）

牡丹花纹

装饰溯源　羌族人居住在高山峡谷中，常年与花卉为伴。牡丹花寓意美好、造型丰满，在装饰上深受羌族人民特别是女性的喜爱。

装饰载体　牡丹花纹主要以刺绣手法出现在羌族围腰、头帕、鞋面、鞋垫，和衣服的领口、袖口等装饰密集的地方。

形式特征　牡丹花纹单体主要以盛开的正面花形式呈现。其基本形态表现为四瓣、多层（重瓣）的中心对称结构。花瓣为饱满的椭圆或者半圆形，单片花瓣的外边缘再分裂为呈心形的两瓣或多瓣，因此总体又呈现出八瓣、十二瓣及更多瓣的花瓣特征。花瓣四周有对称出现的花萼，与花萼组合后形态多呈方形。

组合搭配　牡丹花纹主要以多个单独纹样组成适合纹样的形式出现。组成中心对称的适合纹样时，以方形和圆形为主。牡丹花之间多以牡丹枝叶、茎秆与花苞填充、连接。组成角隅适合纹样时，同样以牡丹枝叶填充、连接牡丹花间，枝叶多卷曲形态，走向变化多样但并不凌乱。它的色彩使用多以红色以及玫红色为花朵颜色，金黄色为茎秆颜色，墨绿色为枝叶颜色，有时以蓝色替换其他颜色作为跳色点缀。

羌族

四瓣单体牡丹花纹图形

八瓣单体牡丹花纹图形

多瓣单体牡丹花纹图形

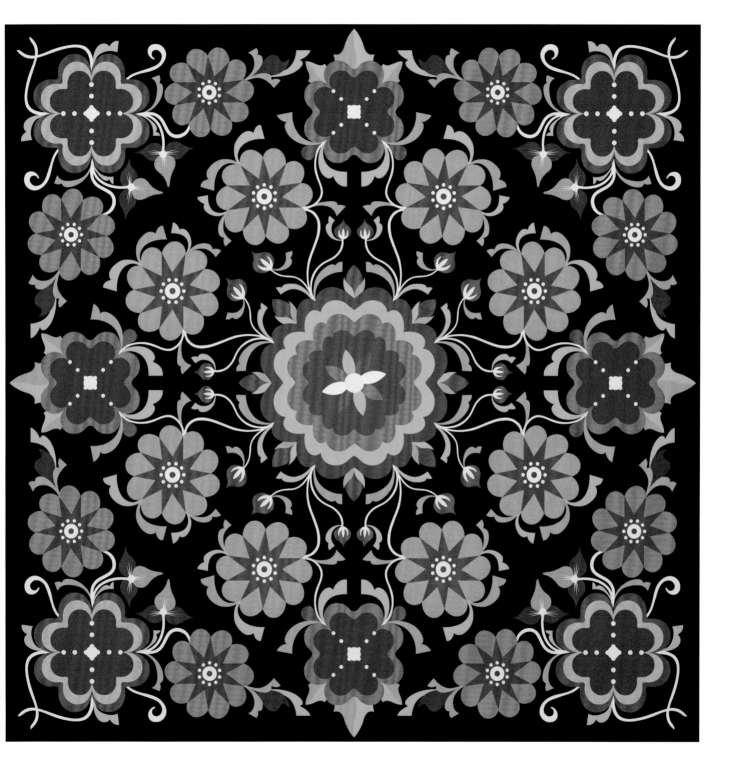

羌族刺绣头帕中的牡丹花纹装饰

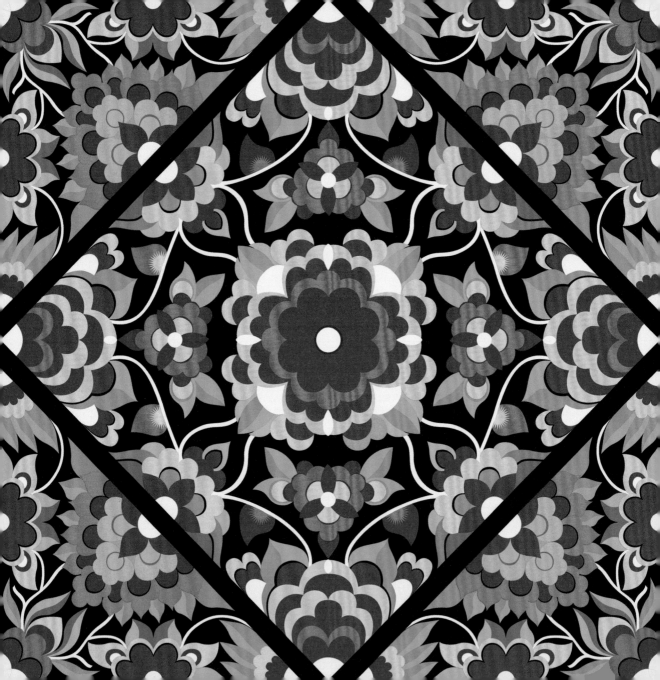

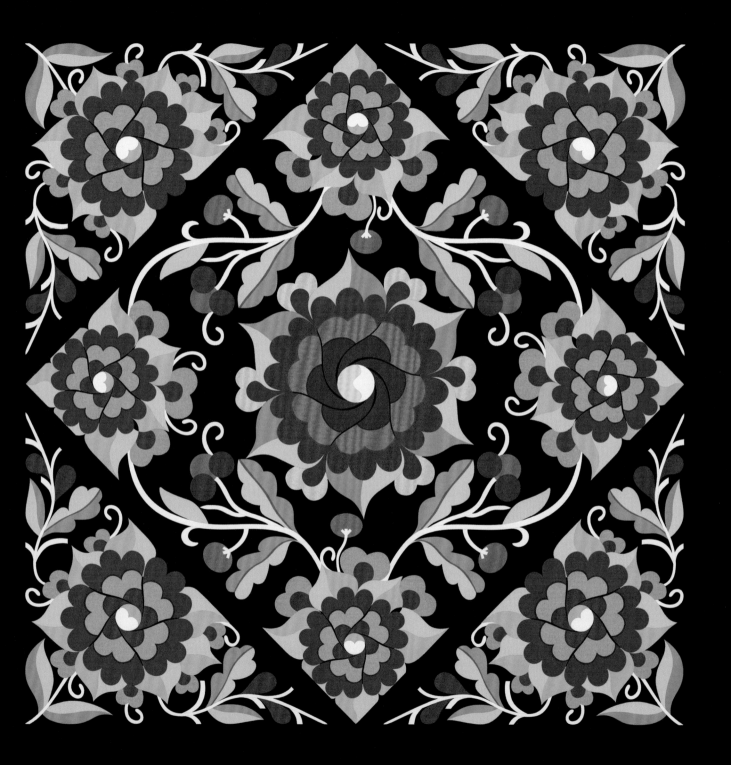

羌族刺绣头帕中的牡丹花纹装饰

典型装饰

羊角花纹（杜鹃花纹）

装饰溯源 羌族人把杜鹃花称为"羊角花"，代表着欢乐与喜庆。羌族有关羊角花的传说和典故很多，它也被称为"羌花"，是羌族文化的代表符号之一。

装饰载体 羊角花纹主要出现在服饰、鞋子及家居装饰的刺绣中，载体包括披肩、头帕、围腰、披肩、长衫、鞋面、鞋垫、饰品、地毯、挂毯等。

形式特征 羊角花纹单体主要以盛开的侧面花形式呈现。其基本形式为中间一瓣、两侧各两瓣的对称五瓣结构。两边花瓣向内卷曲簇拥着中间花瓣，花瓣呈渐变色变化。正面与侧面、四瓣与五瓣，这两点特征的不同是区分羌族牡丹花与羊角花的主要方式。

组合搭配 羊角花纹的组合形式同样为多个单独纹样组成中心对称适合纹样，其中中心花朵为正面花形式的牡丹花等花卉，羊角花在四周环绕，并与中心花朵在构成上相对均衡，共同组成完整图案。羊角花装饰一般以玫红色为主色基调，与真实的羊角花相似，花瓣从花蕊到花瓣尖呈现玫红色到粉色的渐变。金黄色为茎秆颜色，墨绿色为枝叶颜色。

羌族

五瓣单体羊角花纹图形

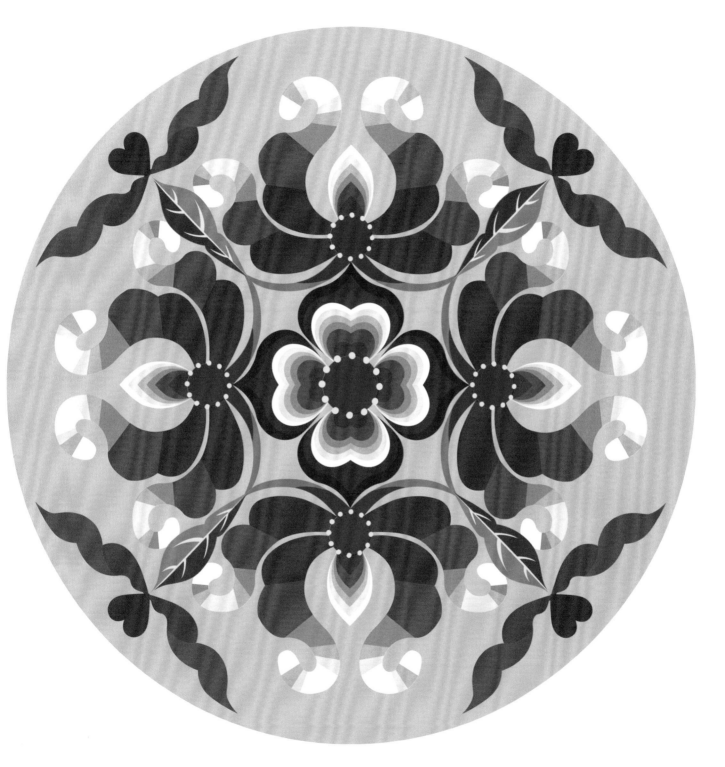

羌族双面绣花中的羊角花纹装饰

民族概况 水族历史悠久，自称"睢（suǐ）"。唐代统治者为安抚水族先民设置抚水州，族名从此以"水"代"睢"。水族有本民族的语言与文字，主要聚居于贵州、广西交界的龙江、都柳江上游地带。水族认为万物有灵。对自然的崇拜、对祖先的敬仰等构成了水族信仰的核心。

装饰种类 水族装饰主要有作为图腾崇拜的太阳装饰、鱼纹装饰等，与民间传说有关的蝴蝶装饰，与吉祥寓意相关的凤鸟装饰、蝙蝠装饰、石榴装饰、花卉装饰、寿字装饰等。这些水族装饰主要采用马尾绣及蜡染等手法呈现在织物上，并以马尾绣最为多见。马尾绣是水族世代传承的独特刺绣工艺，不仅形式优美多样，也充分反映了水族人对美好生活的向往与追求，是水族重要的文化符号。

典型装饰

石榴纹

装饰溯源 石榴在传统文化中，常以"千子一房"的形象出现，生动表达了石榴多子的特点，因此水族人民借石榴装饰隐喻吉祥平安、子孙昌盛。

装饰载体 石榴纹多出现在马尾绣背扇上。

形式特征 石榴纹特征突出，其基本形态呈现饱满、圆润的卵状三角形，上部有明显的乳状凸起，乳突顶部一般为对称的三瓣裂开。图案内部底部一般为三颗圆弧状"果实"，或将果实简化为三瓣弧线，强化石榴的形态及多子的意象。石榴装饰多以随其外形卷曲的枝叶图案"托举"与"包裹"环绕。

组合搭配 石榴纹装饰主要以多个单体图形搭配其他典型装饰（如蝴蝶纹等）组合呈中心对称适合纹样。其色彩以紫灰色较为常见。

水族

石榴纹图形 1

石榴纹图形 2

水族马尾绣背扇中的石榴纹装饰

127

水族马尾绣背扇中的石榴纹装饰（石榴纹、蝴蝶纹）

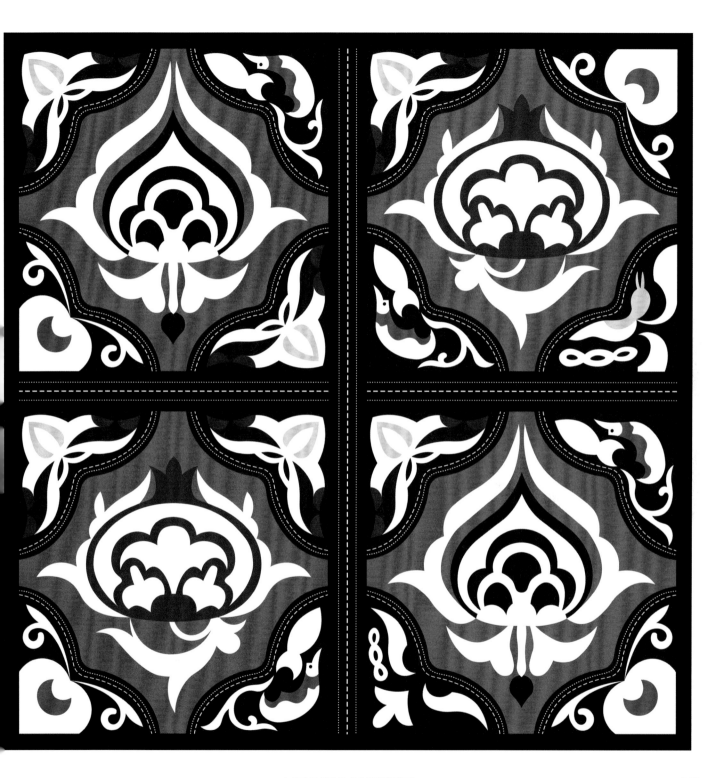

水族马尾绣背扇中的石榴纹装饰

典型装饰

蝴蝶纹

装饰溯源 蝴蝶装饰来源于水族传说，一只大蝴蝶用翅膀遮住炙热的阳光，从而救下因干渴晕厥的母子。把蝴蝶绣于背扇，一是希望蝴蝶保佑孩子平安，二是告诫子孙不要忘记昔日救命之恩。

装饰载体 蝴蝶装饰多出现在背扇和家居纺织品（床单、被面等）上。其中以背扇上的蝴蝶装饰最为典型。

形式特征 刺绣背扇上的蝴蝶纹装饰通常与花纹装饰同时出现，有民间文化"蝶恋花"之含义，构图上常伴有卷草的纹样，形态上多呈现轴对称双翅展开的正面蝴蝶形态，有时也以侧面形态出现。马尾绣背扇上部中心矩形部分由9块形状不同的绣片组合而成，其中6块模拟蝴蝶的不同部位，并由绣片间明显的边框与锁边勾勒出蝴蝶的具体形态。由绣片拼合组成的蝴蝶装饰，形态简洁抽象，以强化蝴蝶展翅的特征为主要特色。每块绣片中分别填满寿字、蝙蝠、铜钱、葫芦、生命树等图案，寓意吉祥。其中中间上部的绣片多见寿字图案，中心（蝴蝶头身）的绣片多见生命树图案，两侧上部及中间下部（蝴蝶翅膀）的三块绣片多见蝙蝠图案，两侧中间（翅膀）的两个绣片多见铜钱图案，而两侧下部的两块绣片多见葫芦图案。

组合搭配 蝴蝶装饰多以传统红色、蓝色、黑色、紫灰色为主色调，如背扇上多以红色为底，蓝色、黑色、紫灰色为刺绣装饰。

水族

刺绣蝴蝶纹图形

马尾绣蝴蝶纹图形

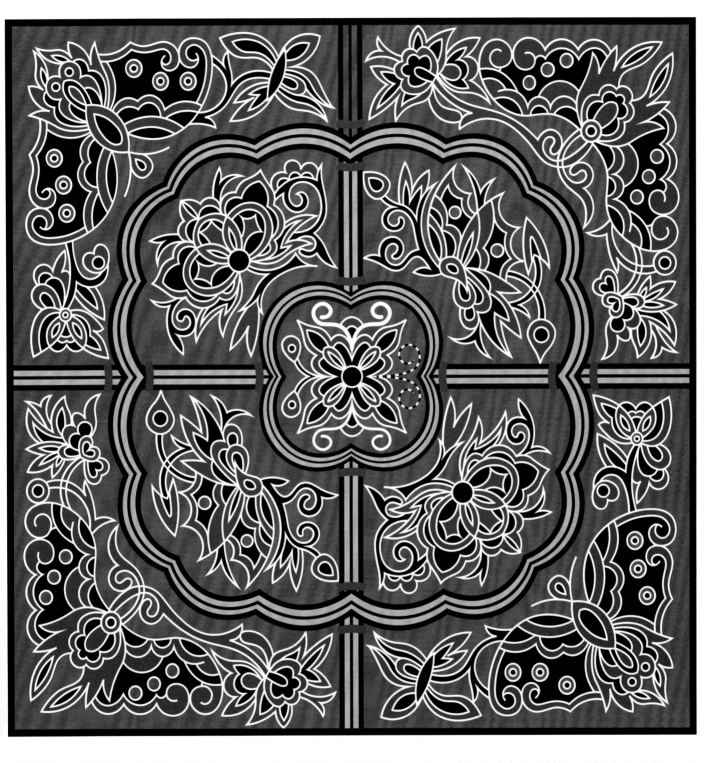

水族刺绣背扇中的蝴蝶纹装饰（蝴蝶纹、花卉纹）　　水族马尾绣背扇中的蝴蝶纹装饰（寿字纹、蝙蝠纹、铜钱纹、葫芦纹、生命树纹、卷草纹）（132 页）

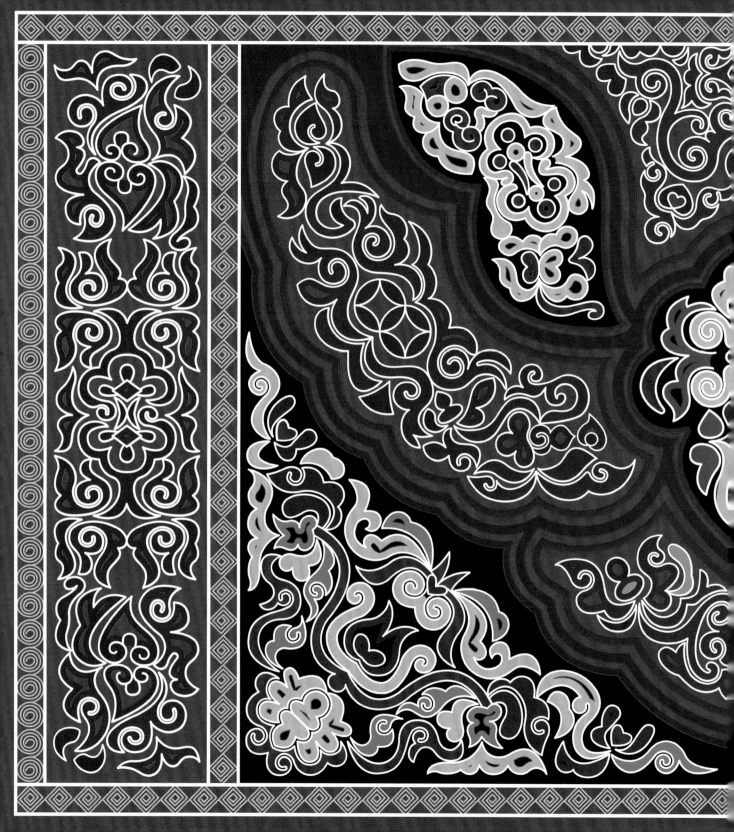

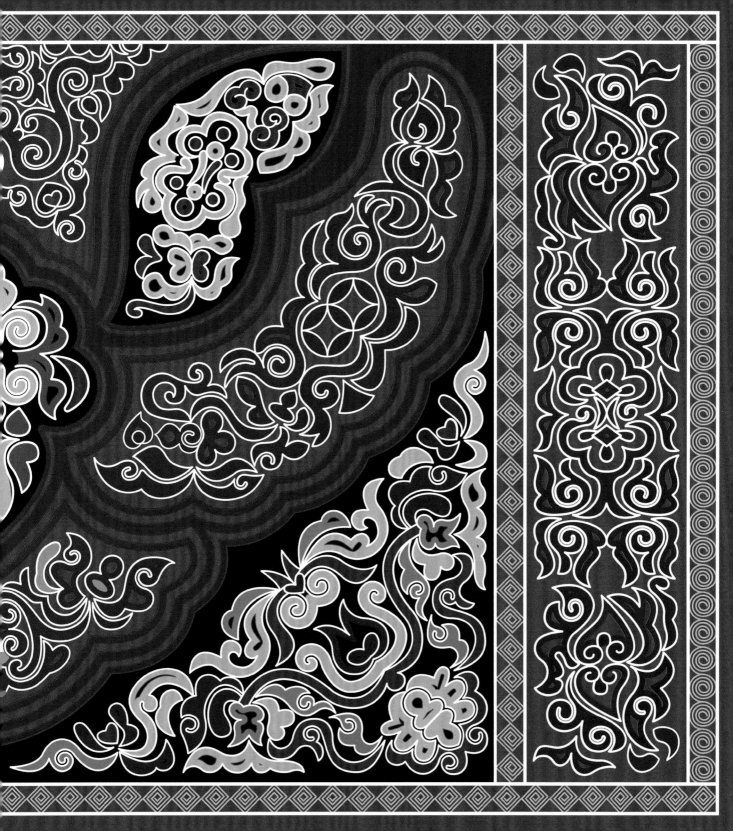

典型装饰

凤凰纹

装饰溯源　凤凰在水族人民的心目中是驱邪降妖的祥鸟，被称为"长命鸟"及"大翅羽"。随着汉族文化的不断融入，水族的凤凰装饰也逐渐吸纳了汉族传统凤凰装饰所象征的平安祥瑞、夫妻和睦的美好寓意。

装饰载体　凤凰纹主要出现在背扇上部，女性衣服、围腰及绣花鞋、鞋垫上。

形式特征　凤凰纹以其头身造型为基础进行变化，头身造型整体呈"U"形或开口向上的"C"形，并以此衍生出两种动态形式：凤头朝外时，则凤尾形态趋势亦向外舒展，"头身尾"整体造型呈流动的"S"形或开口打开的"U"形形态，即"游凤"造型。凤凰的翅膀大多附在凤身单侧或两侧，呈展翅状。凤头朝内时，凤尾形态趋势同样向内卷曲，"头身尾"整体造型呈明显近似"e"字圆形的涡卷形态，即"盘凤"造型。

组合搭配　凤凰纹装饰多以双凤对称组合出现，搭配鱼纹、花草纹、云纹等图案组成适合纹样或连续纹样，适合纹样如围腰胸牌中的装饰，连续纹样如衣襟的装饰。龙凤搭配也较为常见。凤凰纹装饰色彩丰富，整体色彩一般依据头、身、翅、尾部位不同的羽毛形式由多色填充，并不拘泥于传统红色、蓝色、绿色、黑色、紫灰色等的固定搭配。

水族

凤头朝外凤凰纹图形

凤头朝内凤凰纹图形

134

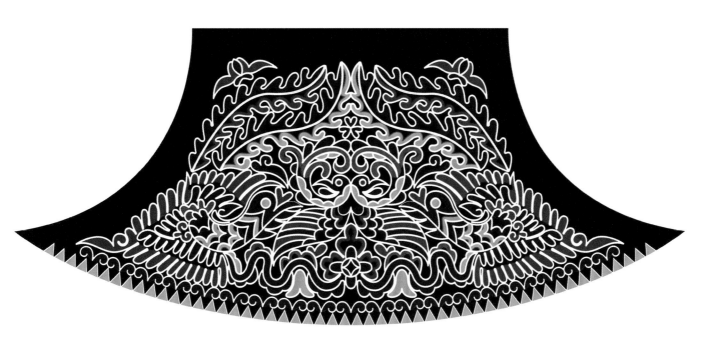

水族马尾绣背扇中的凤凰纹装饰 1

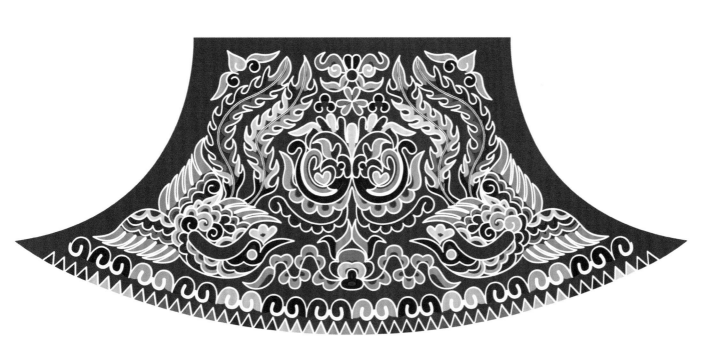

水族马尾绣背扇中的凤凰纹装饰 2

典型装饰

太阳纹（太阳花纹）

装饰溯源　在水族传统文化中，太阳就是凝结着先民原始崇拜的载体，他们认为将太阳图案绣制在衣物上能够与神沟通，获得神明眷顾。因此，太阳装饰是水族对自然崇拜的真实写照。

装饰载体　太阳装饰常见于马尾绣背扇、女性服装、围腰以及水族铜鼓鼓面等处。

形式特征　水族背扇中较为典型的太阳装饰整体呈同心圆图形，可以分为圆形内、圆环、圆形外三层。圆形内——核心为生命树造型，由中心向上长出三条"树枝"，两侧树枝向外卷曲形成抽象树形，三条树枝顶部均开出花朵，圆形内下部多为三颗果实造型，花朵与果实共同象征生命常青与子孙繁盛。圆环多呈现为弧形波线图案及流水卍字图案。圆形外以变化的如意云头纹呈放射状环绕。水族服饰中的太阳纹主要出现在衣襟、下摆等处，作为衣服边缘连续图案的组成部分与其他装饰搭配，如凤鸟、鱼纹等。其基本形态为：圆形内部多为十字纹，圆形外环绕圆弧形、云头形等多种"花瓣"状图形，花瓣外或再点缀叶片图形，整体组成花朵形态。因此也可以将衣服中的太阳装饰称为"太阳花"纹。

组合搭配　太阳纹装饰以红色、蓝色(绿色)、黑色、紫灰色为主色调进行搭配。

太阳图案

水族

136

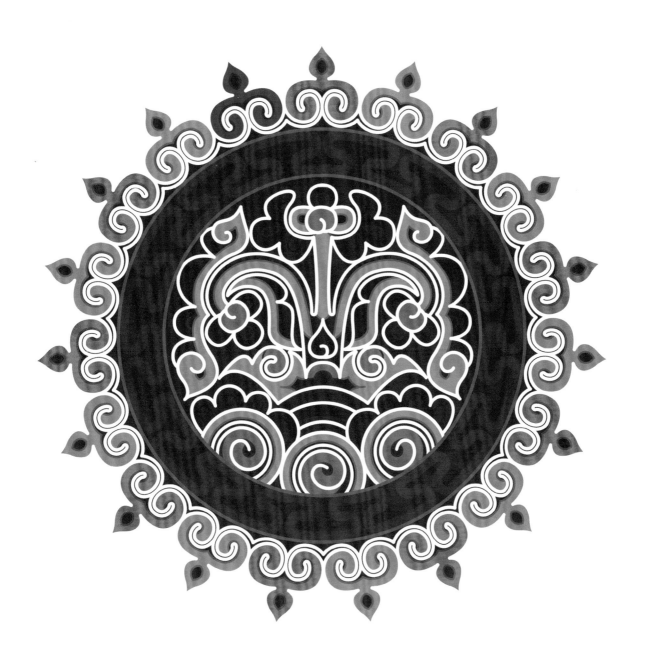

水族马尾绣背扇中的太阳纹装饰

典型装饰

蝙蝠纹

装饰溯源 蝙蝠的"蝠"与"福"字读音相同，有佑护子孙平安、给人们带来福气安康的美好寓意。此外，蝙蝠以谷仓为家，作为稻作民族的水族将蝙蝠视为谷仓的守护者，这使得蝙蝠的形象在水族人心目中更加重要。

装饰载体 蝙蝠纹多出现在背扇和家居纺织品上。

形式特征 蝙蝠纹主要出现在背扇下部的矩形绣片上。绣片中心为太阳图案，蝙蝠图案点缀四周作对称搭配。太阳图案上下的蝙蝠呈正面形态，太阳图案左右的蝙蝠则呈正面形态或旋转对称的侧面形态。正面蝙蝠图案的头身、双翼、尾翼清晰可辨，其基本形态为：头身呈两段式，头部为圆形，常作铜钱图案，身体为倒水滴形；由头顶向上伸出向两侧卷曲如"羊角"状图形；双翼宽大并呈现两点显著特征，一为流畅舒展的"勾状"翼尖，二是饱满匀称的"如意云头状"翼膜。尾翼分开在身体两侧，多作卷曲形态。双翼／双翅造型的不同是区分水族蝙蝠纹装饰与蝴蝶纹装饰的重要特征之一。旋转对称的侧面蝙蝠图案的基本形态为：共用同一头身，以双翼作180度旋转对称，头身与双翼图形特征多与正面蝙蝠相同，少部分蝙蝠图案的双翼翼膜更为宽大，外缘作弧形波线状。

组合搭配 蝙蝠纹装饰的颜色与蝴蝶装饰近似，以传统红色、蓝色、黑色、紫灰色为主色调进行搭配。

水族

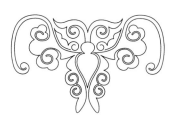

正面蝙蝠图案

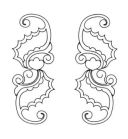

旋转对称侧面蝙蝠图案

138

水族马尾绣背扇中的蝙蝠纹装饰（太阳纹）

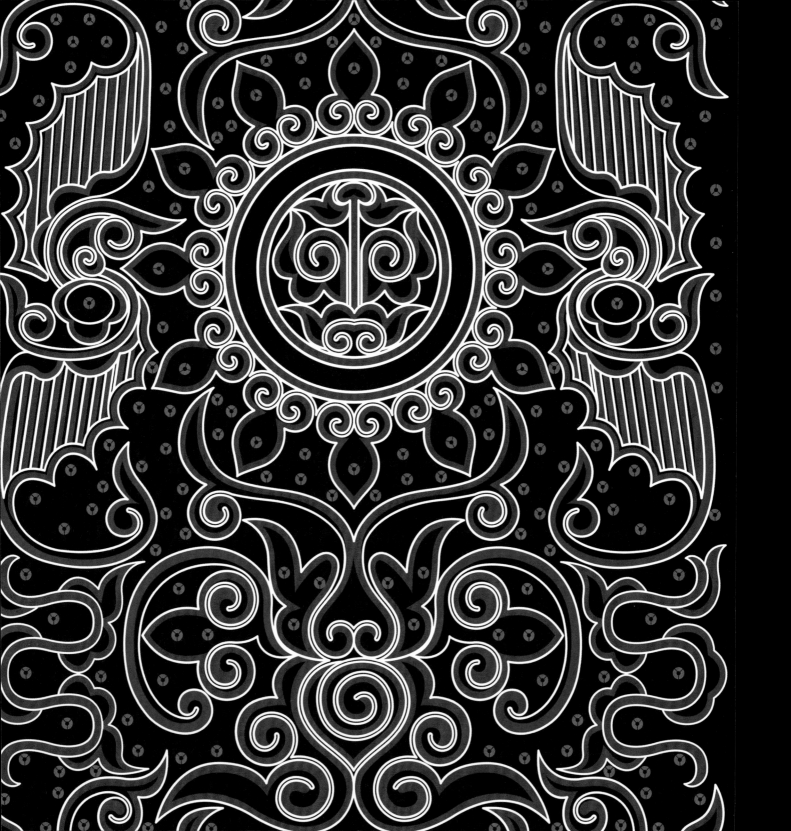

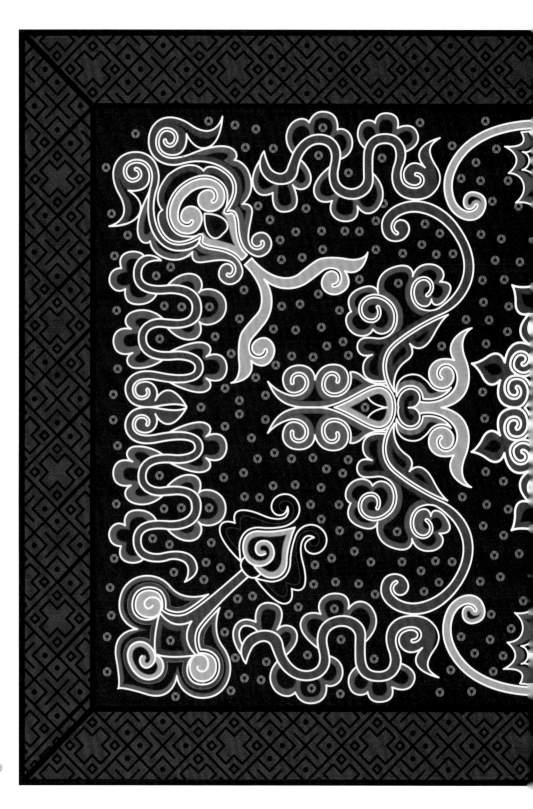

水族马尾绣背扇中的蝙蝠纹装饰
（蝙蝠纹、太阳纹）

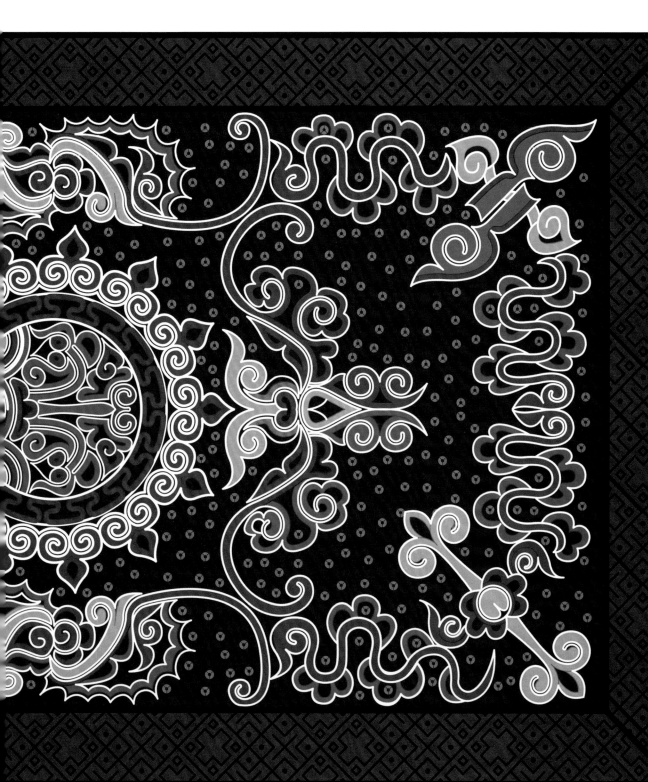

民族概况 土族是我国人口较少的少数民族之一。主要聚居在青海互助土族自治县、民和回族土族自治县、大通回族土族自治县、乐都县、同仁县等地，其余部分居住于甘肃省大祝藏族自治县。在互助县土族中，广泛流传着祖先来自蒙古地区，后与本地霍尔人通婚，逐渐繁衍成为土族的传说。土族人以藏传佛教为主要信仰。

装饰种类 人们称土乡是彩虹的故乡，因为土族装饰绚丽多彩，鲜艳夺目。土族人将红、黄、绿、蓝、黑、白等多种色彩组合形成不同图案，色彩对比强烈，体现出独特的民族与地域的审美观念，与其所崇尚的自然美有密切联系。盘绣为土族最具代表性的装饰类型，主要可分为自然装饰、几何装饰两大类型。土族盘绣构图多元化，讲究寓意吉祥与绣面充实。

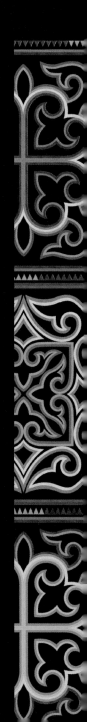

土族

典型装饰

太阳花纹（廓日洛）

装饰溯源 太阳花是土族盘绣最具代表性的装饰图案，蕴含着家庭兴旺、幸福长久的美好寓意，土族盘绣深受藏传佛教、道教、萨满教等多种宗教影响，有一说法为太阳花纹装饰的传统圆形图案里套有的七片花瓣表示彩虹的七种颜色，体现了土族先民原始的自然观。

装饰载体 太阳花纹装饰主要以盘绣的手法用于土族服饰上，如传统服饰褡裢、腰带等处。

形式特征 太阳花纹装饰的大体形态为圆形。以中心圆形为核心，圆形内部为太极图（详见152页太极纹），太极图分为双螺旋、三螺旋及四螺旋多种形式；然后从圆形向外逐层"绽放"出多层花瓣，花瓣以圆弧形为主，内层花瓣也常见尖角弧形形式。

组合搭配 太阳花纹装饰在服饰上多连续成排出现，一般为单排及双排，装饰单元则以太阳花为中心搭配角隅图案组成方形适合纹样。

太阳花纹图形1

太阳花纹图形2

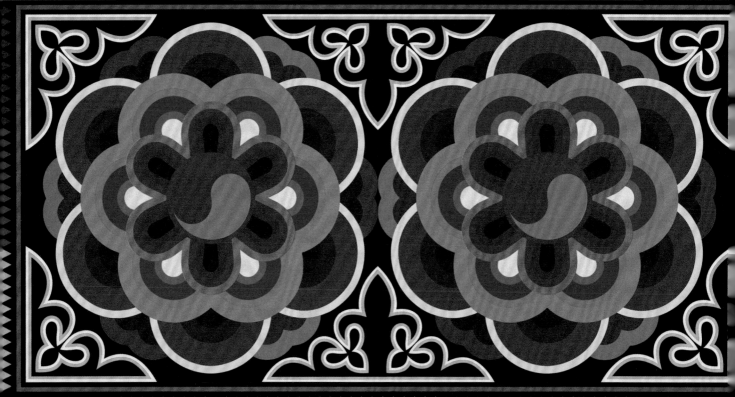

太阳花纹装饰的颜色搭配存在一定规律，最常见的颜色搭配顺序即"彩虹色"：中心太极图为红、绿配色，向外依次为第一圈化瓣深红色，第二圈攻红色，第三圈白色，第四圈蓝色，第五圈深绿色与浅绿色，第六圈黄色，第七圈橙红色。在此基础上进行变化，控制颜色层数的多少或颜色渐变的简繁等。

土族盘绣色彩寓意：

红色——代表太阳，寓意生活红火；

黄色——代表丰收，寓意五谷丰登；

绿色——代表草原，寓意草肥畜壮；

蓝色——代表蓝天，寓意风调雨顺；

白色——代表甘露，寓意纯洁高尚；

黑色——代表土地，寓意社稷安宁。

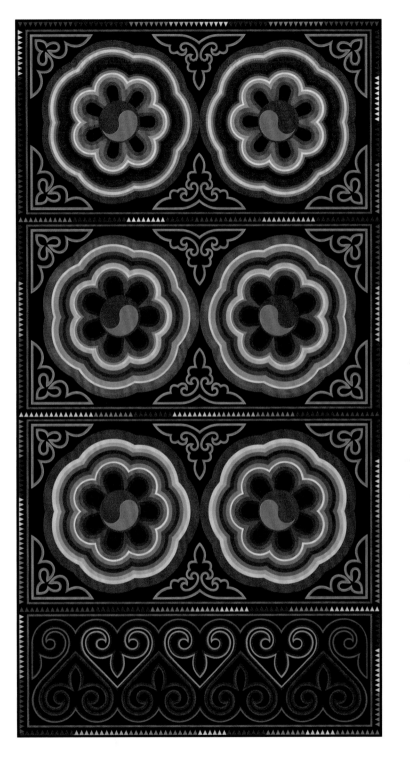

土族刺绣中的太阳花纹装饰（太阳花纹、云纹）

土族刺绣中的太阳花纹装饰（太阳花纹、云纹）

典型装饰

云 纹

装饰溯源 土族早期信仰萨满教，认为万物有灵，因此对于自然元素同样有着喜爱与崇拜。云纹装饰即土族人崇敬自然的直观表达。

装饰载体 云纹主要以盘绣手法出现在褡裢、腰带及鞋子上。

形式特征 土族云纹富有本民族特色，无论是单独图形还是组合图形，与盘长装饰相同，都是由一条无头无尾、无止无终的线，通过线条的弯曲和走向的变化形成各种不同的样式。单元云纹的基本形态为轴对称的三瓣图形，形似西方鸢尾花图形的上半部分。进而由两边的卷曲线条向外继续延伸，通过弯曲变化，最终闭合线条，完成云纹造型。单元云纹主要有三角形云纹、心形云纹等。连续线条的特点使土族云纹可以通过单一云纹的复制重组来形成新的更为复杂的云纹装饰。

组合搭配 土族云纹装饰多用于衬托与搭配，也有少部分组合成为适合纹样出现。单独作为衬托装饰时，主要以三角形单元搭配太阳花、盘长等装饰成方形适合纹样。组合作为适合纹样时，多以三角形单元、心形单元通过中心对称形式组成方形云纹、矩形云纹等适合纹样。云纹图形可以从正负形两个角度观赏。云纹装饰的色彩主要随装饰整体色彩而变，多使用红、绿、蓝、黄四色。

<div style="text-align:right">土族</div>

三角形云纹图形

组合四角云纹图形

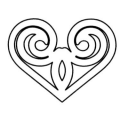

心形云纹图形

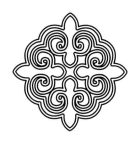

组合四角云纹图形

土族刺绣中的云纹装饰

典型装饰

盘长纹（吉祥结）

装饰溯源 盘长又称吉祥结，也写作盘肠。原为藏传佛教法器（吉祥八宝——法螺、法轮、宝伞、白盖、莲花、宝瓶、金鱼和盘长）之一，图形表示循环盘绕、永无止境，象征长寿与永恒。土族盘长装饰的使用很有可能与其藏传佛教的信仰有关。

装饰载体 盘长纹多以盘绣方式出现于土族服饰的腰带及褡裤之上。

形式特征 盘长纹是由一条无头无尾、无止无终的线通过编织、缠绕而成的线形几何图案。土族盘长纹的基本形式主要有"二回盘长"及"四合盘长"两种。四合盘长与二回盘长在形式构成上不同，二回盘长整体呈菱形，即由一条连续不间断的线组成；而四合盘长整体呈正方形，是以"盘长—矩形"或多个矩形互相嵌套组成。两种盘长的外侧弯回部分分别都有圆角和尖角两种形式。

组合搭配 盘长纹多与太阳花等装饰进行搭配，用以突出作为主体的太阳花。而盘长作为主体装饰时，可单独出现或对称出现，四角一般点缀有云纹。盘长纹的色彩搭配以同色系颜色的多层渐变为主，部分盘长纹也会采用撞色或彩虹色搭配，而装饰底色多为黑色。

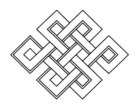

菱形二回盘长图形

尖角四合盘长图形

圆角四合盘长图形

土族

土族刺绣中的盘长纹装饰（盘长纹、云纹）

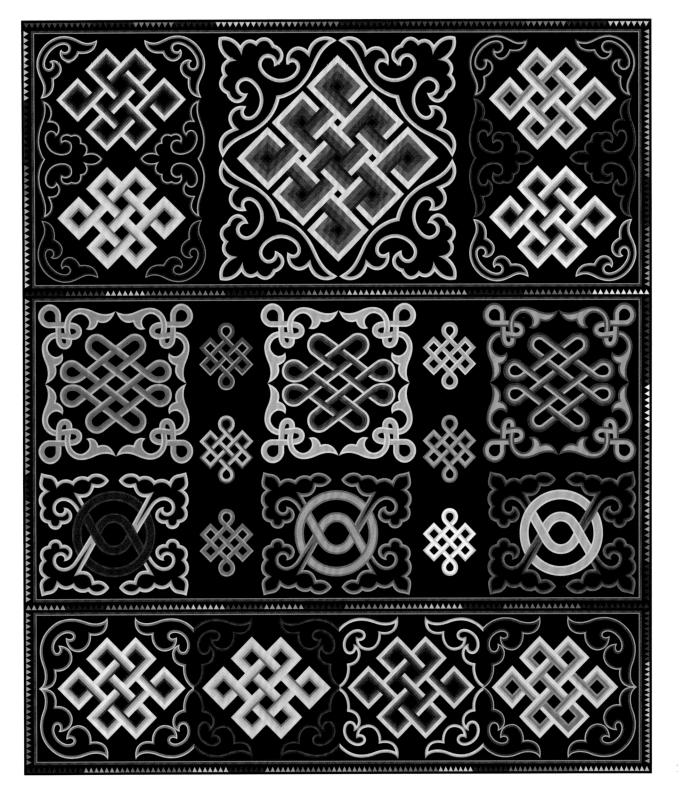

151

典型装饰

太极纹（喜旋纹）

装饰溯源　土族的太极纹装饰可能同样是藏传佛教影响的结果。这些太极图在藏传佛教中被称做"喜旋"，即"喜旋珠"。喜旋珠的形式和传统太极图相近，只是其通常由三个螺旋或四个螺旋组成。

装饰载体　太极纹主要以盘绣方式出现在褡裢、腰带、头饰上。

形式特征　土族太极纹外轮廓为圆形，圆形内部一般有双螺旋、三螺旋以及四螺旋三种形式，但螺旋的方向并不固定，且相较传统太极图，螺旋角度更大、更向内扣。部分太极纹的螺旋并不扣合在一起，螺旋间隙以连续折线装饰。太极纹螺旋内部通常无圆点或有一个圆点出现，少数太极纹螺旋内部也会出现两个圆点，而圆点出现的位置则较多靠近圆形外轮廓的中心，而不是传统太极图内部的对称两点。

组合搭配　土族太极纹装饰最主要的使用方式是作为太阳花纹的中心图案出现，成为太阳花纹的两个标志性特征之一。而在褡裢上也有多个形式相同成为一组的太极纹出现，四周多伴有云纹等装饰组成适合纹样。太极纹的色彩搭配较为规律。作为太阳花中心图案的太极图，一般以红绿配色为主。作为适合纹样成组出现的太极纹，多使用红、绿、蓝、黄四色撞色搭配。

双螺旋无点太极纹图形

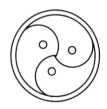

三螺旋单点太极纹图形

四螺旋双点太极纹图形

三螺旋折线太极纹图形

土族

土族刺绣中的太极纹装饰（太极纹、云纹）

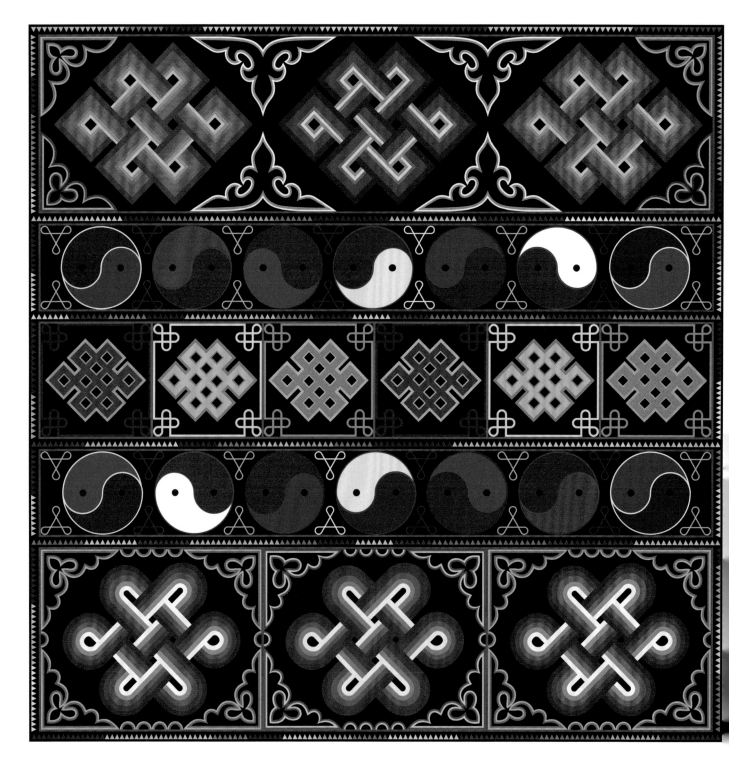

土族刺绣中的太极纹装饰（太极纹、云纹、盘长纹）

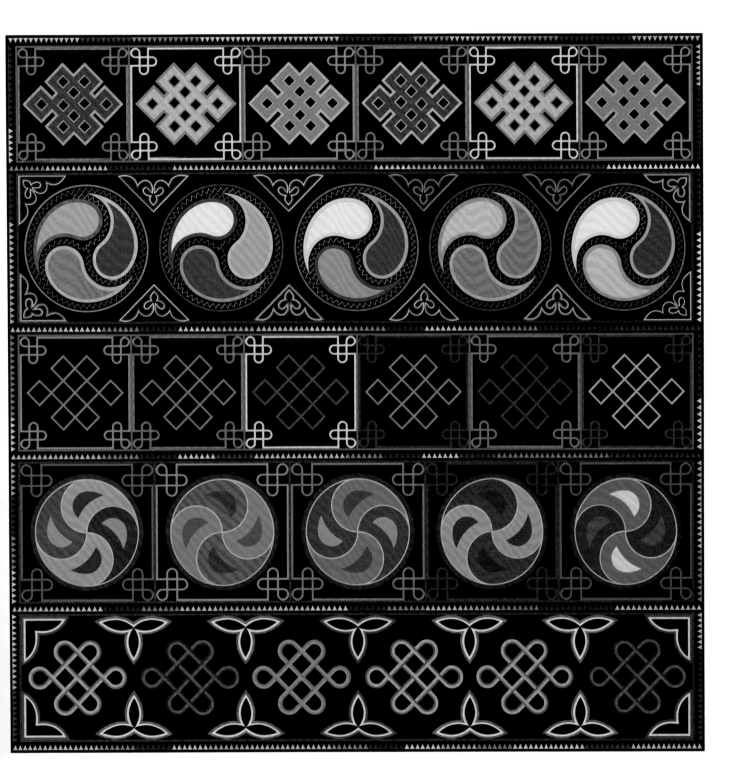

土族刺绣中的太极纹装饰（太极纹、云纹、盘长纹）

典型装饰

花果纹

装饰溯源 除盘绣之外，土族平绣也极具民族特色，在装饰中多以花果纹进行表现。牡丹花纹寓意富贵、和谐、美好的姻缘；石榴纹、佛手纹和桃纹则寓意多子、多福、多寿，象征着万物生生不息等。花果纹装饰体现出土族人民对自然的亲近与热爱。

装饰载体 花果纹多以平绣方式出现在褡裢、围腰上。

形式特征 种类多样的花果纹有着各自不同的形式特征。牡丹花纹中心多由三朵花瓣组成，或呈两对称花瓣包裹花蕊状；并以此向外由小到大、由少到多扩展三层以上的多片花瓣。石榴纹以石榴果实为造型基础，整体呈现为下圆上尖的星光态，细部变化为尖端，再劈为两半。佛手纹整体呈花苞形，由多条在对称基础上两侧稍有位置交叠变化的弯曲条状花瓣组成。桃纹与石榴纹形态相近，呈下圆上尖的水滴形。莲花纹一般由对称尖角花瓣对称组成。梅花为五瓣，以中心圆形花蕊为圆心旋转排列相同大小形状的花瓣。

土族

石榴纹图形

佛手纹图形

梅花纹图形

牡丹纹图形

土族刺绣中的花果纹装饰（石榴纹、佛手纹、梅花纹、牡丹花纹、凤鸟纹）

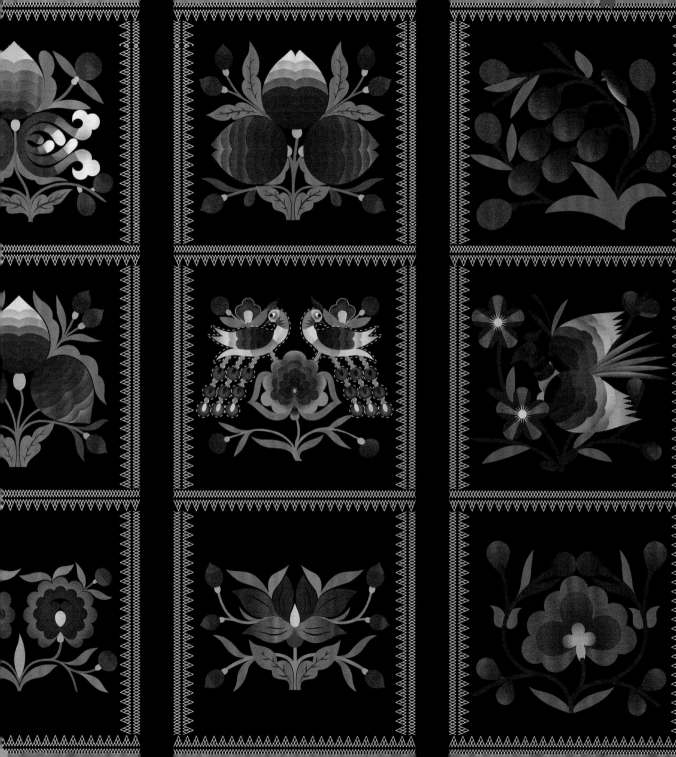

民族概况 土家族是我国历史悠久的少数民族之一，主要分布在湖南、湖北、重庆、贵州交界地带的武陵山区。土家族有自己的民族语言，但没有本民族文字，通用汉字。土家族是古代巴人的后裔，崇拜的图腾为白虎，他们自称"白虎之后""毕兹卡""密基卡"或"贝锦卡"（意为"土生土长的人"）。

装饰种类 土家族装饰的载体有很多，比如传统手工织锦"西兰卡普"、傩戏的面具，吊脚楼上的雕花装饰等。但以"西兰卡普"最为著名，其装饰种类十分丰富，大致可以分为自然纹、几何纹、器具纹、吉祥纹和文字纹。土家族最早从大自然中汲取灵感，创造出许多关于自然物的装饰，并逐渐经历高度抽象变化后得到几何纹装饰。之后，出现了以各种农业和生活工具为主题的的器具纹，以及在吸收汉文化基础上产生的吉祥纹、文字纹。

典型装饰

勾 纹

装饰溯源 勾纹来源于土家族天人合一的理念，所代表的意义有植物模仿说、太阳崇拜说、女阴崇拜说等。

装饰载体 勾纹主要出现在织锦"西兰卡普"以及人们平常生活的器物上。在土家姑娘嫁妆的被盖上，也多出现勾纹以祈求男女相爱。在土家族祭祀仪式中的一些重要位置和祭祀器具上同样有勾纹出现。

形式特征 勾纹单体为六边形中心对称图形，基本形态由中心菱形以及向四周放射状扩散的单层或多层勾纹组成。单层勾纹称为"八勾"（箱子八勾、盘盘八勾、花瓶八勾、金莲八勾、卍字八勾等）和"十二勾"，双层勾纹为"二十四勾"，三层勾纹为"四十八勾"，以此类推。

组合搭配 勾纹的组合装饰一般呈现为两种搭配形式：一是在八勾和十二勾中，勾纹主装饰以四方连续方式排列，勾纹的上下间隙填充韭菜花等装饰进行分隔，组成整体图案。二是在卍字八勾、二十四勾及四十八勾中，勾纹主装饰以竖向二方连续方式排列，连续勾纹的外轮廓以单层或多层卍字纹二方连续作为边饰，外轮廓两边再以八勾纹、韭菜花等散点点缀，组成整体图案。勾纹装饰的色彩搭配种类丰富，多以红色、黄色、黑色、白色为主的暖色调进行搭配。

土家族

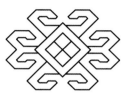

八勾图形

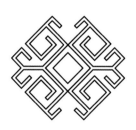

十二勾图形

二十四勾图形

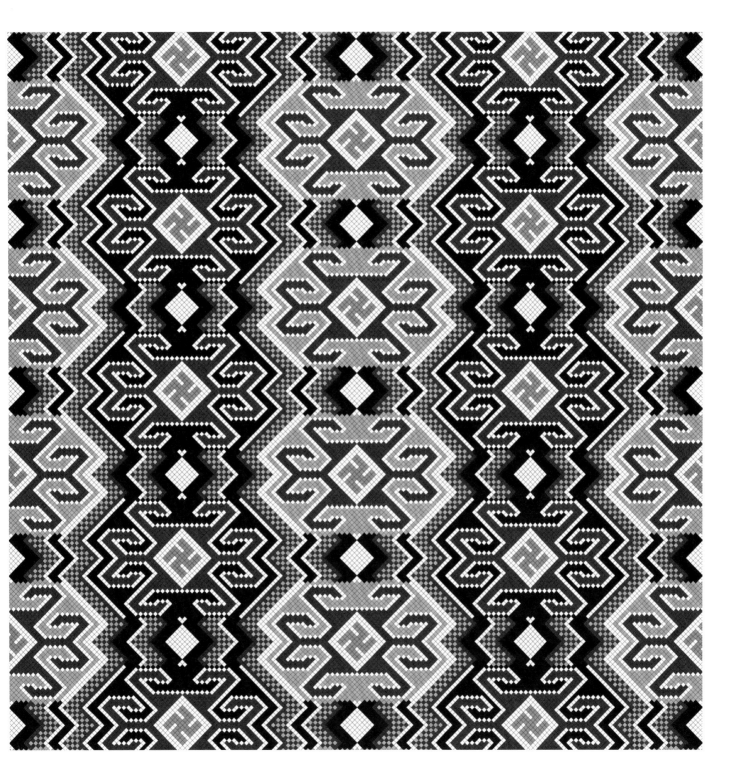

土家族斜纹披肩中的勾纹装饰（八勾纹、卍字纹）

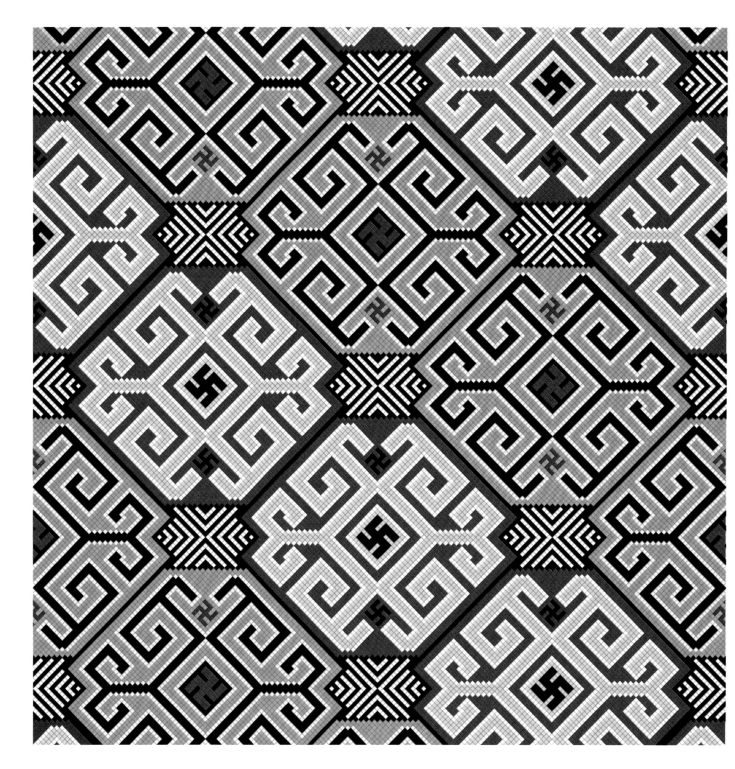

土家族斜纹西兰卡普中的勾纹装饰（十二勾纹、卍字纹）

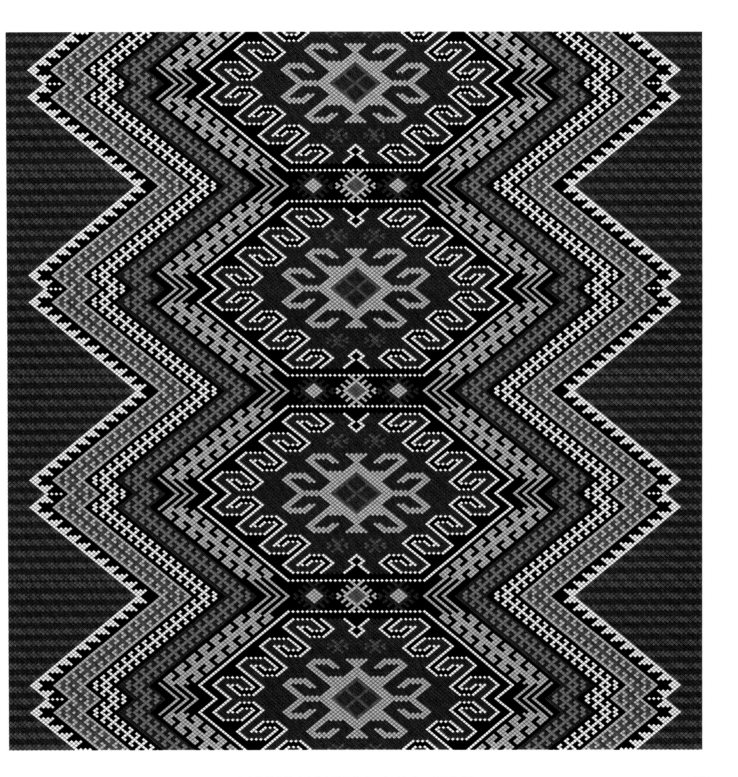

土家族斜纹披肩中的勾纹装饰（二十四勾纹、韭菜花纹）

典型装饰

台台花纹（虎纹）

装饰溯源　白虎形象是土家文化的核心标志之一，广泛存在于土家神话传说、民间歌谣、仪式过程及相关出土文物中，传说巴人崇虎之风由廪君开始，廪君是巴族的祖先，死后变为白虎，因此也有"虎神"的美誉。而台台花就是土家人崇白虎的具体表现。

装饰载体　盖裙是台台花的主要载体。可用作婴儿襁褓或软背兜，日常更多是把它覆盖在婴儿的背笼（摇篮）上，有防范白虎、保护婴童的寓意。

形式特征　台台花纹的基本形态由两部分组成：有序分布的虎头纹、卍字纹以及船纹、水波纹组成的扁六边形。虎头纹是整体为菱形的长有五官的虎头的形象，虎面的中间为两个菱形的眼睛，菱形上缘"M"形为眉毛，下缘为虎鼻，两侧向内勾勒出两条胡须，菱形虎面四周伸出短线条形成毛发。虎头纹向左右两个方向反复连续，间隙由卍字纹衔接。船纹是扁六边形中间的数条折线，折线上下镜像，两侧船纹合二为一，土家语称"补毕河"。水波纹是填充在船纹底部两边的多条折线。从构图上来看，水载船呈逐级台阶的上升趋势，土家人称其有"水涨船高"之意，台台花的名称或由此而来。

组合搭配　台台花纹为四方连续的组合纹样，多以红色、黄色、黑色、白色、灰色为主的暖色调进行搭配。

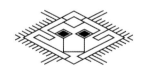

虎头纹图形

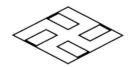

卍字纹图形

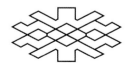

船纹图形

水波纹图形

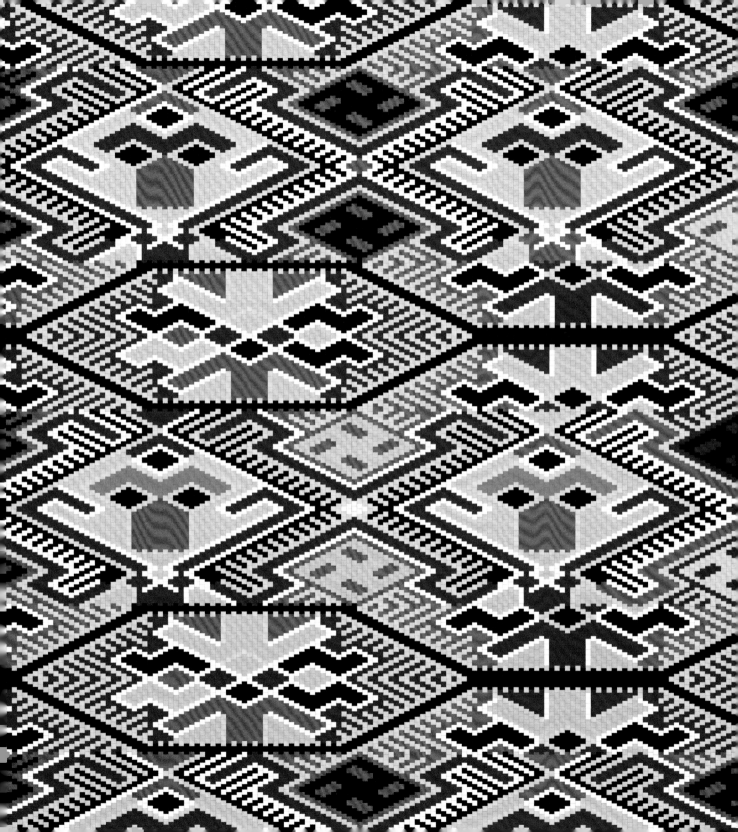

典型装饰

阳雀花纹（鸟纹）

装饰溯源　阳雀学名杜鹃，因每年清明前后不停地啼叫，土家人便根据其这一习性观象授时开始春耕。进而有了阳雀催春的说法，成为土家族节气观念的典型代表。

装饰载体　阳雀花纹的主要载体为织锦西兰卡普。

形式特征　阳雀花纹单体为多个不规则几何图形叠加组合而成鸟的形态，鸟的头部为菱形，前端有喙，上端伸出多段斜线的头冠。鸟的翅膀为渐进排列的折线形，鸟的腿部则是多个镜像成对的"<>"形，中间围合成菱形。鸟的周围与阳雀花纹相伴的或大或小的菱形为大韭菜花纹和小韭菜花纹。大韭菜花形态可以概括为向四周伸出短线的菱形，而小韭菜花形态为折角的"井"字形。

组合搭配　阳雀花纹组合装饰总体呈现为两种搭配形式：一是在小幅面装饰中，阳雀花成对出现并互为镜像，中间以大韭菜花点缀，组成整体图案；二是在大幅面装饰中，小韭菜花平均分布于阳雀花四角形成基本单元，并横向二方连续进行排列，阳雀花间隙以装饰分隔成行，进而纵向扩展排列，但相邻两行的阳雀花朝向相反。阳雀花纹的色彩搭配种类丰富，以图案底色进行分类可大致分为蓝、红、绿、白、黑、黄6个色系，使用频率较高的配色有红色和蓝色。

阳雀花纹图形

大韭菜花纹图形

小韭菜花纹图形

土家族斜纹西兰卡普中的阳雀花纹装饰
（阳雀花纹、韭菜花纹）

土家族

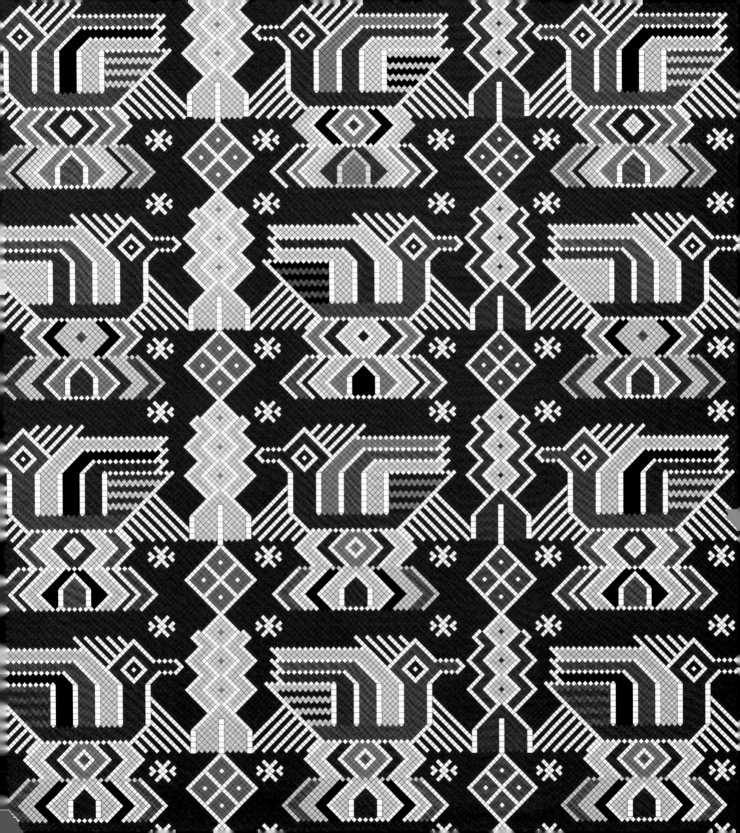

典型装饰

实毕花纹

装饰溯源　实毕花纹来源于自然界中的动物，"毕"在土家文化里有小、未成熟的含义，实毕有两种说法：一是小老虎；二是小野狗。

装饰载体　实毕花纹的主要载体为织锦西兰卡普。

形式特征　实毕花纹以多条折线相互穿插组合，表现出小动物的头部、四肢及尾巴作为基本图形。具体而言，头部图形为倒"W"形，四肢及尾巴图形是倒"V"形，其身体部分可以看作被横向拉长的菱形。

组合搭配　实毕花纹装饰一般作四方连续排列，以实毕花纹为中心，四周为菱形外框，并在菱形之间以交叉线（卍字纹、勾纹排列或直线）分隔装饰。实毕花纹的色彩多为暖色调，底色常用黑色，其余部分花纹运用绿色、黄色、白色、大红等颜色交替。

实毕花纹图形

土家族斜纹西兰卡普中的实毕花纹装饰（实毕花纹、卍字纹）

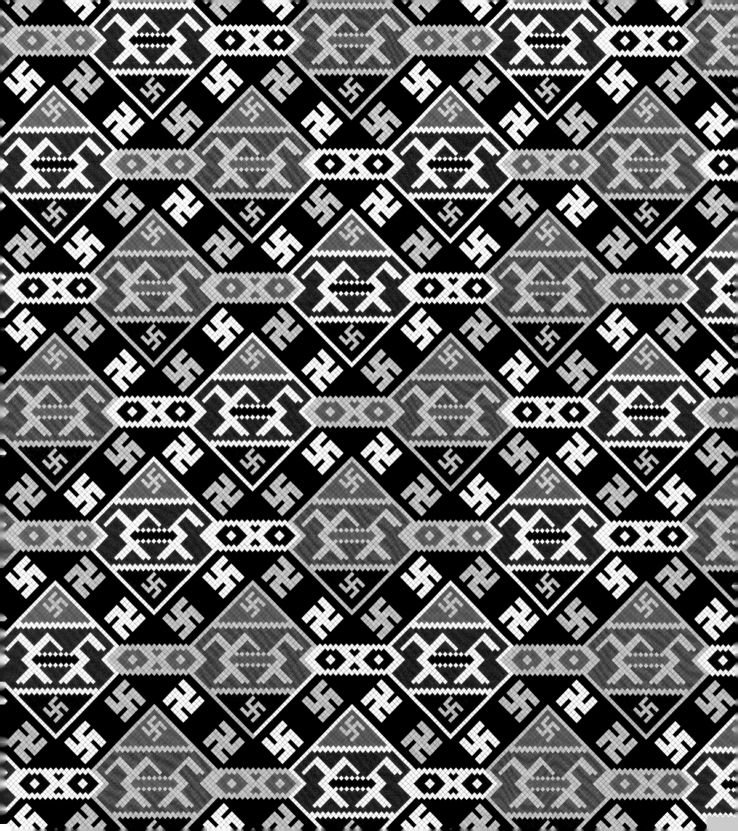

典型装饰

梅花纹

装饰溯源　土家族梅花纹来源于自然界中的梅花，土家人将其形态、色彩进行提炼，通过抽象变形等方式运用在土家织锦西兰卡普之上。

装饰载体　梅花纹的主要载体同样为织锦西兰卡普。

形式特征　梅花纹的基本单元以两个菱形部分重叠相连而成的图形（形似"方胜"）作为"花形"，图形中心为"＞＜"符号分割"花瓣"，"＞＜"符号四周各一个小方块作为"花蕊"点缀。

组合搭配　梅花纹装饰的组合单元以不同数量基本单元进行区分，非常典型的有"四朵梅"及"九朵梅"。"四朵梅"是在一个菱形结构中有四个梅花单元，以"田"字排列；"九朵梅"是在一个菱形结构中有九个"梅花"单元，以"井"字排列。而整体大幅面梅花装饰则进一步以"四朵梅"或"九朵梅"菱形图形作四方连续排列，并在竖向排列的菱形之间以折线形（卍字纹、勾纹排列或直线）装饰分隔。梅花纹的色彩多以大红色为色调，花纹运用墨绿、宝蓝、土黄、天蓝等颜色交替。

梅花纹图形

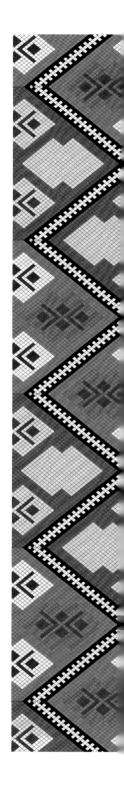

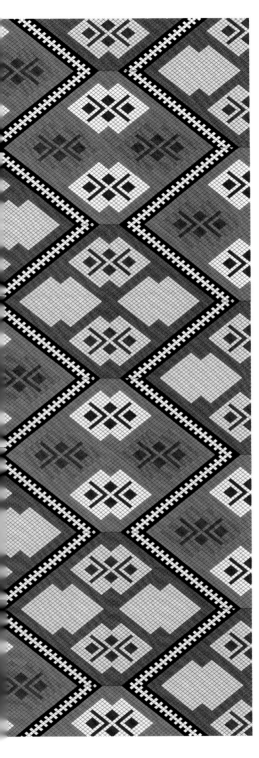

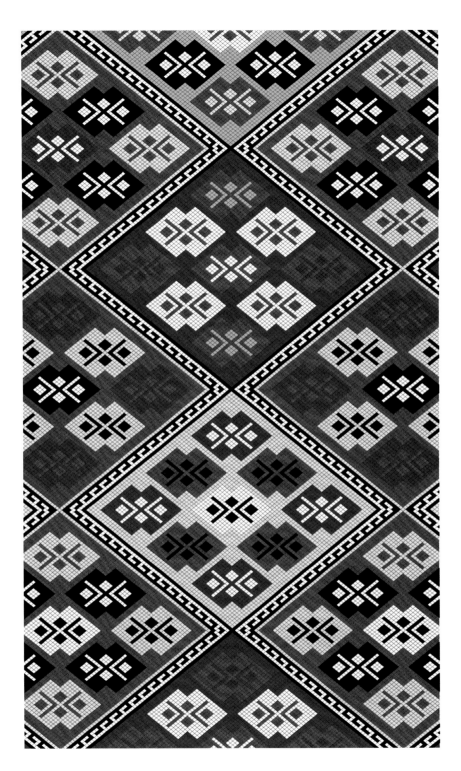

土家族斜纹西兰卡普中的四朵梅装饰 土家族斜纹西兰卡普中的九朵梅装饰

典型装饰

器具纹

装饰溯源　器具纹是土家族源于生活并以表现生活用具为题材的装饰纹样，在此以较为常见的椅子花（也被称为"块毕卡普"）纹、桌子花纹、粑粑架（打制糯米粑粑的用具）花纹为例，它们都是源自土家族身边日常所见的器具。

装饰载体　器具纹装饰的主要载体为织锦西兰卡普。

形式特征　椅子花纹为二方连续的组合纹样。主纹样以矩形配卍字格及两边勾纹进行单元组合，辅之以韭菜花纹样填充两边装饰。矩形象征着椅子的坐板，矩形两边的勾纹象征着椅子腿。矩形中间一对上下部分重叠的菱形纹样为卍字格火塘，象征土家族生活中用于取暖做饭的中心。

桌子花纹为二方连续的组合纹样。主纹样的中心以矩形配卍字格及四角的勾纹进行单元组合，代表桌子板及桌子腿，左右的四个小菱形代表凳子。一般伴随一个几何形外框出现，其上下由线型纹样及小韭菜花纹样组成三角形，外框边缘为折线。通常与卍字纹、猴子手纹等线型纹样组合搭配。

椅子花纹图形

桌子花纹图形

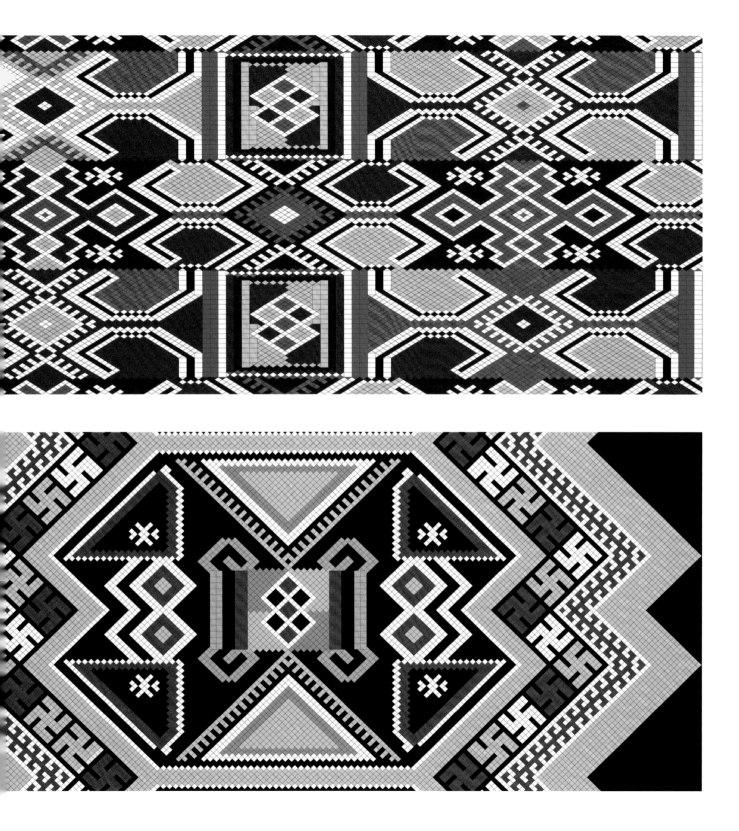

民族概况 瑶族是我国南方一个比较典型的山地少数民族，主要分布在广西、湖南、广东、云南、贵州和江西等地，其中以广西为最多。瑶族有自己的语言，多数属汉藏语系苗瑶语族瑶语支，少数瑶族说的话属汉藏语系苗瑶语族苗语支，也有部分属壮侗语族侗水语支。瑶族名称比较复杂，过去又因其起源传说、生产方式、居住和服饰等方面的特点，而有"盘瑶""过山瑶""茶山瑶""红头瑶""花瑶""花蓝瑶""蓝靛蓝""白裤瑶""平地瑶"等30余种不同的称呼。

装饰种类 瑶族装饰的载体有很多，但服饰上的装饰最为精彩，在衣襟、袖口、裤脚镶边处都绣有精美的图案花纹。瑶族支系众多，各支系装饰也不尽相同。瑶族装饰种类十分丰富，较为典型的大致可以分为宗教信仰纹样，动植物等自然纹样和几何纹样。瑶族图案造型奇特、结构复杂、样式繁多，图案呈现出几何化的特征，其造型抽象，有变形、夸张、象征、比喻等多种表现形式和表达技巧。

瑶族

典型装饰

盘王印纹

装饰溯源 盘王印是瑶族服饰中最具代表性的纹样之一，它来源于瑶族起源传说中的盘瓠，也被称为盘王，而瑶族自称为盘瓠的后代。盘王印最初的用途是作为瑶族人民开垦荒山、免交税租的凭证，后为了本民族的历史记载及图腾崇拜，作为装饰纹样出现在服饰中。

装饰载体 在各地瑶族分支的服饰中，盘王印纹的尺寸大小和装饰位置都不相同。大部分瑶族支系在使用盘王印纹时，只取其局部作为装饰，用于上衣、裙子、裤子和头巾、包袋等各种服饰上。

形式特征 不同支系的盘王印各有所不同，大概可总结为四个种类：第一种盘王印图案中，外圈为刺状龙角花纹，内圈为勾形纹样，中心为菱形眼珠子纹的组合图案；第二种盘王印图案中，大多为矩形外框，框内通常是大八角花图案处于盘王印的最中心，其余部分由小八角花、人形纹等二方连续纹样填充并包围；第三种盘王印图案由多种纹样组合而成。视觉中心是以长方形为框的组合纹样，它处于整幅盘王印的中下方，内部由八角花纹、风筝纹等许多小纹样以单独纹样、二方连续和四方连续的方式适合填充而成。外部由二方连续纹样包围，其中以龙犬形纹为主，人形纹、鸟形纹、蜘蛛花纹、碎花纹、卐字纹等为辅，图案满底排列、布局密集，并不留白；第四种盘王印图案为单个纹样，形似以"井"字为基础的卐字纹，通常和其他纹样组合出现。

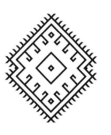

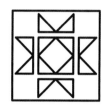

盘王印纹图形 1　　　　　盘王印纹图形 2

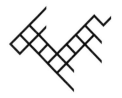

盘王印纹图形 3　　　　　盘王印纹图形 4

瑶族刺绣服饰中的盘王印纹装饰

瑶族挑花服饰中的盘王印纹装饰（盘王印纹、八角花纹）

瑶族织锦服装中的盘王印纹装饰（盘王印纹、卍字纹、人形纹）

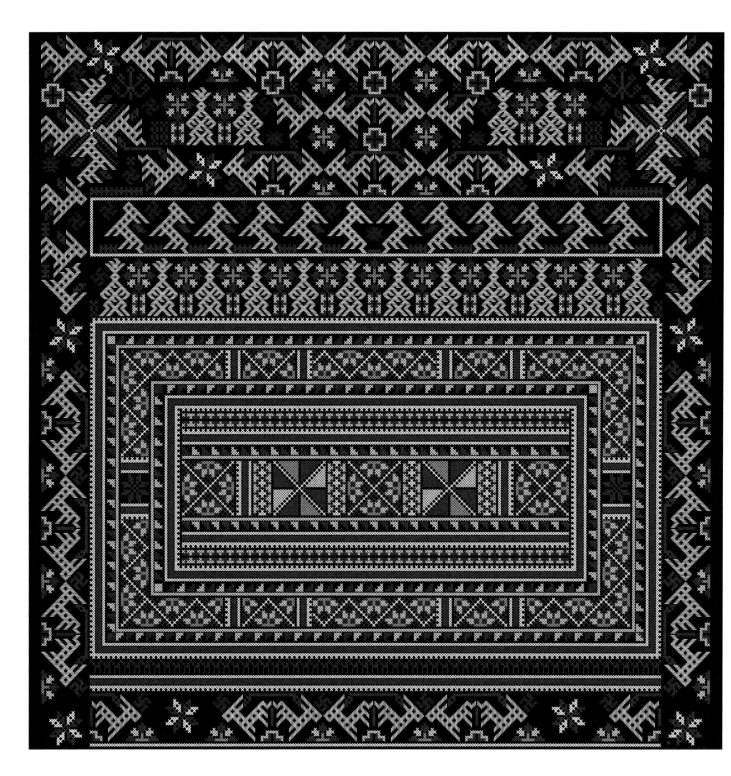

瑶族刺绣服饰中的盘王印纹装饰（盘王印纹、卍字纹、人形纹）

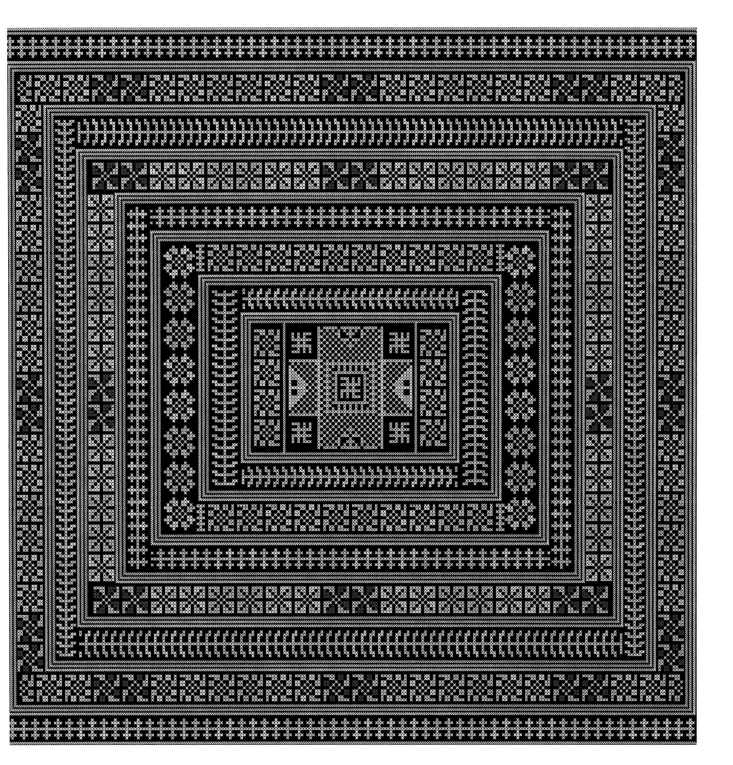

瑶族提花服饰中的盘王印纹装饰（盘王印纹、八角花纹）

典型装饰

八宝被纹

装饰溯源 "八宝被"是瑶族姑娘在出嫁之前绣的嫁妆。八宝被纹种类很多，纹样图形大多来源于自然动植物或文字，瑶族人将其形态进行提炼，抽象变形后运用在八宝被上。

装饰载体 八宝被纹的主要载体为瑶锦八宝被。

形式特征 八宝被纹是以矩形为基本图形单元，先通过竖向二方连续排列形成带状图案纹样，再通过横向二方连续排列组成的完整图案装饰。首先在矩形基本单元内填充不同图案，如卍字纹、几何纹、花草纹、动物纹等，填充的图案严格以斜菱格的形式进行组织与排列，呈明显的几何形特征。其次在竖向二方连续的矩形单元之间以三条横向条纹间隔，图案填充"一密两疏"，增强节奏感，进而在横向二方连续的带状图案之间再以多条深浅色彩的直线分隔。

组合搭配 八宝被纹装饰的色彩搭配通常以白色为底色，并用黑色、红色、绿色、黄色、蓝色进行搭配。

八宝被纹单元图形

　　　　　　　　　　　　　　　瑶族瑶锦被面中的卍字八宝被纹装饰

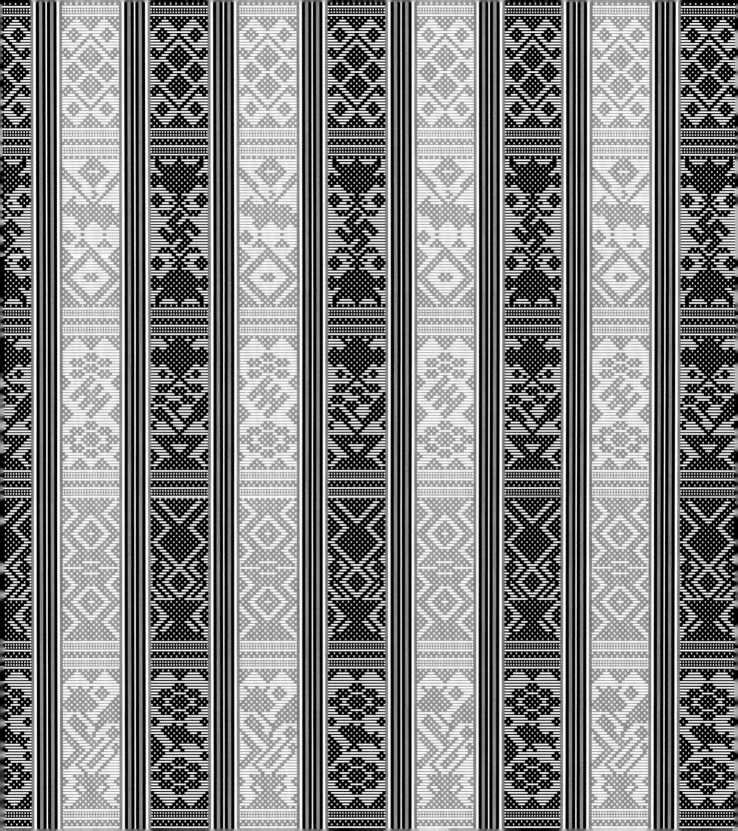

典型装饰

人形纹

装饰溯源　人形纹装饰来源于瑶族人各种各样的生活与劳动形象，表现瑶族人强烈祈求部族人丁兴旺、繁荣昌盛的愿望。

装饰载体　人形纹的主要载体为服饰。

形式特征　人形纹多以平视的角度进行描绘，并对人的形体进行高度概括与抽象，但其基本形态仍然能够清晰呈现出"人"的完整的头部、躯干及四肢。人形纹头部多为菱形或方形；躯干部分为矩形，或简单以四肢交叉形成的"×"形表示；四肢多以单折或双折线概括，简单描绘出人物动态。

组合搭配　人形纹装饰为典型的二方连续排列形式，多个人形横向一字排开，作手拉手状，组成带状装饰。人形纹除了外轮廓或基本结构，内部无填充图案或色彩。

瑶族

人形纹图形 1

人形纹图形 2

人形纹图形 3

瑶族刺绣服饰中的人形纹装饰（人形纹、八角花纹）

典型装饰

飞鸟纹

装饰溯源　飞鸟纹来源于瑶族生活聚居环境中普普通通的各种鸟类，飞鸟自由地翱翔在天空中象征着美好与幸福，于是瑶族人便将其应用在日常装饰之中。

装饰载体　飞鸟纹的主要载体为头饰。

形式特征　飞鸟纹整体为菱形结构，典型飞鸟纹的基本形态为：图形中心用菱形概括为飞鸟的身体，从菱形向上伸出勾形表示为鸟的头部，菱形两侧伸出类似"梳子"形的翅膀，并相交于菱形下方组成飞鸟的尾部。在很多瑶族装饰中会进一步简化飞鸟纹的造型，只保留"羽毛"向内的翅膀部分及相交形成的小菱形，图形更加抽象化、几何化。

组合搭配　飞鸟纹通常与其他纹样组合后以二方连续的排列形式构成完整装饰图案。其组合排列注重大小、线面的配合及疏密关系。通常为黑色底，并用白、红、蓝、绿色进行搭配。

瑶族

飞鸟纹典型形态

飞鸟纹简化形态

瑶族刺绣服饰中的飞鸟纹装饰（飞鸟纹、马纹、蕨草纹）

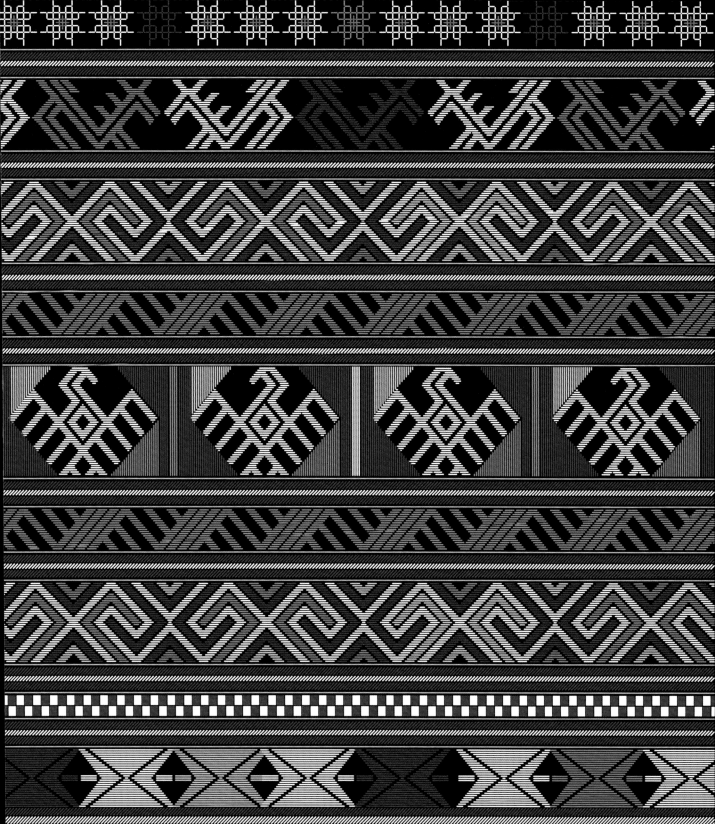

典型装饰

蜘蛛纹

装饰溯源 蜘蛛纹装饰来源于瑶族民间传说，相传战乱中瑶族先人得到过蜘蛛的救助，因此它被当做护身图腾祈求平安顺遂。

装饰载体 蜘蛛纹的主要载体为服饰及绣花袋。

形式特征 蜘蛛纹以多层菱形为蜘蛛的"身体"，菱形中心为卍字纹，菱形边缘装饰齿形线条，菱形四周为8条呈放射状的"蜘蛛腿"，"腿"为双线并置，每条线由若干"X"形元素连续叠加组成。

组合搭配 蜘蛛纹装饰多为独立出现，并在其8条蜘蛛腿纹之间搭配其他图案如松果纹、日字纹等，组合为八边形适合纹样。蜘蛛纹通常以黑色为底，并用白、红、黄色进行搭配。

瑶族

蜘蛛纹图形

188

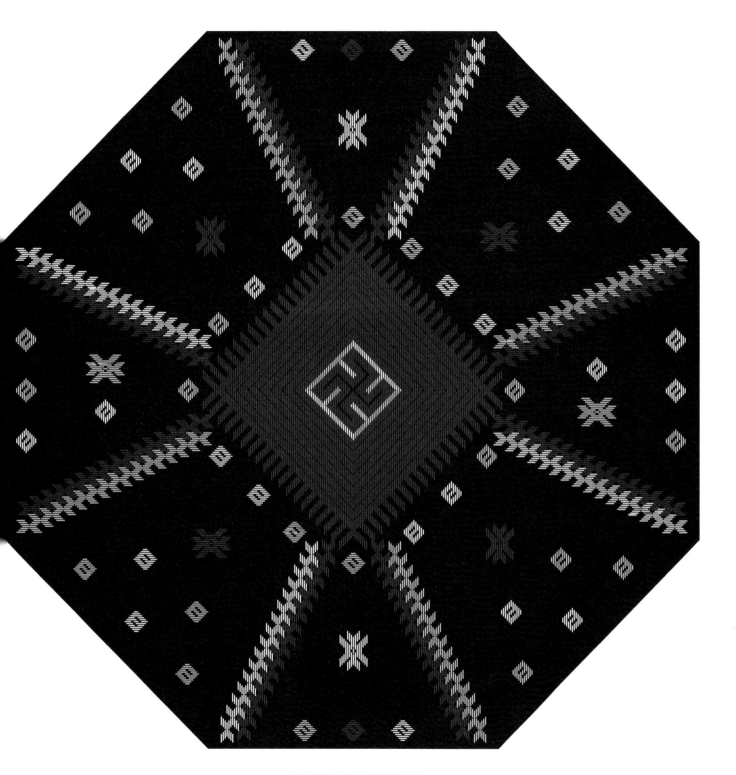

瑶族刺绣绣花带中的蜘蛛纹装饰

典型装饰

菱形纹

装饰溯源　菱形纹装饰是由自然事物简化提炼出的几何形装饰。

装饰载体　简单的菱形纹装饰的主要载体为挎包，稍复杂的菱形纹装饰的主要载体为服饰。

形式特征　菱形纹是以菱形为主的纹样，常配以大、小菱形或双菱形组合而构成，其排列方式常分为两种，一是横向连续的相连菱形，另一种也是横向连续的菱形，但左右两个菱形之间不相连。

组合搭配　菱形纹装饰为二方连续排列组合，较为复杂的应用中，菱形纹通常与其他纹样四方连续排列组合构成图案，例如八角花纹、井字纹、小龙眼花纹等装饰，而菱形之间的间隔为各种界线形纹。配色有素色及彩色两种，素色配色常用明度相差大的两个颜色；彩色配色非常丰富，没有固定配色。

瑶族

小龙眼花纹图形

井字纹图形

八角花纹图形

菱形嵌套

190

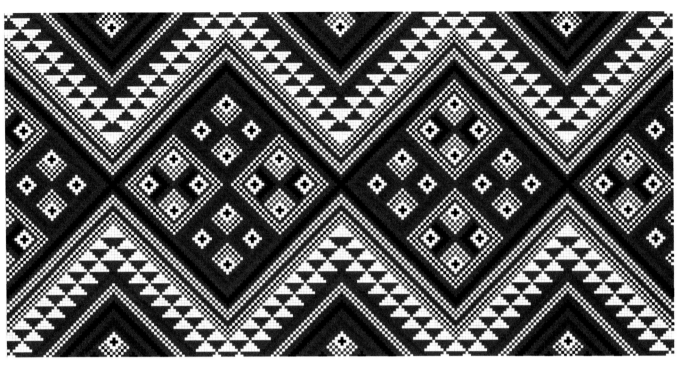

瑶族提花织锦中的菱形纹装饰（小龙眼花纹）

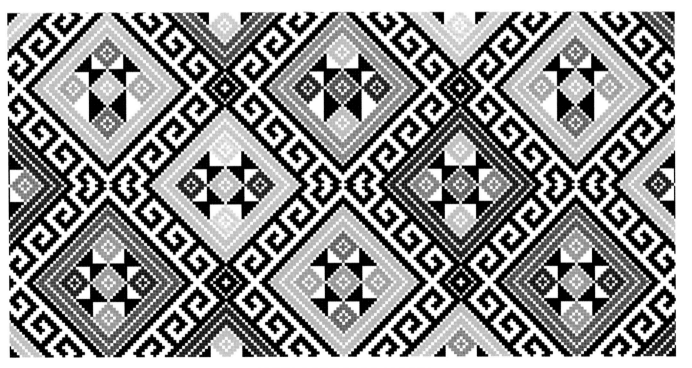

瑶族提花织锦中的菱形纹装饰（八角花纹）

191

民族概况 彝族是我国人口较多的少数民族之一，主要分布在云南、四川、贵州、广西等省区，其中四川省凉山彝族自治州是全国最大的彝族聚居区。彝族支系繁多，有自己的语言和文字，彝语属汉藏语系藏缅语族彝语支，彝族文字为表意文字，又称音节文字。据汉文和彝文历史资料记载，彝族先民与分布于我国西部的古羌人有着密切的关系，彝族主要源自古羌人。

装饰种类 彝族支系多、居住散，文化习俗地域特征区别明显。以凉山彝族为例，其装饰纹样主要分为动物纹样、植物纹样、自然纹样及器物纹样等。动物纹样中较为常见的有牛眼纹、羊角纹、蛇纹等；植物纹样有蕨芨纹、菜籽纹、葫芦纹等；自然纹样有太阳纹、月亮纹、火纹等；器物纹样有火镰纹、窗格纹、绳索纹和渔网纹等。传统色彩为黑、红、黄三色。

彝族

典型装饰

太阳纹

装饰溯源 太阳给人类带来温暖与光明，是万物之母。在诸多原始宗教信仰体系中，太阳崇拜属于十分古老而又极为普遍的崇拜形式。在彝族人心目中，太阳纹是沟通神祇的文化符号，具有超自然的力量。

装饰载体 彝族太阳纹多作为主体装饰出现在圆形器物中，如漆器、酒具、皮碗、新娘的头盖等。

形式特征 太阳纹的最大特征为同心圆结构，在圆环中填充不同的装饰以形成不同的太阳纹形式。常见的太阳纹共有四种，分别为几何形太阳纹、日光形太阳纹、圆盘形太阳纹和花瓣形太阳纹。其中最常见的是几何形太阳纹，其在圆环中填充围绕成圆的锯齿形状；日光形太阳纹填充多层圆弧朝内的波浪形状；圆盘形太阳纹的同心圆结构层数更多，其间有细小装饰；花瓣形太阳纹形填充朝外的圆弧形状，整体似正面花朵。

组合搭配 太阳纹通常在图形内部搭配其他圆环状纹样如蕨芨纹、菜籽纹等形成圆形适合纹样，整体色彩多使用红色和黄色。

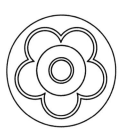

花瓣形太阳纹图形

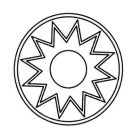

几何形太阳纹图形

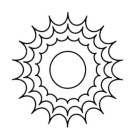

日光形太阳纹图形

圆盘形太阳纹图形

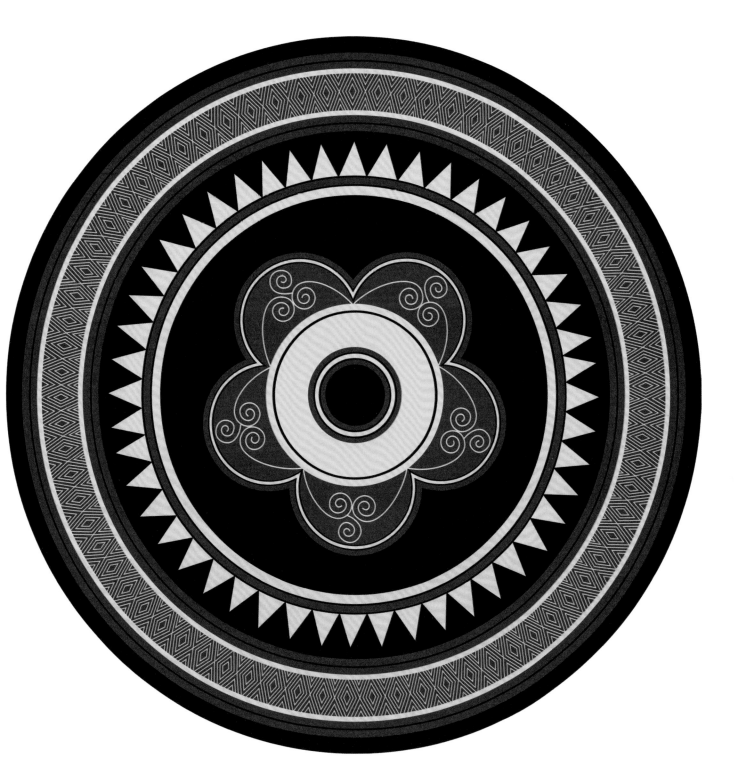

彝族漆器圆桌中的太阳纹装饰（蕨芨纹、菱形纹）

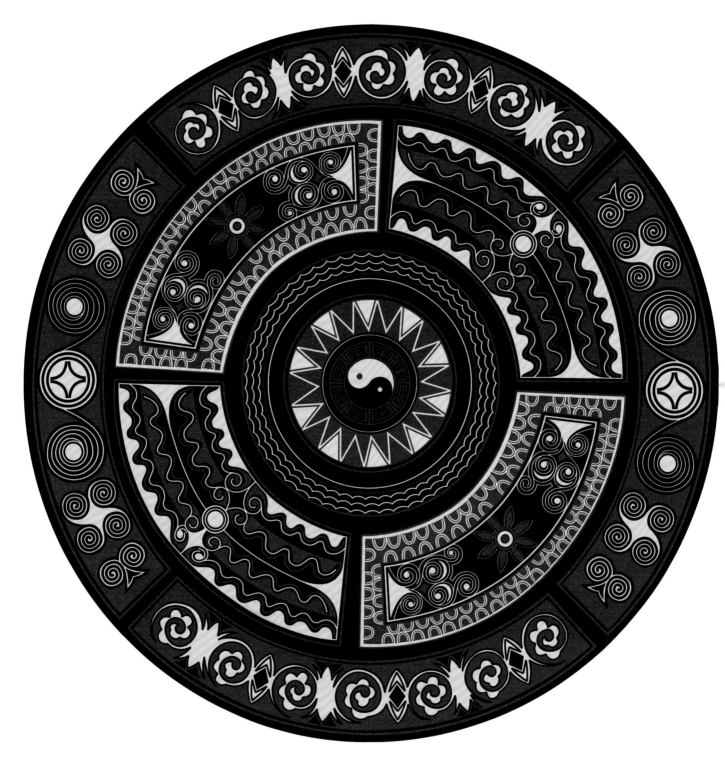

彝族漆器圆桌中的太阳纹装饰（牛眼纹、虫纹）

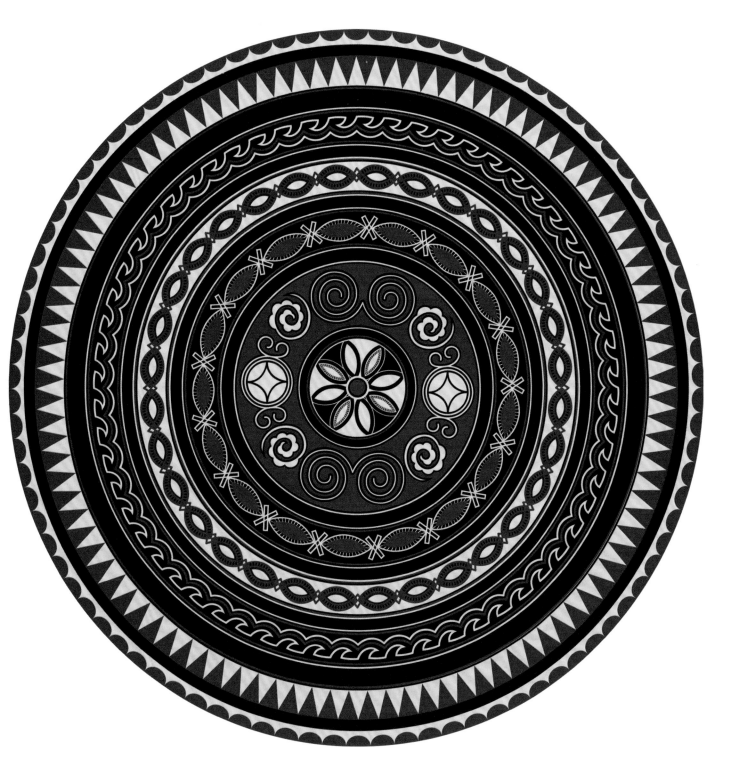

彝族漆器圆桌中的太阳纹装饰（菜籽纹、火镰纹）

典型装饰

菜籽纹（瓜子纹）

装饰溯源 彝族菜籽纹是南瓜子纹、瓜子纹等多种纹样的总称，由农作物种子的形象特征抽象简化而来。彝族菜籽纹装饰主要包含两种吉祥寓意。一是寓意粮食丰收，生活富足；二是祈福家族人丁兴旺、多子多孙。

装饰载体 菜籽纹多作为边缘装饰出现在圆形器物上，如圆桌、酒壶、饭盘、汤钵、酒壶等。

形式特征 菜籽纹的基本形态形似种子：以梭形代表种子的胚，外围以两条曲线作为种皮环绕包裹住胚，形成菜籽，进而再将菜籽横向首尾相接，连接成带状，形成菜籽纹样。常见的菜籽图形还有双层菜籽纹和双胞菜籽纹。双层菜籽纹的胚外围的种皮为两层曲线，曲线在两菜籽之间交叉形成"田"字形装饰；双胞菜籽纹则为上下两条菜籽纹并列排列，种皮曲线在4个菜籽之间形成"田"字形装饰。

组合搭配 菜籽纹通常首尾相接环绕形成环状装饰。在圆形器物中，菜籽纹经常会和太阳纹一起出现，并处于太阳纹的内部。

彝族

菜籽纹图形

双层菜籽纹图形

双胞菜籽纹图形

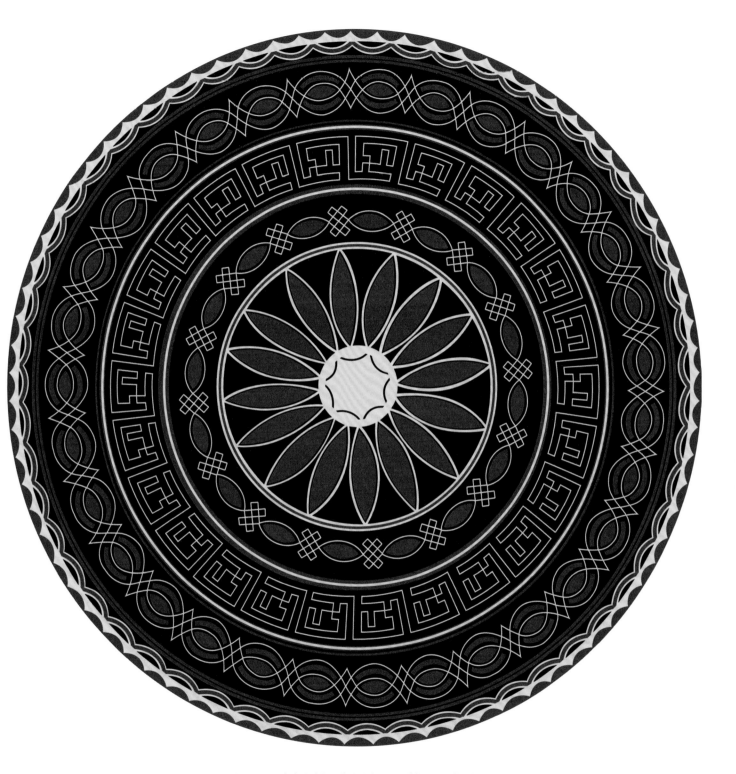

彝族漆器圆桌中的菜籽纹装饰（太阳纹、菜籽纹、卍字纹）

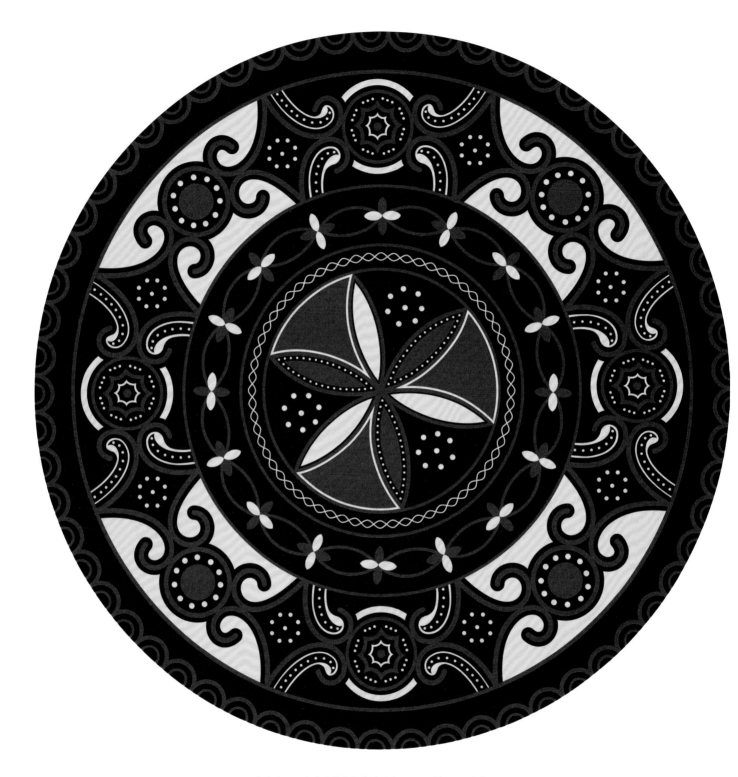

彝族漆器圆桌中的菜籽纹装饰（太阳纹、菜籽纹、蕨芨纹）

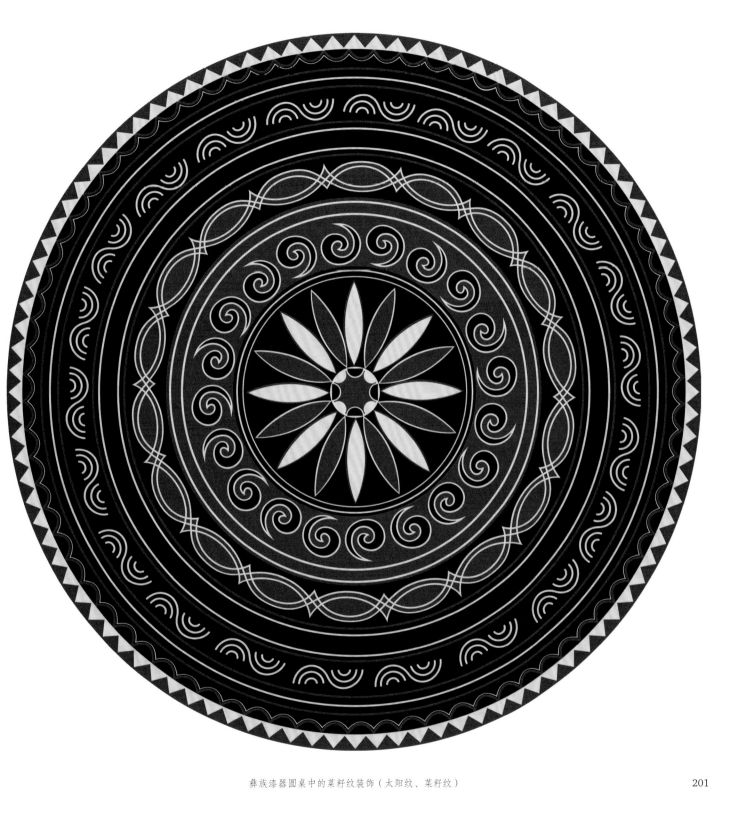

彝族漆器圆桌中的菜籽纹装饰（太阳纹、菜籽纹）

典型装饰

火镰纹

装饰溯源 彝族传统房屋内部都修有火塘，火塘是家庭生活的中心，里面的火被称为"万年火"，因为长年不灭，逐渐被赋予了与家庭的运势相关的寓意。而火镰是彝族取火最重要的工具，也是早期的重要生活用品之一，被认为是火焰之母，因此火镰纹在彝族装饰中极为常见。

装饰载体 直式火镰纹多出现在彝族服饰胸口、袖口，汤钵、漆器碗口等处；曲式火镰纹多应用在皮碗、漆器桌子、衣物等处。

形式特征 彝族常见的火镰纹呈现为两种形态。一种是最原始的曲式火镰纹，形态根据传统的火镰形状演变而来，为多条卷曲的曲线相互连接。另一种是直式火镰纹，是根据传统火镰纹进行几何化变形得到的，形似正反交替的回字纹。

组合搭配 曲式火镰纹的色彩一般以红色为主，黄色为辅，可以横向、纵向、旋转排列，有时与蕨芨纹进行组合。直式火镰纹一般作为边缘装饰与其他带状装饰搭配出现。

彝族

曲式火镰纹图形

直式火镰纹图形

202

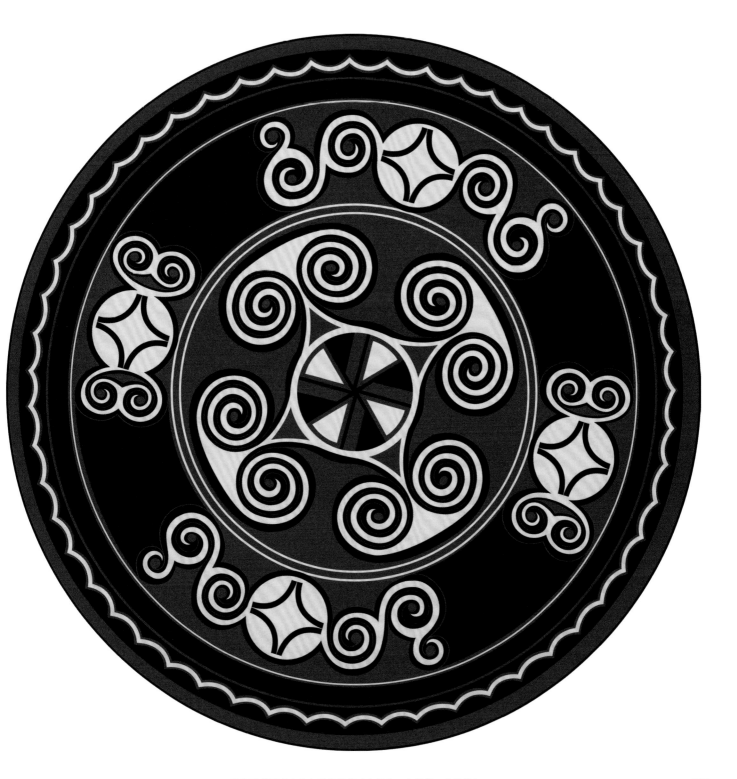

彝族漆器圆桌中的火镰纹装饰（太阳纹、火镰纹、牛眼纹）

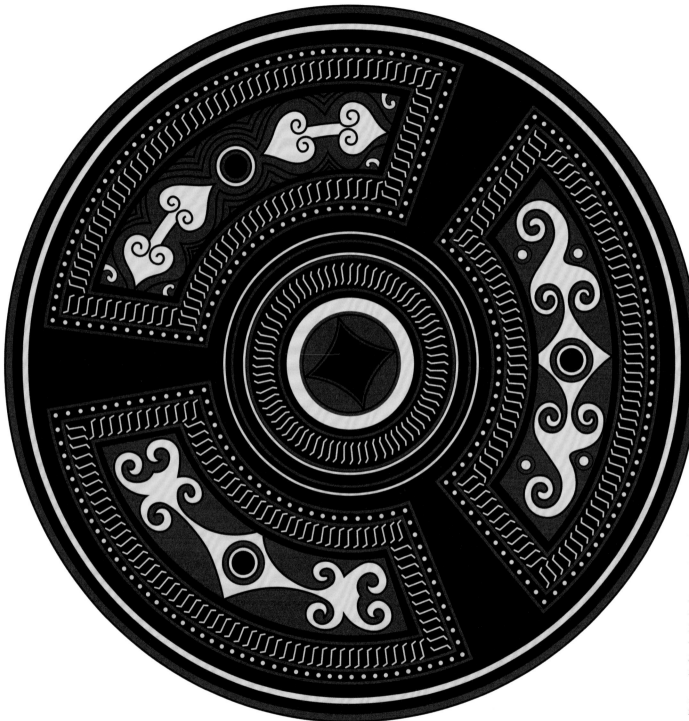

彝族漆器木钵中的火镰纹装饰（太阳纹、火镰纹、蕨芨纹）

彝族男衣袖上的火镰纹装饰（火镰纹、回字纹、折线纹）

典型装饰

蕨芨纹（蕨草纹）

装饰溯源 蕨类植物是最古老的草本植物之一，生命力非常顽强，在严苛环境下依然可以生长蔓延。而长期在大山里居住的彝族人，曾经也将蕨芨作为一种食物，甚至饥荒时期用它来维持生存，把蕨芨奉为"救命草"，对它充满了感激之情。蕨芨不仅可食用，还是神灵之物，在毕摩（彝族传统宗教祭司）开始仪式之前，都要用蕨芨燃烧焚烟，这样仪式才算达成。此外，在彝族火把节时也有着用蕨芨点燃火把的风俗。

装饰载体 蕨芨纹应用非常广泛，在彝族皮碗、钵器、酒具、木器以及部分织物上均有出现。

形式特征 蕨芨纹的单体造型与蕨类植物相似，形态呈卷曲状，卷曲的方向可以有很多变化，可作为单独蕨芨纹样，也可多个相同的蕨芨纹横向二方连续排列组合；有时蕨芨纹的组合形态与曲式火镰纹或牛眼纹相似，但曲式火镰纹等大多是独立纹样，可通过具体的组合形式将蕨芨纹与火镰纹等进行区分。

组合搭配 蕨芨纹一般以二方连续排列与渔网纹等进行搭配，或是以多个蕨芨纹组合为一个整体装饰。

彝族

蕨芨纹图形 1 蕨芨纹图形 2

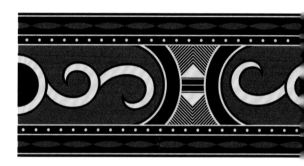

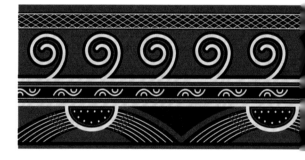

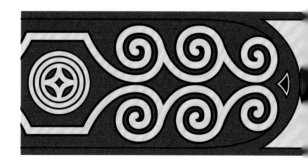

蕨芨纹图形 3

彝族各类器物中的蕨芨纹装饰

典型装饰

牛眼纹

装饰溯源　牛眼纹是彝族漆器中出现比较多的纹样之一，这与彝族的生产生活方式有着紧密的联系。在半耕半牧的时期，牛和羊都是彝族的主要家畜与经济作物，在祭祀祖先的时候，牛也是不可或缺的牲畜。于是彝族人把牛角用来做酒杯、号角以及各种装饰物。而牛眼纹的出现，同样体现出了彝族先民无穷的智慧和独特的审美意识。

装饰载体　牛眼纹多出现在彝族漆器上，包括漆器圆桌、酒壶、饭盘、汤钵、酒壶等。

形式特征　单个牛眼纹是以一根粗细均匀的线条自内向外旋转环绕而成的圆形图案，且旋转的圈数较多，通常在4圈以上。双牛眼纹为两个相同的单牛眼纹颠倒镜像后尾端连接，总体呈卧倒的"S"形。

组合搭配　牛眼纹多以二方连续排列形成带状装饰，再与其他带状装饰组合，如菜籽纹、火镰纹等；或是以单个牛眼纹或是双牛眼纹间隔搭配其他装饰，共同形成带状装饰。

彝族

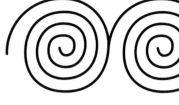

牛眼纹基本形态　　　　　连续牛眼纹形态

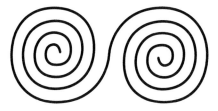

双牛眼纹形态

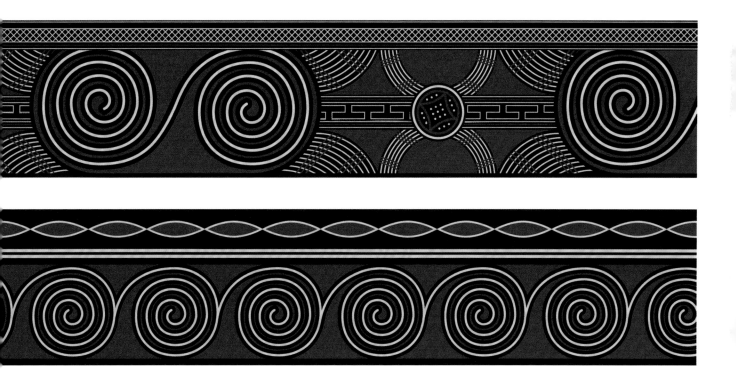

彝族漆器汤钵中的牛眼纹装饰

壮族

民族概况 壮族是我国南方具有代表性的少数民族之一，主要分布在广西、贵州、云南等地。其中广西拥有壮族人口1579.24万（数据来源见《广西统计年鉴 2022》中2021年常住人口中壮族人口数量），是全国壮族人口最密集的地区。壮族起源于原始社会时期的滇濮和句町濮人，他们是我国古代百越的部落之一。他们曾经经历过生殖崇拜、太阳崇拜、自然崇拜、图腾崇拜、祖先崇拜的历史过程，并在"蓁瓦"图形中渗透出他们的思想情感和审美理念。

装饰种类 壮族的装饰类型大致分为动物装饰、植物装饰、山水纹、几何纹装饰。常见有卍字纹、回纹、云纹、菱形纹、方格纹。其中动物装饰中常见的有鸳鸯、凤鸟、鱼、蛙、蛇、蝴蝶等；植物装饰以花卉为主，常见有牡丹、菊花、莲花、梅花、桂花、茶花等；自然装饰中常见的有太阳、月亮、云气、水纹等。做纹饰时一般讲究植物纹、动物纹、几何纹搭配，以动物纹为主，几何纹为辅，共同组织成一个图案。

典型装饰

龙　纹

装饰溯源　壮族先民曾久居于沼泽、丘陵等环境较为复杂的地区，往往会碰到凶恶的鳞虫类动物且受到伤害，这时先民便萌生出"求安"的愿望，且根据自己的原始思维，认为要保证安全就必须"认亲"，由此对龙图腾产生了崇敬的情感。

装饰载体　龙纹多用于壮族刺绣及装饰背扇等处。

形式特征　壮族织锦中龙纹呈抽象形态，大致有夔龙纹和蟠龙纹两种。两者形态较为相似，均以八边形和六边形组成边缘轮廓，中心为一菱形，菱形四角延伸出折线状的云雷纹。夔龙纹和蟠龙纹的区别在于夔龙纹的四组云雷纹之间有一线条进行分隔。整体龙纹外部排列形似蟒蛇皮图案，外围围绕一周圆点纹以示龙鳞。

组合搭配　龙纹常与凤鸟纹及其他几何纹一同出现，并成二方连续或四方连续排列组合形成装饰画面。

夔龙纹图形

蟠龙纹图形

壮族

壮族织锦中的夔龙纹装饰（夔龙纹、菱形纹）

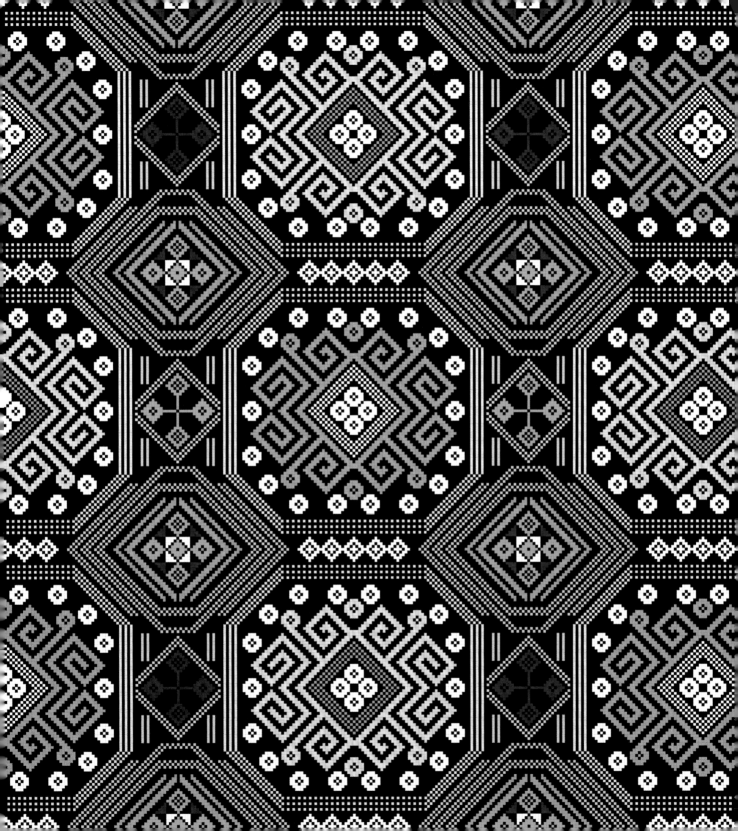

典型装饰

蛙　纹

装饰溯源　青蛙作为一种古老的壮族图腾，是壮族文化中重要的组成部分，是壮族民间信仰的一种外化形态，与自然崇拜和生殖崇拜密切相关，并随着社会的发展和文化的变迁，被赋予了新的内涵。壮族人民的审美情趣、生活轨迹在蛙纹装饰的身上得到了生动的体现。

装饰载体　蛙纹装饰一般用于服饰背扇、壮锦和铜鼓当中。

形式特征　刺绣中的蛙纹通常位于背扇中心，由多块形状不同的绣片组合而成，并由绣片间明显的边框与锁边勾勒出蛙纹的具体形态。而每块绣片中又分别填满花卉纹、凤鸟纹、鱼纹、蛇纹、云水纹、锯齿纹等其他纹样。由绣片拼合组成的蛙纹装饰，形态简洁抽象，最大的特征为头部，可分为"如意头"和"辫子头"。如意头在中心头部两侧延伸出两条向内弯曲的曲线，形似如意；辫子头与如意头形态相似，但曲线弯曲程度更小，形如粗辫子。完整的蛙纹绣片组合基本形态为三只蛙竖向重叠串联，呈中心对称式排列，上下两蛙头部均为如意头，中心为辫子头蛙纹。刺绣蛙纹以红、绿、黑为主要色系，少部分填充蓝、紫进行点缀，色彩对比强烈。

壮族

蛙纹如意头图形

蛙纹辫子头图形

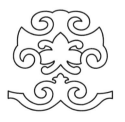

三只蛙组合图形

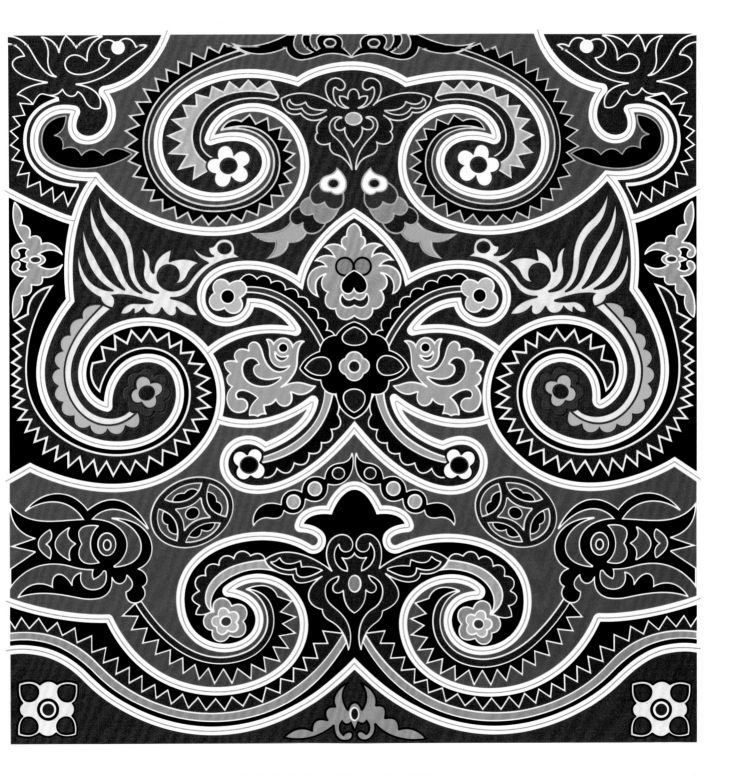

壮族刺绣中的蛙纹装饰（蛙纹、鱼纹、凤鸟纹、蝙蝠纹）

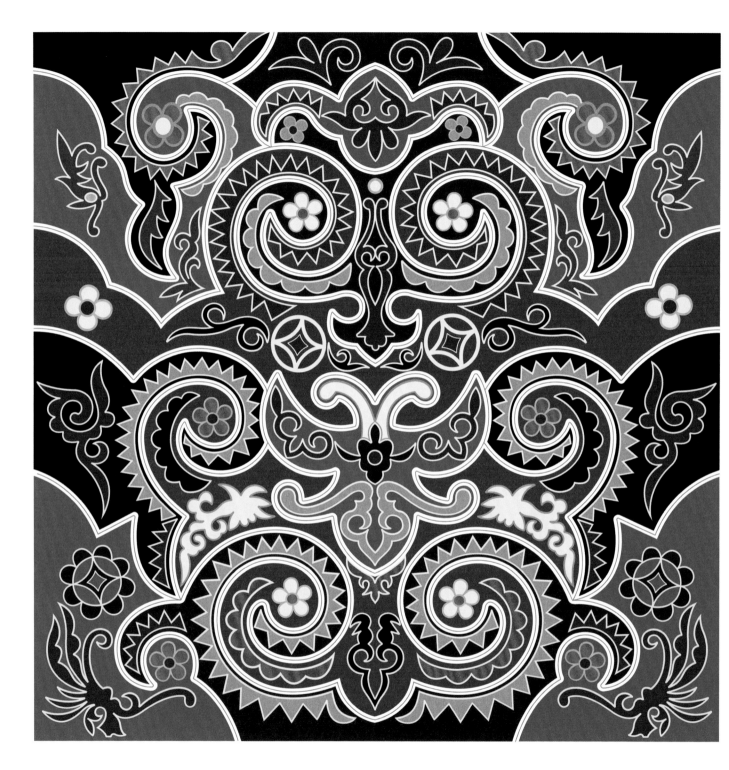

壮族织锦中的蛙纹装饰（蛙纹、凤鸟纹、铜钱纹、折线纹）

织锦中的蛙纹整体为一个菱形，菱形内部为4只几何形态的青蛙。大菱形内部四角的4个小菱形对应4只蛙的头部，中心以一菱形方块作为青蛙的身体，由身体朝四周的蛙头延伸出折线（四个方向各两条，共8条），折线呈对称状向内弯折，表示青蛙弯曲的腿部。

织锦蛙纹图形

壮族织锦中的蛙纹装饰

典型装饰

蛇纹（龙纹）

装饰溯源　壮族先民居住地气候潮湿，树木茂密，多产蛇蝎，他们对蛇（部分有毒的蛇）存有敬畏之心，进而逐渐转变为对蛇的崇拜，并奉其为图腾。壮族还有奉蛇为祖的说法，认为蛇是壮族人的祖先，能够守护族群与子孙。

装饰载体　蛇纹多用于壮族刺绣的背扇上，部分地区的摩崖壁画也存在蛇纹。

形式特征　蛇纹可以归纳为单体蛇纹及复合蛇纹。单体蛇纹为两端闭合、向内卷曲的半圆曲线，形似弯曲的蛇身造型，内圈线条为波浪线或锯齿状折线。双体蛇纹多为内外两条弯曲蛇身叠加，呈同心半圆状排列。

组合搭配　在壮族刺绣中，蛇纹多以分格的绣片组合形成方形适合纹样装饰，在绣片的其他分格中配以花草纹、凤鸟纹等其他装饰。整体画面颜色以红、绿为主色，黑色为底。

壮族

单体蛇纹图形 1

单体蛇纹图形 2

双体蛇纹图形

218

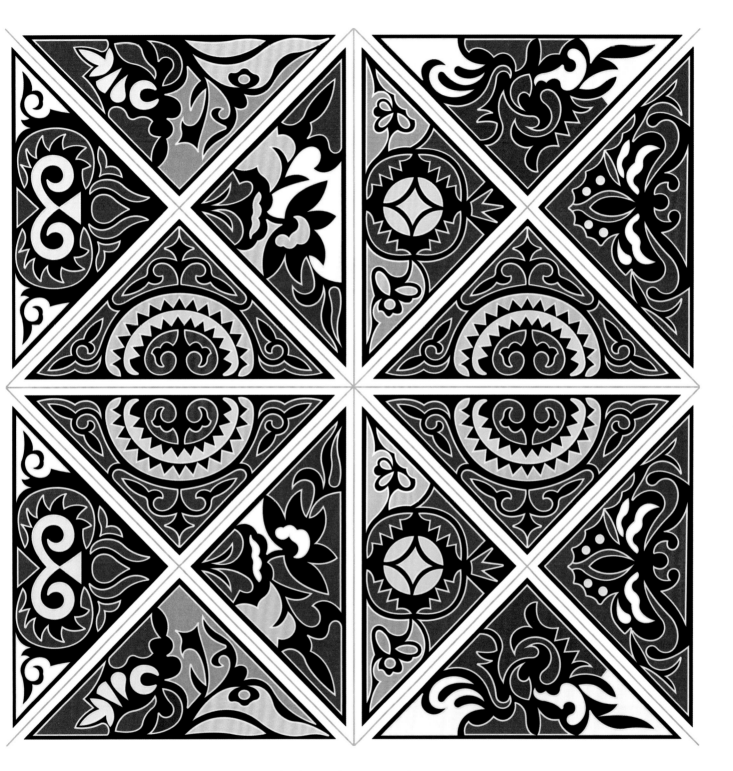

壮族刺绣背扇中的蛇纹装饰（蛇纹、花卉纹、蝴蝶纹）

典型装饰

蝴蝶纹

装饰溯源 蝴蝶是壮族日常生活中十分常见的装饰之一。少女的包头上绣着盛开的蝴蝶花，象征着少女青春期的活泼、热情。蝴蝶也寓意着爱情和比翼双飞，蝴蝶在服饰和鞋面上出现象征着美好和其乐融融。

装饰载体 蝴蝶纹主要以刺绣的手法出现在衣领、袖筒、鞋面、围腰、小孩衣帽、背扇等处，壮族妇女的椎髻、银饰和胸前也经常出现蝴蝶纹刺绣。

形式特征 刺绣中的蝴蝶多以正面蝶形态出现，总体而言，蝴蝶纹样通体饱满、线条流畅、形式简要概括，翅膀和尾部轮廓简洁，消去触角，形式较为简单。细节方面，前翅和尾翅呈瓣状对称式分布，前翅和尾翅的内部以不同方向卷曲的卷草纹作为填充；蝴蝶尾部呈葫芦形，内部镂空，搭配花瓣形、抽象卷草或螺旋纹。

组合搭配 蝴蝶纹常与花草纹、凤鸟纹及鱼纹一起组合构成装饰纹样，整体常以黑色为底色，以红、绿、黄、蓝为主色调，色彩艳丽。

壮族

变形简化的蝴蝶纹轮廓

变形写实的蝴蝶纹图形

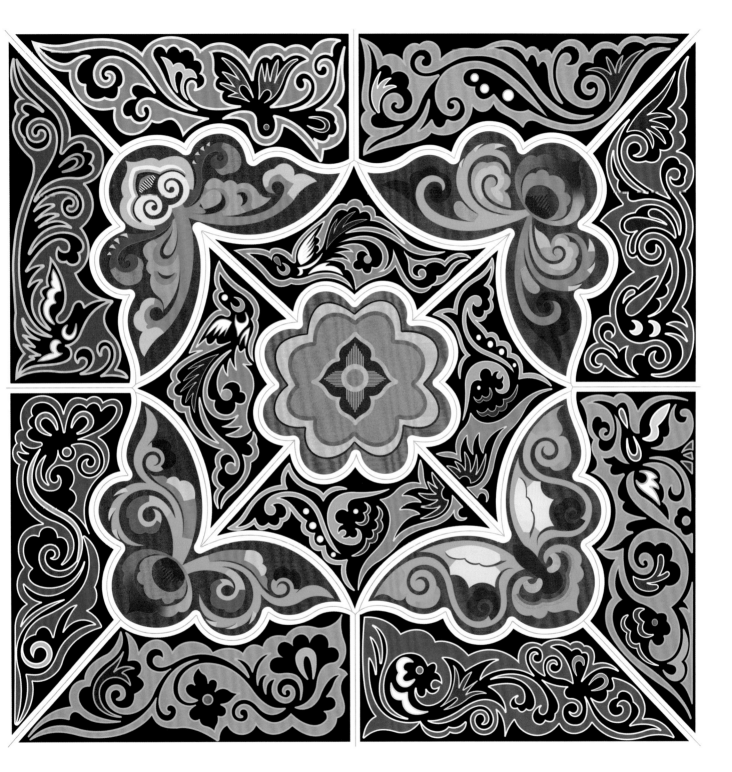

壮族刺绣背扇中的蝴蝶纹装饰（蝴蝶纹、卷草纹、凤鸟纹）

典型装饰

花卉纹

装饰溯源 壮族刺绣中经常出现花的形象，在壮族先民心里"人从花中来，花是万物之源"，认为花象征着生命的繁衍，寄托了他们祈求生育的愿望。同时壮族先民对花卉也有着原始的图腾崇拜，这些花的纹样都来自自然生活中，展现着生机与活力。

装饰载体 壮族花卉纹装饰应用范围较广，普遍应用于壮族服饰、壮族刺绣、织锦当中。

形式特征 壮族刺绣花卉纹题材多为牡丹花纹、太阳花纹以及卷草花纹。其中牡丹花纹为正面平剖面展开造型，单体花形饱满，多层花瓣呈对称规整状展开，大小由外向内依次递减，整体呈爱心状。太阳花纹则进行较为夸张的概括与变化，整体平铺，花瓣环绕成圈，进而多层向外展开形成太阳花纹装饰。

组合搭配 花卉纹常与其他种类的花卉纹样或与其他动物纹样组合搭配，作适合纹样进行装饰。花卉纹色彩搭配以深色为底，红花为主。

壮族

牡丹花纹图形

太阳花纹图形

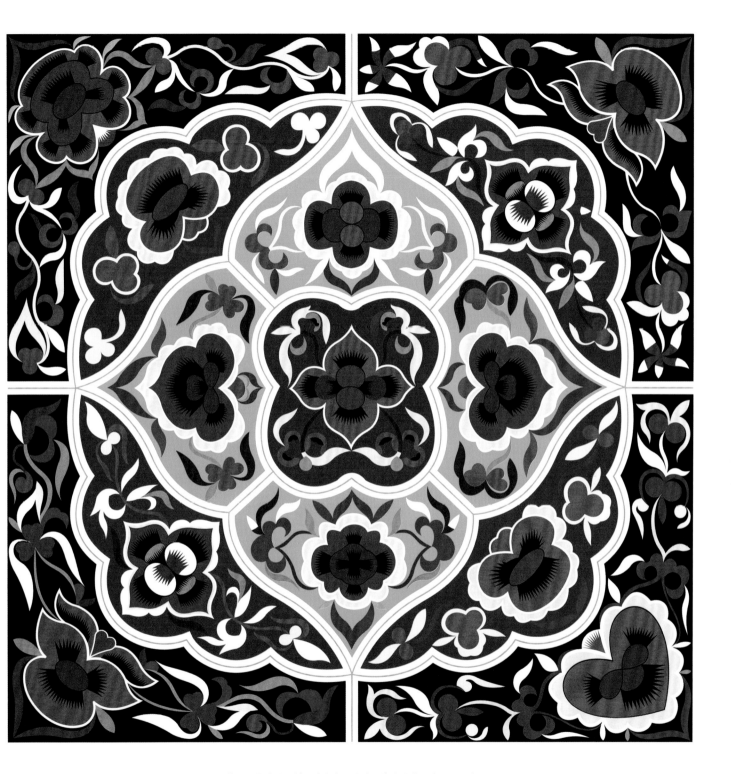

壮族刺绣四角芙蓉纹刺绣背扇中的花卉纹装饰（牡丹花纹、卷草纹）

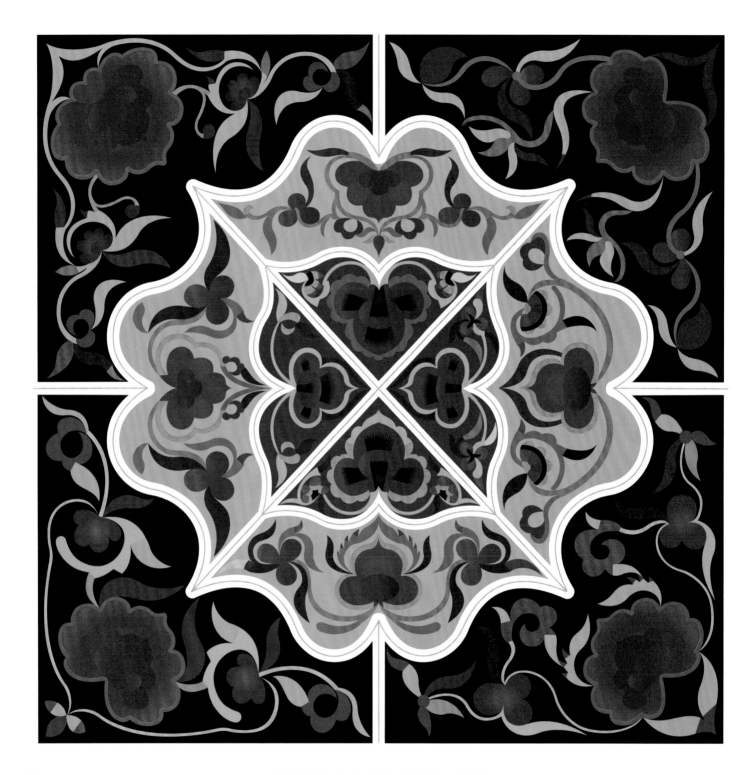

壮族平绣背扇中的花卉纹装饰（牡丹花纹、卷草纹）

壮族织锦中的花卉纹以几何朵花纹、菊花纹为主。其中朵花以"朵菊"花纹为主。朵菊花形态较为写实，其中心为一菱形，以橘色或绿色填充，菱形外为两层花瓣，内层的花瓣较小，用暖色填充，外层的花瓣较大，以白色填充。而菊花纹呈菱形形态，一种以抽象的"井"字形态展现，内部镂空呈小菱形纹并加以填色；另一种形似八角花，上下两部分花瓣垂直向相反方向延伸，上下两部分以"V"字形对称展开，外围以许多四边形叠加。

朵花纹图形

菊花纹图形

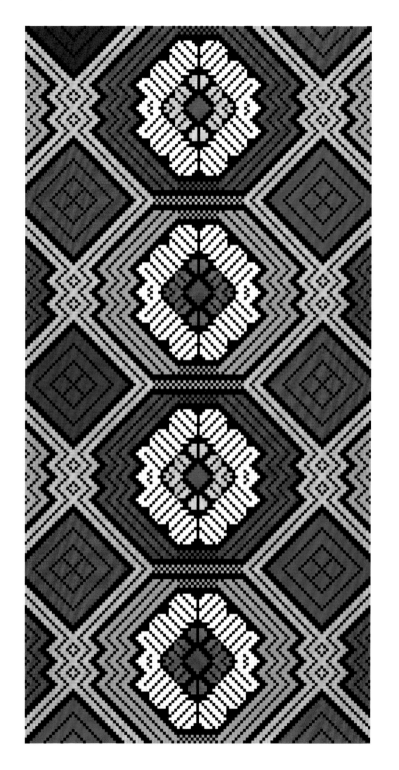

壮族织锦中的朵花纹装饰

225

云　纹

装饰溯源　壮族先民体验大自然各种变幻莫测的气候变化，对自然的感受深入到日常生活与艺术装饰之中，于是描绘出似水又似云的云纹。云纹、水纹或波纹的组合图形成了对混沌世界认识的审美和情感符号，是壮族人民表达对祖先和神灵的崇敬和对自然崇拜的产物。

装饰载体　云纹装饰多用于铜鼓、刺绣、布贴绣中。

形式特征　云纹是一种线条自内向外旋转并逐渐展开的纹样，也称螺旋纹。云纹线条圆柔，其组织形式多样，有单卷云纹、双卷云纹和多卷云纹。双卷云纹为两个单卷云纹相连，并向两旁卷曲；多卷云纹为多个卷云纹相互连接，卷曲方向较为自由。

组合搭配　云纹多对称重复组合中心图案并构成装饰，同时搭配锯齿纹丰富画面。色彩多使用深色，常用黑色打底。

壮族

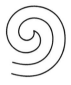

单卷云纹图形

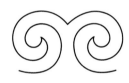

双卷云纹图形

多卷云纹图形

226

壮族刺绣中的云纹装饰

一、植物纹

1. 八角花纹，布依族　　　　　P17
2. 八角花纹，侗族　　　　　　P23、P25、P27、P28
3. 八角花纹，哈尼族　　　　　P41、P43
4. 八角花纹，傈僳族　　　　　P99 ~ 101、P103、P105
5. 八角花纹，羌族　　　　　　P115
6. 八角花纹，瑶族　　　　　　P178、P181、P191
7. 菜籽纹，彝族　　　　　　　P197、P199 ~ 201
8. 大钵花纹，布依族　　　　　P9、P10 ~ 11、P13
9. 杜鹃花纹，羌族　　　　　　P123
10. 佛手纹，土族　　　　　　　P157
11. 瓜子纹，彝族　　　　　　　P197、P199 ~ 201
12. 蝴蝶花纹，布依族　　　　　P7、P13
13. 花果纹，土族　　　　　　　P157
14. 花卉纹，侗族　　　　　　　P21 ~ 22、P29
15. 花卉纹，柯尔克孜族　　　　P71 ~ 73
16. 花卉纹，傈僳族　　　　　　P107
17. 花卉纹，水族　　　　　　　P131
18. 花卉纹，壮族　　　　　　　P219、P223 ~ 225
19. 花蕾纹，柯尔克孜族　　　　P71、P73
20. 金鱼花纹，傈僳族　　　　　P107
21. 韭菜花纹，土家族　　　　　P163、P167、P173
22. 卷草纹，壮族　　　　　　　P221、P223 ~ 224
23. 蕨草纹，瑶族　　　　　　　P187
24. 蕨草纹，彝族　　　　　　　P195、P200、P204、P207
25. 蕨苃纹，彝族　　　　　　　P195、P200、P204、P207
26. 廓日洛，土族　　　　　　　P145 ~ 147
27. 龙眼花纹，瑶族　　　　　　P191

28. 莲座纹，柯尔克孜族　　　　P71 ~ 72
29. 梅花纹，土族　　　　　　　P157
30. 梅花纹，土家族　　　　　　P171
31. 莫兰纹，景颇族　　　　　　P54、P57、P59
32. 牡丹纹，布依族　　　　　　P13
33. 牡丹花纹，羌族　　　　　　P113、P117、P119、
　　　　　　　　　　　　　　P120 ~ 121
34. 牡丹花纹，土族　　　　　　P157
35. 牡丹花纹，壮族　　　　　　P223 ~ 224
36. 榕树纹，侗族　　　　　　　P33
37. 实毕花纹，土家族　　　　　P169
38. 石榴纹，侗族　　　　　　　P29
39. 石榴纹，水族　　　　　　　P127 ~ 129
40. 石榴纹，土族　　　　　　　P157
41. 石榴花纹，柯尔克孜族　　　P71 ~ 73
42. 太阳花纹，傈僳族　　　　　P107
43. 太阳花纹，水族　　　　　　P137、P139 ~ 141
44. 太阳花纹，土族　　　　　　P145 ~ 147
45. 太阳花纹，彝族　　　　　　P195 ~ 197、P199 ~ 201、
　　　　　　　　　　　　　　P203 ~ 204
46. 团花纹，布依族　　　　　　P7、P9 ~ 11
47. 羊角花纹，羌族　　　　　　P123
48. 罂粟花纹，景颇族　　　　　P63
49. 樱桃花纹，傈僳族　　　　　P107
50. 月亮花纹，傈僳族　　　　　P107
51. 植物纹，景颇族　　　　　　P54、P57、P59
52. 竹根花纹，侗族　　　　　　P26、P31、P35

二、动物纹

1. 蝙蝠纹，水族　　　　　　　　P139 ~ 141
2. 蝙蝠纹，壮族　　　　　　　　P215
3. 虫纹，彝族　　　　　　　　　P196
4. 动物纹，景颇族　　　　　　　P55、P57
5. 飞鸟纹，瑶族　　　　　　　　P187
6. 干作纹，景颇族　　　　　　　P55、P57
7. 龟纹，黎族　　　　　　　　　P87
8. 虎纹，土家族　　　　　　　　P165
9. 蝴蝶纹，布依族　　　　　　　P9、P11、P13、P15
10. 蝴蝶纹，侗族　　　　　　　　P21
11. 蝴蝶纹，羌族　　　　　　　　P115 ~ 117
12. 蝴蝶纹，水族　　　　　　　　P128、P131 ~ 133
13. 蝴蝶纹，壮族　　　　　　　　P219、P221
14. 鹿纹，黎族　　　　　　　　　P93
15. 马纹，瑶族　　　　　　　　　P187
16. 鸟纹，侗族　　　　　　　　　P22、P26 ~ 28、P31
17. 鸟纹，黎族　　　　　　　　　P81、P87、P91
18. 鸟纹，羌族　　　　　　　　　P116
19. 鸟纹，土家族　　　　　　　　P167
20. 牛角纹，柯尔克孜族　　　　　P75
21. 牛眼纹，彝族　　　　　　　　P196、P203、P209
22. 螃蟹纹，景颇族　　　　　　　P54、P57、P61、P63
23. 青蛙纹，景颇族　　　　　　　P61
24. 犬齿纹，哈尼族　　　　　　　P47、P49
25. 人形纹，侗族　　　　　　　　P35
26. 人形纹，黎族　　　　　　　　P81、P84
27. 人形纹，瑶族　　　　　　　　P179 ~ 180、P185

28. 山鹰纹，柯尔克孜族　　　　　P69
29. 蛇纹，壮族　　　　　　　　　P219
30. 蛇纹，侗族　　　　　　　　　P35
31. 兽角纹，柯尔克孜族　　　　　P67
32. 台台花纹，土家族　　　　　　P165
33. 蛙纹，黎族　　　　　　　　　P89
34. 蛙纹，壮族　　　　　　　　　P215 ~ 217
35. 羊角纹，柯尔克孜族　　　　　P67
36. 羊角纹，傈僳族　　　　　　　P103 ~ 105
37. 羊角纹，羌族　　　　　　　　P113
38. 阳雀花纹，土家族　　　　　　P167
39. 鱼纹，布依族　　　　　　　　P15
40. 鱼纹，侗族　　　　　　　　　P21、P25、P27
41. 鱼纹，壮族　　　　　　　　　P215
42. 蜘蛛纹，瑶族　　　　　　　　P189

三、神兽纹

1. 凤纹，侗族　　　　　　　　　P23、P25
2. 凤凰纹，布依族　　　　　　　P10
3. 凤凰纹，水族　　　　　　　　P135
4. 凤鸟纹，侗族　　　　　　　　P29
5. 凤鸟纹，壮族　　　　　　　　P215 ~ 216、P221
6. 龙纹，侗族　　　　　　　　　P21 ~ 23、P25
7. 龙纹，壮族　　　　　　　　　P213

四、天象纹

1. 火焰轮纹，柯尔克孜族 P77
2. 水涡纹，布依族 P3 ~ 5
3. 太阳纹，侗族 P33
4. 太阳纹，哈尼族 P47
5. 太阳纹，水族 P137、P139 ~ 141
6. 云纹，羌族 P111
7. 云纹，土族 P145 ~ 147、P149、P154 ~ 155
8. 云纹，壮族 P227

五、几何纹

1. 包干嘴纹，景颇族 P53 ~ 55
2. 齿纹，景颇族 P53 ~ 55
3. 方形纹，哈尼族 P39、P43、P45、P47
4. 勾纹，土家族 P161 ~ 163
5. 回字纹，哈尼族 P39、P43、P45、P47
6. 回字纹，彝族 P205
7. 几何纹，傈僳族 P97
8. 锯齿纹，哈尼族 P47、P49
9. 菱形纹，哈尼族 P47
10. 菱形纹，瑶族 P191
11. 菱形纹，彝族 P195
12. 菱形纹，壮族 P213、P216
13. 螺旋纹，布依族 P3 ~ 5
14. 三角纹，哈尼族 P47
15. 卍字纹，哈尼族 P41
16. 卍字纹，土家族 P161 ~ 162、P168、P173

17. 卍字纹，瑶族 P179 ~ 180
18. 卍字纹，彝族 P199
19. 折线纹，壮族 P216
20. 直线纹，哈尼族 P47

六、器物纹

1. 兵器纹，柯尔克孜族 P75
2. 火镰纹，彝族 P197、P203 ~ 205
3. 器具纹，土家族 P173
4. 铜钱纹，壮族 P216
5. 椅子花纹，土家族 P173
6. 桌子花纹，土家族 P173

七、其他纹样

1. 八宝被纹，瑶族 P183
2. 大力神纹，黎族 P83 ~ 85
3. 吉祥结，土族 P151、P154 ~ 155
4. 盘长纹，土族 P151、P154 ~ 155
5. 盘王印纹，瑶族 P177 ~ 181
6. 太极纹，土族 P153 ~ 155
7. 喜旋纹，土族 P153 ~ 155

布依族

P17 布依族挑花背扇中的八角花纹装饰

- C 20　M 87　Y 23　K 0
- C 0　M 39　Y 0　K 0
- C 0　M 42　Y 79　K 0
- C 9　M 2　Y 75　K 0
- C 78　M 25　Y 100　K 0
- C 75　M 39　Y 59　K 0

侗族

P21 侗族刺绣背扇中的龙纹装饰

- C 28　M 87　Y 93　K 0
- C 9　M 44　Y 26　K 0
- C 57　M 87　Y 43　K 2
- C 40　M 18　Y 70　K 0
- C 49　M 21　Y 25　K 0
- C 73　M 67　Y 32　K 0

P26 侗族织锦被面中的鸟纹装饰

- C 40　M 89　Y 86　K 5
- C 84　M 55　Y 43　K 1
- C 76　M 47　Y 88　K 8

P35 侗族挑花头帕中的人形纹装饰

- C 100　M 95　Y 40　K 3
- C 23　M 69　Y 91　K 0
- C 44　M 100　Y 100　K 0

哈尼族

P41 哈尼族刺绣袖口中的卍字纹装饰

- C 78　M 100　Y 20　K 0
- C 35　M 100　Y 100　K 2
- C 51　M 5　Y 18　K 0
- C 22　M 54　Y 98　K 0
- C 91　M 78　Y 11　K 0

P47 哈尼族刺绣护腿套中的直线纹装饰

- C 80　M 42　Y 7　K 5
- C 100　M 100　Y 57　K 26
- C 89　M 51　Y 100　K 18
- C 9　M 7　Y 88　K 0
- C 34　M 100　Y 100　K 2
- C 0　M 71　Y 100　K 0

P49 哈尼族刺绣服饰中的菱形纹装饰

- C 83　M 55　Y 100　K 23
- C 91　M 78　Y 10　K 0
- C 34　M 100　Y 100　K 2
- C 3　M 100　Y 100　K 0

景颇族

P54 景颇族织锦筒裙中的包干嘴纹装饰

- C 25　M 97　Y 76　K 0
- C 12　M 10　Y 81　K 0
- C 82　M 34　Y 80　K 0

P57 景颇族织锦筒裙中的干作纹装饰

- C 36　M 100　Y 95　K 2
- C 35　M 77　Y 0　K 0
- C 100　M 89　Y 0　K 0
- C 11　M 44　Y 94　K 0
- C 12　M 12　Y 54　K 0
- C 88　M 45　Y 96　K 7

柯尔克孜族

P67 柯尔克孜族枕套中的兽角纹装饰

- C 5　M 80　Y 38　K 0
- C 7　M 82　Y 27　K 0
- C 68　M 17　Y 8　K 0

P72 柯尔克孜族枕套中的花卉纹装饰

- C 50　M 97　Y 0　K 0

- C 22　M 66　Y 0　K 0
- C 19　M 47　Y 0　K 0
- C 30　M 40　Y 79　K 0
- C 77　M 31　Y 88　K 0
- C 94　M 98　Y 28　K 0

黎族

P85 黎族织物中的大力神纹装饰

- C 17　M 87　Y 82　K 0
- C 6　M 37　Y 84　K 0
- C 8　M 11　Y 54　K 0

P89 黎族织物中的蛙纹装饰

- C 11　M 98　Y 100　K 0
- C 76　M 9　Y 75　K 0
- C 6　M 37　Y 84　K 0
- C 14　M 2　Y 27　K 0
- C 45　M 89　Y 81　K 11

傈僳族

P99 傈僳族刺绣挎包中的八角花纹装饰

- C 82　M 31　Y 100　K 0
- C 34　M 90　Y 100　K 1
- C 94　M 92　Y 7　K 0

P107 傈僳族刺绣围腰中的花卉纹装饰

- C 10　M 95　Y 96　K 0
- C 20　M 81　Y 33　K 0
- C 18　M 26　Y 89　K 0
- C 83　M 35　Y 100　K 0
- C 77　M 50　Y 16　K 0

羌族

P121 羌族刺绣头帕中的牡丹花装饰

- C 10　M 92　Y 67　K 0

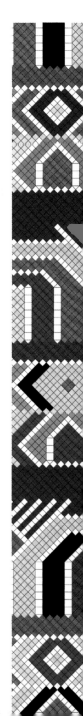

● C 12　M 92　Y 29　K 0
● C 0　M 75　Y 15　K 0
○ C 10　M 0　Y 84　K 0
● C 71　M 21　Y 81　K 0
○ C 48　M 0　Y 64　K 0

P123　羌族双面绣花中的羊角花纹装饰

● C 31　M 86　Y 46　K 0
● C 26　M 77　Y 37　K 0
● C 18　M 53　Y 22　K 0
○ C 9　M 34　Y 20　K 0
○ C 1　M 14　Y 7　K 0
● C 76　M 55　Y 96　K 20

水族

P129　水族马尾绣背扇中的石榴纹装饰

● C 85　M 85　Y 25　K 73
● C 85　M 85　Y 25　K 44
● C 44　M 87　Y 69　K 6
● C 0　M 83　Y 63　K 0

P132　水族刺绣背扇中的蝴蝶纹装饰

● C 10　M 96　Y 100　K 39
● C 43　M 92　Y 100　K 0
● C 69　M 60　Y 21　K 0
● C 59　M 25　Y 48　K 0
● C 69　M 29　Y 21　K 0

土族

P145　土族刺绣中的太阳花纹装饰

● C 43　M 98　Y 91　K 11
● C 16　M 48　Y 72　K 0
● C 15　M 22　Y 66　K 0
● C 84　M 59　Y 90　K 33
● C 50　M 98　Y 64　K 13
● C 38　M 85　Y 38　K 0

P151　土族刺绣中的盘长纹装饰

● C 29　M 92　Y 47　K 0
● C 29　M 78　Y 36　K 0
○ C 10　M 25　Y 15　K 0
● C 55　M 21　Y 19　K 0
● C 25　M 52　Y 53　K 0
● C 51　M 26　Y 49　K 0

土家族

P165　土家族斜纹西兰卡普中的台台花纹装饰

● C 35　M 91　Y 98　K 2
● C 10　M 82　Y 21　K 0
○ C 5　M 16　Y 74　K 0
○ C 22　M 15　Y 24　K 0
● C 0　M 67　Y 78　K 0

P167　土家族斜纹西兰卡普中的阳雀花纹装饰

● C 87　M 79　Y 48　K 12
● C 86　M 79　Y 0　K 0
○ C 34　M 5　Y 0　K 0
● C 18　M 82　Y 27　K 0
○ C 5　M 25　Y 29　K 0

P169　土家族斜纹西兰卡普中的毕实花纹装饰

● C 38　M 91　Y 100　K 4
● C 18　M 82　Y 27　K 0
● C 67　M 41　Y 81　K 1
○ C 9　M 18　Y 74　K 0
● C 96　M 96　Y 56　K 37

瑶族

P179　瑶族织锦服装中的盘王印纹装饰

● C 0　M 94　Y 70　K 0
● C 73　M 36　Y 53　K 0
○ C 3　M 24　Y 67　K 0

P181　瑶族提花服饰中的盘王印纹装饰

○ C 4　M 26　Y 89　K 0
○ C 6　M 21　Y 40　K 0
● C 39　M 58　Y 59　K 7

彝族

P195　彝族漆器圆桌中的太阳纹装饰

● C 93　M 88　Y 89　K 80
● C 31　M 96　Y 89　K 0
○ C 4　M 23　Y 88　K 0

壮族

P213　壮族织锦中的夔龙纹装饰

● C 93　M 80　Y 16　K 0
● C 71　M 6　Y 52　K 0
● C 39　M 4　Y 11　K 0
● C 5　M 48　Y 28　K 0
○ C 0　M 24　Y 11　K 0
○ C 4　M 9　Y 44　K 0

P223　壮族刺绣四角芙蓉纹背扇中的花卉纹装饰

● C 31　M 96　Y 89　K 0
● C 7　M 93　Y 23　K 0
● C 74　M 93　Y 5　K 0
● C 73　M 4　Y 70　K 0
○ C 2　M 8　Y 33　K 0

P227　壮族刺绣中的云纹装饰

● C 57　M 88　Y 100　K 46
● C 47　M 75　Y 100　K 11
● C 51　M 64　Y 86　K 10
● C 31　M 96　Y 89　K 0
● C 33　M 51　Y 100　K 0

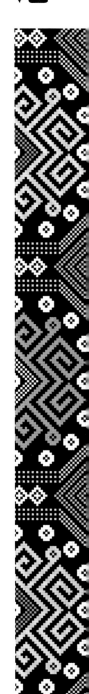

后记

经过将近三年的准备与努力，《民族装饰资料集1》终于付梓。从萌生想法到深入工作，我逐渐认识到此系列书籍的整理撰写将是漫长而艰辛的。民族装饰的系统梳理与研究是民族艺术学科基础教育的重要内容，虽然费时费力，我仍然希望通过自己的坚持，带领一些能干的学生一起去完成。

本书在撰写过程中得到了美术学院领导的大力支持与帮助，在此向芮法彬院长、陈刚书记、龚东林副院长、何威主任、夏威夷副主任表示衷心感谢。参加本册资料整理、纹样绘制及内容撰写工作的还有：钟维佳、姜婉琪、李欣韬、王友欣、仝好、佟佳轶、田子健、潘雨晴、李立、肖海昕、张圳杰、黄文惠、陈妞、周飞妃、王子长同学，在此一并表示感谢。本书能够完成还要感谢我的妻子郭蔓菲，她和孩子的默默支持给予了我前进的动力。向她们致以最深切的谢意。

由于资料与篇幅有限，时间与能力不足，书中内容难免存在疏漏，恳请专家学者不吝赐教，给予批评指正。

内容简介

本系列书籍全面展示了中华民族装饰纹样的多姿多彩，本册包括布依族、侗族、哈尼族、景颇族、柯尔克孜族、黎族、傈僳族、羌族、水族、土族、土家族、瑶族、彝族、壮族，从各民族的"典型装饰"展开介绍，以"文字＋图例＋纹样"形式呈现，从"装饰溯源""装饰载体""形式特征""组合搭配"四个方面进行描述，配合图例组合说明。

书籍配附纹样索引和附录色卡。所有装饰纹样均为矢量绘制，对不同载体装饰在数字表达上进行类型化梳理，并拆分单独纹样，还原图案规律与经验，使原图像材料清晰化、标准化。色卡提取了纹样搭配色值，方便读者有针对性地查阅、理解和使用。

本书适合中华民族装饰、中国传统文化爱好者阅读，也可供广大艺术设计相关领域师生及从业者参考使用。

图书在版编目（CIP）数据

民族装饰资料集 . 1 / 石硕著 . -- 北京 : 清华大学
出版社 , 2023.7

ISBN 978-7-302-64149-0

Ⅰ . ①民… Ⅱ . ①石… Ⅲ . ①民族艺术 – 装饰美术 –
文献资料 – 中国 Ⅳ . ① J525

中国国家版本馆 CIP 数据核字 (2023) 第 125529 号

责任编辑：宋丹青
装帧设计：王　鹏
责任校对：王荣静
责任印制：杨　艳

出版发行：清华大学出版社
　　　　　网　　址：http://www.tup.com.cn, http://www.wqbook.com
　　　　　地　　址：北京清华大学学研大厦 A 座　　　　邮　编：100084
　　　　　社总机：010-83470000　　　　　　　　　　邮　购：010-62786544
　　　　　投稿与读者服务：010-62776969，c-service@tup.tsinghua.edu.cn
　　　　　质 量 反 馈：010-62772015，zhiliang@tup.tsinghua.edu.cn
印 装 者：天津图文方嘉印刷有限公司
经　　销：全国新华书店
开　　本：210mm×220mm　　　印　张：12.3　　　字　数：139 千字
版　　次：2023 年 9 月第 1 版　　　　　　印　次：2023 年 9 月第 1 次印刷
定　　价：168.00 元

产品编号：098855-01